拈草一析

历代草书精选赏临

历Li 代Dai 草Cao 书Shu

精Jing 选Xuan 赏Shang 临Lin

胡秋萍 李国勇 著

河南美术出版社

·郑州·

索靖

陆机

张芝

皇象

王羲之

王献之

智永

小丈逵

黄庭坚

怀素

董其昌

康里巎巎

祝允明

张瑞图

徐渭

傅山

王铎

序一
独惊斯世擅风流

文／胡秋萍

　　草书艺术由汉代的简牍、章草到魏晋"二王"今草的形成，到唐代狂草走向成熟，再到宋、元、明、清草书的不断变化，经历了漫长的发展过程。而每一次创造性的发展，无一不是书法家在继承传统基础上的大胆突破。王羲之今草作为第一代今草的样式，完成了由章草向今草的过渡，确立了帖学，他也因此成为了令人敬仰的书圣；张旭将今草发展为狂草，使草书作为一种艺术载体在表达创作主题精神上更加奔放自由，拓宽了草书笔墨表情达性的艺术性；怀素以极尽浪漫诗性的意蕴而彪柄书史；黄庭坚开拓了草书空间结构的新疆域，重塑了草书的空间结构，终成一代草书大家；徐渭、王铎、傅山的大幅立轴，给人以强烈的视觉震撼。在历史上能占据一席之地的书法家，无一不是在继承传统的基础上极尽个性的绽放，从而开创彪柄史册的一代书风。这些伟大书家的独特艺术个性和创造力是他们艺术成功的关键，他们所有的艺术经典皆因其独一无二的审美价值而赢得历史地位。艺术的魅力是无限的，它会影响着我们、浸润着我们，也温暖着我们的人生。作为草书家，他们天真率性、狂放不羁、恃才傲物。性格即命运，也是艺术风格。不同的人生经历和性格使他们体验着不同的心路历程，并潜移默化地影响着他们的生命价值观和书法艺术的审美取向，最终造就了他们独特的艺术风格。这些光照史册的书法大家的人格魅力渗透进其作品中，并在磨砺提升的过程中，使人与字在生命中不断融合，

1

最终达到艺术和生命的统一。

在《拈草一析——历代草书精选赏临》的写作过程中，我深深地感到草书是极理性、极诗性的浪漫的艺术。选择草书作为终生的追求，是书法家给自己设定的一个高尺度的标杆。草书既要求书家极理性地锤炼技法，又要求书家极具才情和诗性浪漫的天赋。草书的符号性、抽象性和哲理性要求书家是极理性的，同时，由于草书在五体书中是最具抒情性的书体，它又要求书家具有浪漫的诗性才情。没有理性的草书书写是疯子在发疯，有理性而无才情诗性的表达则是写字匠的功力表演。浪漫诗性才情的展现有利于草书神采和境界的表现。"使转为形质，点画为情性。"讲的既是用笔的法则，又是理性与诗性的结合。将理性融入诗性的发挥，诗性表现的基础又必须是形质使转、点画精微的表现。理性与诗性是一对既对立又统一的矛盾结合体，需要草书书法家在瞬间激情的笔墨绽放中进行潜意识的法则和到位的发挥。

书法艺术发展到今天，传统帖学几乎发展到了极致，铸就了一座座难以逾越的高峰，它留给我们可再创造的空间越来越小，向前推进的难度也越来越大。欣逢盛世，我们有条件潜心于此，更有一批热爱草书并执着于草书的当代才俊潜心于草书研究和创作。相信大家通过执着的追求，一定会无愧于这个时代，无愧于书法，一定会让草书艺术写出新的时代风流。

2011年6月1日于听花堂

修改于2019年10月16日

序二
仰之弥坚

文／李国勇

　　2010年，我在中国书协书法培训中心胡秋萍导师工作室开始学习书法，一直持续到三年后恩师辞去培训中心的工作。从最基本的点画起笔开始，到2013年10月被批准加入中国书法家协会，回顾自己书法的点滴进步，无不是恩师栽培的结果。在导师工作室结业之后，我一直跟随着恩师，多次陪同恩师在北京、安徽、江西、江苏等地进行书法创作和讲学，越来越多地领略到恩师书艺的高妙和学术的严谨。2018年春节刚过，我受恩师嘱托对她十年前的书稿《历代草书精选赏临》进行校对并配图，随后又与恩师合著这本书，这是恩师对我的殷殷关爱和优待了。

　　全书在校对和编写过程中，新增了智永《真草千字文》、康里巎巎《李白古风诗卷》、董其昌《试墨帖》等篇章。本书共选临了17位书家、24部草书经典法帖，这样就构成了草书学习的一个相对完整的体系。为了突出对草书经典临习的指导，提高草书学习的针对性和专业性，我们不作资料性的考究与探微，而是极力做到切中肯綮。每个章节在简略介绍经典书作概况的同时，通过对章法、字法、笔法和墨法等方面进行剖析，从而阐明草书的技法之理。并配有大量的高清局部图例和详尽的文字描述，力求将草书技法的各个细节清晰地呈现给读者。

　　就书法这门独特艺术而言，没有古代经典的法度就没有可效法的共性。而掌握这个共性是我们学习书法的不二法门。本书就是对这些伟大书家的独特艺术个性和

所具有的创造力进行分析，指导草书学习者对经典草书法帖进行临习，帮助大家汲取传统营养，从而快速地走上草书学习创作之路。本书作为草书学习的辅助资料，如果能对学习者有所帮助，就达到我们编写本书的初衷了。

2020年1月6日

目 录

汉字草化的初始

——《居延汉简》

作为人类文明象征之一的纸张还没有被发明以前，我们的祖先为了能够传递信息、记载事件和思想学说，就以竹木和丝帛作为记录载体，从而使我们得以获悉远古留存的信息，续写人类的文明史。当代书法家为了拓展书写艺术审美的范畴，在诸多考古发现中选择了汉简、瓦当、汉砖等进行书写本体的研究，使得书法艺术的审美视野在笔法、字形、材质等方面得到了新的拓展。

在今内蒙古和甘肃额济纳河流域的古居延地区，在1930年以来的几次发掘中，陆续出土数万枚简牍。古居延地区是当时驻军屯田之地，故简牍内容涉及政治、军事、日常生活等多个方面。简牍上都没有留下书写者的姓名，大概是当时的一些小官吏和民间写手所书。他们的书写既不是为了表现书写艺术的自觉行为，也不是文人士大夫书斋里陶冶情操的书写，纯粹是为了记录抄写。

西汉虽然已经出现了纸，但纸还没有真正地普及使用。当时的书写仍然以竹木和缣帛为载体。竹木材料光滑窄小的特点再加上当时书写者的"庶民化"（非士族文人化），以及汉字书写法则还没有完全确立，所以当时笔法相对简单。其随意性使书写速度相较篆隶更快，这样便形成了轻盈、流畅、自然、率性的用笔特点，其笔画略有连带简省，率真恣肆中透露出书写者张扬的生命力。

据记载，当时的书写姿势是书写者手拿细细的竹简悬空而书。因为笔头小、蓄

墨少，执笔又是倾斜的姿势，所以墨不向下垂，竹简上也不会有过分的涨墨现象出现。竹简光滑，线条显得清新而流畅。转折处用笔使转自然而不加提按，笔法比较简单，线条犹如钢丝纤细且富有弹性和质感。

《居延汉简》中的《遂内中驹死》篇，在章法、结体、用笔等方面，都可以说臻于完美。我们以此为例进行分析学习。

一、用笔特点

1.简捷而精到

我们能够从它流畅的线条中感到横画或一些点画的行笔很快。其起笔多是顺势搭笔，也有一些是直接露锋入笔或切笔，显得自然率性。横折和竖钩，大多顺势外拓呈弧形。

"马"字的横折钩、"日"字的横折，转折处只需手指和腕略微回转然后顺势圆转而出，这样显得格外爽利、率真。在学习时，一定要认真观察，用心去临读。

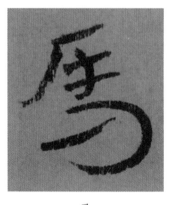
马

日

除了上述特点之外，它的笔法特点还表现在丰富与精到上。上面"马""日"两字，"马"字三个横与横折钩四个起笔处，明显第二、第三横为藏锋入笔。"日"字横折与中间一短横起笔则一露一藏，变化自然。同时"马"字三横的间距变化、"日"字的内白分割也令人玩味。

这种简约的用笔风格也许是纯朴的时风所致，加之当时汉字书写笔法还不够成熟完善、竹简材料光滑的特殊性以及竹简不易渗墨的特性，便形成了汉简简捷、空

灵的线性趣味。

"亭""鄣"两字的折处和"马""日"两字折处又完全不同，"亭"字折法为方折，"鄣"字在折处稍提之后顺势而下。一定要在细微之处认真体会它们书写的区别之处。

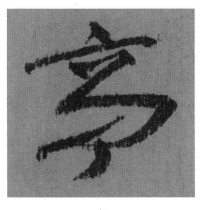

亭　　　　　　　　　　　鄣

下图"获"字的左部向上提，右部呈倾斜之势。A处笔画的用断，B处弧线中的节点，C处"中实"线形，D处两笔书写的痕迹，以及下图"叩"字E处的搭接与F处的折法，均细微精到。

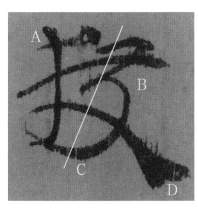 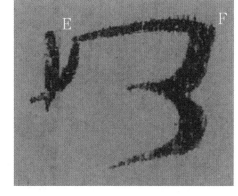

获　　　　　　　　　　　叩

2.灵动、舒展，主笔率性夸张

捺和个别的竖作为主笔书写时，率性出锋、收笔夸张，显露出隶书的笔法渊源。如下图"长""史"两字的捺画和"中"字的竖画。

长

史

中

年

"中"字中竖侧锋书写，显得调皮活泼。再比如"年"字最后一笔，写得恣肆放纵，一泻千里而又不失厚重。

若撇画是字的主笔，也写得很长很开张。如"候""秦"字的撇画书写，"延"字的建之旁几乎占满了木简（见下图）。这些都营造出一种开放性的气势。这是隶书向草书演化的迹象。

候

秦

延

二、结构特点

1.疏密有致

一些字线形粗细对比较大，有的特别细几乎没有什么用笔动作，有的作为主笔

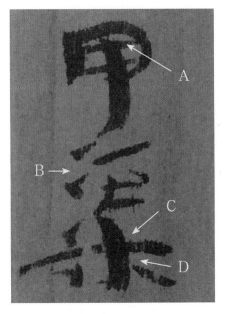

写得特别粗，表现出线条的生命力。边缘的线条和作为主笔的点画大开大合，点画呼应关系紧密，自然留白，疏密有致。

"甲渠"两字中，A：中横上移，产生字内上下内白的虚实变化；B："三点水"三点之间的远近变化；C：横竖的交点靠右；D：最后两个笔画距中竖的远近变化。

"亭""马""罢"三字的字内留白处理。

2.撇捺相对开张奔放

"沙""又"两字，字形结构大胆留白，活泼天真。其收笔时的率性夸张带动了

甲渠

亭

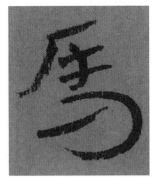

马

罢

整个字的势态，线形运动时的自由飞扬显得活泼可爱，充满了原始生命的力量感。

3.简约

西汉武帝至元帝年间的居延汉简，有部分简书是解散隶体、急速简易的草隶，

有些则是已带波磔、草意浓郁的章草。

"不""卿""得""定""君起""为"等字的草化，已初步形成标准草字的字符形态。

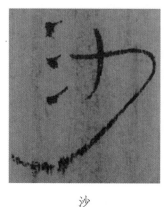
沙

又

不

卿

得

定

君起

为

三、文化特征

汉简不像隶书要求笔画均匀，结构规整。相反，其点画轻重灵活自由散淡，布局疏密率性夸张，在某种程度上暗合了时人强调视觉对比、张扬个性的审美需求。

由于是自然书写，所以时快时慢，时细时粗，时紧时松，时长时短，且不失古韵。李泽厚《美的历程》说："这里统统没有细节，没有修饰，没有个性表达，也没有主观抒情。相反，突出的是高度夸张的形体姿态，是手舞足蹈的大动作，是异常单纯简洁的整体形象。这是一种粗线条粗轮廓的图景形象，然而，整个汉代艺术生命也就在这里。就在这不事细节修饰的夸张姿态和大型动作中，就在这种粗轮廓的整体形象的飞扬流动中，表现出力量、运动以及由之而形成的'气势'的美。在汉代艺术中，运动、力量、'气势'就是它的本质。"

由于年代久远，居延汉简所透出的历史感和残破之美不言而喻。我们在学习时要考虑到竹简材料的特质，尽量去表现毛笔在竹木上行笔生成的率性写法，进而表现它悠久渊深的文化意蕴。

居延汉简中隐藏了很多隶书的笔意。临写汉简之前可先写一段时间的汉代隶书，积累一些对隶书笔法传承延续的体会，在此基础上，把隶书和汉简书体风格进行对比并感受体悟它们的不同，这样就能使我们更快地进入汉简的书写语言系统。

漫天飞雪舞

——张芝《冠军帖》的魅力

　　一直以来，汉代著名草书家张芝都是致力于草书研究的书家内心向往的一个高度，或是一个被历史风尘模糊并神化了的偶像。在进行草书系统研究与临摹中，张芝是一位绕不过去的重要人物。

　　张芝（？—约192），字伯英，敦煌渊泉人。勤学好古，淡于仕进。"朝廷以有道征，不就，故时称张有道"。善章草，后去旧习，省减章草点画、波磔，成为今草。羊欣云："张芝、皇象、钟繇、索靖，时号'书圣'，然张劲骨丰肌，德冠诸贤之首，斯为当矣。"晋卫恒《四体书势》中记载：张芝"凡家中衣帛，必书而后练（煮染）之；临池学书，池水尽墨"。后人称书法为"临池"，即来源于此。孙过庭《书谱》称"夫自古之善书者，汉魏有钟张之绝，晋末称二王之妙。王羲之云：'顷寻诸名书，钟张信为绝伦，其余不足观。'"虽然他没有留下传世的墨迹，但是他执着书法之道的艺术创作过程和艺术心理向文人艺术化体验的转换却是弥足珍贵的。

　　《淳化阁帖》中收入了张芝的《八月帖》《冠军帖》《终年帖》《今欲归帖》等，除《八月帖》为章草，其他诸帖均为今草或狂草。

　　我们赏临的《冠军帖》为《淳化阁帖》版本，16行，85字。该帖是否为张芝所书，历来有争议，这里我们只对书法本体进行赏析。整体看，该帖飘逸空灵，纯正雅致，非凡脱俗，把草书写雅致了，一如闺阁里的妙龄少女，一颦一笑，举手投足皆令人遐想。

一、章法分析

张怀瓘说："然伯英学崔、杜之法，温故知新，因而变之以成今草，转精其妙。字之体势，一笔而成，偶有不连，而血脉不断，及其连者，气候通其隔行，唯王子敬明其深指，故行首之字，往往继前行之末，世称一笔书者，起至张伯英，即此也。"张芝打破了章草横势运笔、字态横向、字字独立的物理空间和心理空间，运用勾连紧密的"一笔书"，构成了上下贯通、逶迤连绵的纵向气势。这点对当代书家创作具有很强的指导意义。

1．断和连的交替是张芝章法的一个要点，整篇实连26处，连断分布随意所全，随体赋形

连有意连、虚连、实连之别，断有远、近之殊。总体看《冠军帖》的连断，连则乘势而不过，断则利落果断，所有连断皆掌控于书写之瞬间。

"知汝殊"三个字直接连为一组在开篇出现，在历代法帖的章法布置上，这种情况极少见。

知汝殊 　　　　　　共集散耳。不见奴，粗悉书，云见左军，弥数论听故也

上页右图中，第一行"共集"用连；第二行"不见"用连；第三行"见左军"用连；第四行"数论"用连。另外，我们要注意到字的疏密变化和字的大小、字距的远近变化。

2.在字与字的关系处理上，在连、断手法中，均有"嵌入式"字组布局

"行动"两字相连，"动"字左上部嵌入"行"字左下部之中；"散耳"两字用断，"耳"字嵌入"散"字之中。

这种处理手法，在宋代黄庭坚书作中，被大量运用。

行动

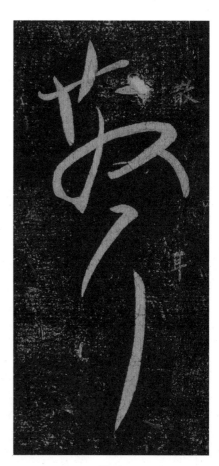

散耳

3.字势的变化

下面三个字组里，虚线标明了字势的变化。

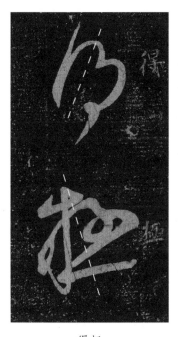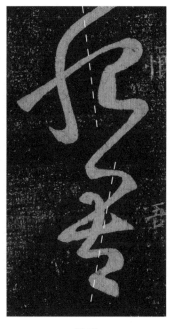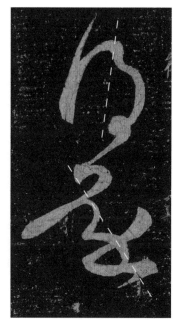

得极	恨吾	得还

二、笔法分析

张芝《冠军帖》用笔法度严谨，既非雄浑豪放，亦非纤秾绮丽，而是自然流动，不事雕琢。笔锋跃起而行，用笔较快而力含其中，细如发丝之笔仍劲健精神。

点画起止分明，收放有度。疾驰中笔法奇诡多变，回转勾连、舒卷各得其宜。圆转是张芝笔法的另一特点，圆转助长了气势的贯注，如波澜开合，一波未平，一波复起；又如兵家之阵，出入变化，不可端倪。明人方以智认为"奇者不为法缚"，通常认为奇必越法背法，但在张芝笔下，奇而守法，线条的运用纯乎草法，不是那种蛮力使气的纠缠不清。

张芝一方面继承了杜（杜度）的瘦硬书风，强调骨力；另一方面又在运笔上发展出了腕的动作，即所谓"命杜度运其指，使伯英回其腕"。因而在骨力以外，又增加筋、力的内涵。卫瓘尝云："我得伯英之筋，恒得其骨，靖得其肉。"此语虽出自晋人，但说明在晋人的眼中，张芝的草书已完整地具有了骨、筋、肉的审美内涵。

1. 草书为追求流畅，使得圆转的笔画增多。在该帖里，使转多变，形态各异。如"释""辨""动"三字

释 辨 动

我们在临帖时，一定要注意"圈圈"的姿态，要分析"圈"的线条节点和内白的形态，力戒雷同和俗气。

2. 中锋为主，中侧并用的笔法

"病"字A、B两处，"潜"字第四笔，都用侧锋书写。"辨"字上部的点画姿态和下部中锋书写形成强烈对比。这些技法，使得该帖给人一种遒劲而又灵动的美感。

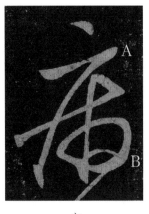

病 潜 辨

三、字法分析

1. 字构件的位移

"动"字为左右结构，右部"力"移至右下角，近乎上下结构；"踪"的异体"蹤"是左中右结构，中部、右部上移，字的右下部空白加大；"集"字上、下两部分距离大幅度拉开，且上部右移，出现了舒朗的意味。

动 踪 集

2. 字内点画安排的巧构

"还"字走之处理为一横，"畅"字两撇间距拉大，"当"字上部呈倾斜之势。

还 畅 当

我们尽可以依"池水尽墨"展开想象，在漫天飞舞的银白世界，尽情想象着张芝神龙飞舞一笔书的今草，在万里无云的晴空，在漫漫金黄的戈壁，在碧绿的草原，在湛蓝的喀纳斯湖，在我们澄澈的心底，张芝那摄人心魄的草书艺术在我们眼前飞荡，在我们心中起舞。他的艺术高度将作为我们书法家艺术追求与精神探索的一个重要坐标，感召着一代又一代为书法艺术辗转反侧、寤寐求之的书法家永远不懈地追求。

我们在临摹时，不要被"像"所禁锢，要善于洞察事物的本质，这样才有可能接近我们要追求的真理。要细心体会起笔、收笔、转折处的含而不露，甚至些许内敛的笔意。我们不仅要知道用笔如何"放"，更要懂得如何"收"，这样以后在形成自己作品风格和探索笔法语言时，才会有可能做到收放自如、恰到好处。古代经典法帖总能给我们一些在用笔和气韵上的文化启示，许多的细微之处还需我们在临摹和品读时悉心体会、深刻领悟。

"笔成冢，墨成池，不及羲之即献之；笔秃千管，墨磨万锭，不作张芝作索靖""伯英损益伯度章草"，张芝的这种勤奋和创新的学书精神，是我们每一位书家都要学习的。

"一台二妙"之索靖

——《出师颂》

　　草书起源于秦末，西汉早期简帛书，有的偏旁部首出现简化和连笔。汉成帝时已出现完全草化的汉字，这些字形体宽扁、字字独立、笔画简省、圆润敦厚，顾盼生姿、动中寓静。它有别于魏晋以后连绵纵逸、挥洒自由的今草，是因为奏章中使用这种书体，抑或是由于汉章帝的提倡而被后人称为"章草"，我们不得而知。

　　灿烂辉煌的汉代，开启了书法文人化的倾向，造就了中国历史上第一批以书法名世的大家，如师宜官、刘德昇、梁鹄、杜度、崔瑗、张芝等。然而由于时代久远，他们的墨迹均不见传世。直至魏晋初期迎来了章草的繁荣，皇象、索靖、卫瓘、陆机是魏晋时期的章草代表书家。到了近现代，大量汉简、帛书、尺牍等文物资料的发掘出土，为章草艺术的学习和研究提供了原始文本，同时也造就了一批近现代章草大家，如沈曾植、王世镗、沙孟海、谢瑞阶等。

　　索靖（239—303），字幼安，西晋敦煌（今甘肃）人，官至征西司马。书学张芝，是"张芝姊之孙"，得张真传，尤擅章草。索靖章草法度严谨，笔力劲健、俊逸，其自名曰"银钩虿尾"。与卫瓘俱善章草书，被时人称为"一台二妙"。在章草书家中，索靖的章草被历代书家和书论家推崇。张怀瓘《书断》"时人云：精熟至极，索不及张；妙有余姿，张不及索"。《晋书·卫瓘传》中有"论者谓瓘得伯英筋，靖得伯英肉"。索靖流传后世的书法作品有《出师颂》《月仪帖》《急就

章》等。

《出师颂》是索靖流传至今的唯一墨迹，现藏于故宫博物院，纸本，纵21.2cm，横29.1cm，文字内容为汉史孝山所撰。其用笔灵活，字态奇崛。文彭说此帖"不可摹，不可刻，不可学，不知其从何而起，从何而止，真可为太古法书第一也"。此帖有争议，一说为北宋徽宗宣和内府本，称"索靖书"，又称"宣和本"；一说为南宋高宗绍兴内府本，有米友仁题跋，称"隋贤本"，又称"绍兴本"。

《出师颂》具备了东汉至西晋时期我们所见到的章草体的特征，同时增添了飘动之势，带有一定的今草味道。它厚重、圆润、古雅，和元、明、清三代章草所表现出的笔锋锐利、妍丽流美的特征有较大的区别。

一、章法特征

《出师颂》为横幅，属于文稿类，总体感觉自然，挥写自如，没有造作的成分。可以看出，作者在书写时心态十分平和，体现出了儒雅淡泊的晋韵风流。

此帖共十四行，纯为章草。其字法森严，字势险峻，波磔锐利而骨力坚劲。

章法整体特点是：字字独立，纵成行，行距略大于字距，行中轴线有小幅度摆动，整体看行与行之间距离有明显的远近疏密变化，每行距离上边和下边均不相等。行与行顾盼呼应，行内气脉相连，行气自然流畅，神采飞扬。

纵观此帖，字字爽逸舒放，匀称自然，左右开张，极尽舒展之态。字内常有连笔，一些字欹侧多姿，更增加了生动之趣。

《出师颂》全篇充溢着厚重淳朴的古意。其点画果断中充满着倔强和坚韧的力量感。这是一种内在力量的深化，这是一种高古圆融含蓄之气象。然而这股倔强和坚韧到了王羲之那里，就幻化成了秀润疏朗的气息。建议学习草书的朋友，不要放弃对章草的学习和体验，章草的古雅笔法、结体和气息会潜移默化地提升你作品的品位和格调。

二、笔法特征

明张丑《清河书画舫》云："幼安《出师颂》是退笔之尤者，结构奇伟可爱。昔人谓能书不择笔，殆非浪说耳。"清梁巘《承晋斋积闻录》云："索靖《出师颂》草书，沉着峭劲，古厚谨严，欧书多脱胎于此。又当拖开处拖开，当收紧处仍自收紧，不令松懈。"又云："《出师颂》横平竖直，钩点挑剔，一丝不走。吾等学书以此为圭臬，则无失矣。右军《十七帖》亦此法。"

我们在临习《出师颂》时，要用心体会其笔法由内敛的劲健达到的内涵意韵。

1.使转乃草书之根本。章草书的使转笔法相较简帛书中的隶草笔法有所发展，在使转时多用外拓笔法

"为"字右上转折之处为调锋走笔；"中"字侧锋入笔调为中锋行笔，两字的右上角转折处虽然都是圆转但又有所不同。"为"字折处有调锋动作，而"中"字折处直接绞转折出。相同的都是少棱角，圆厚飘逸，这也是章草的最大特点。

为

中

"武"字三角形内白处的两个折为方折，笔行至折处提笔调锋后直接折出。"明"字三个横折，依次为外拓、方折和圆折，势态则完全不同。

武　　　　　　　　　明

2.笔断意连在章草中是处处可见的

断处形离神合，笔画之间的呼应非常强烈。如"西""运"两字。

西　　　　　　　　　运

3.入笔或露或藏，行笔浑实到位，点画提按并蓄，捺画收笔露锋

"一"字入笔的露锋斜切，"百"字第一笔藏锋入笔，"浑"字"三点水"的
提按变化，"夷"字最后一笔捺画的反捺露锋写法。

4.基本笔画带有浓郁的隶意，既有圆转，又稍有方折，多以圆转的笔势替代方
折的隶体痕迹，圆笔中锋是它的最大特征。如"逆"字走之体现的隶意，"铬"字
捺画的写法

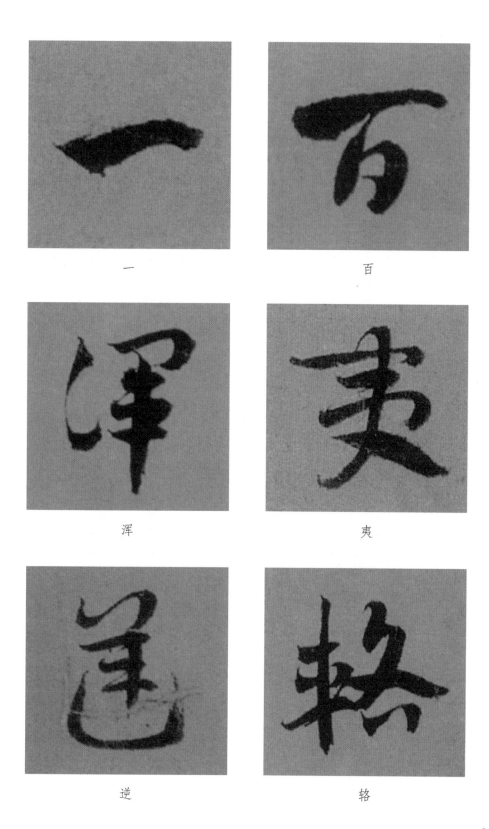

一

百

浑

夷

逆

辂

5.笔在法中，锋在笔中。点画之间，时常有映带笔势出现，书写时行笔路线、转折提按要交待清晰

"顺"字A、B处的萦带，"饯"字A、B、C、D处的细节。

顺

饯

6."银钩虿尾"之势。如"军""旄"字。"军"字A、B处的造型；"旄"字最后一笔画的线形、线质和最后收笔的锋芒尖锐，都处理得非常巧妙

军

旄

在赏读索靖《出师颂》帖的笔法特点时，可以感到"含而不发"不仅是一种书写风格和用笔特点，更是一种胸怀和做人的境界。它有一种内在的绵长回味和无穷的艺术魅力。所以像《出师颂》这样的古代经典法帖的审美价值还有待我们的再发

现、研究、弘扬和重塑。

三、结字特征

在字势方面，《出师颂》有"抑左扬右"的特征，这也是章草书在结体上对隶草书的一个继承，大量圆曲连笔又是在结体上对隶草的一个发展。

1.字势舒展

章草的最大特征就是大量保留了隶书的遗韵。结字多取横势，舒展开阔、左右开张，意趣古朴而流美。如"师""介"两字收放有度，且疏密关系处理得当，显得非常灵动自然。

师

介

2.草字符号的运用

草书在发展过程中，为了追求方便、快捷，按照省、简的法则，逐渐形成了许多固定符号以代表笔画或部首。《出师颂》中有大量和今草完全一致的草符，在学习过程中，我们要认真辨识，以供今后创作中正确运用。

下页"歌"字右边"欠"的写法为标准草字符号。"暂"字的异体"蹔"中"車""斤""足"三部分均为草符。

3.同形异体

相同的部首或一个字出现多次，在《出师颂》中，如同王羲之《兰亭序》21

歌　　　　　　　　　　　暂

个"之"字，各有不同的形态及美感，无一雷同，都用了不同的方法书写而成。如"不"字两种写法，以及"逆""运""边""退"四字中走之的不同形态。

"不"字的两种写法

"走之"在"逆""运""边""退"四字中的不同形态

4.捺画写法的变化

捺画在章草中表现最为夺目，在整个章草中有丰富的表现力。

"父"字捺画入笔稍轻，然后重捺长拖呈波折状提笔出锋。捺画的这种写法依然保持着隶变雁尾的特殊风格，也是章草中特有的明显笔画特征。"更"字捺为直捺，收笔处露锋表现出厚重奇绝的内在力量。"变"字为反捺，势态引向下一个字，送出去的捺在笔锋的顿挫中凝结着一股倔强的态势。"文"字的捺画自然、流畅，写法如同行书。

《出师颂》帖，文字数量虽不多，但有不少的重复字和大量相同的部首，这种多变的处理方法，避免了雷同与单调，使通篇充满了生机与活力。我们在临摹学习

父

更

变

文

涇沱遶蓝乃鈦鼎鉄承出承沱丂坡西

隓飞子鉜承枒丰京黃之合四笿照沐

渭泅氺跹免刿㝵壞砌勑々承㥺軍碆

土上郡倩子倩孫形々之沖

辛卯大暑後三日
秋萍於聽花堂
沐手學唔之

出師頌　史孝山

茫茫上天，降祚為漢。作基開業，人神攸贊。五曜宵映，素靈夜歎。皇運未授，萬寶增煥。歷紀十二，天命中易。西戎不順，東夷遘逆。乃命上將，授以雄戟。桓桓上將，實天所啟。允文允武，明詩悅禮。憲章百揆，為世作楷。昔在孟津，惟師尚父。素旄一麾，渾一區宇。蒼生更始，朔風變楚。薩伐

胡秋萍临索靖《出师颂》

过程中，要注意对比分析，不断改进学习的方法，这样才能使自己在临习过程中快速提高。

5.特殊部首写法

"勋"字下部四点写为连贯的三点，注意其独特的收笔方法和今草的区别。

"孟"字"皿字底"，与走之写法很相似，简化了笔画，增强了跳动感，字势活泼灵动。

勋

孟

我们在临写此帖时要尽量体会作者当时的思想和意图，把握此帖的敦厚、典雅、自然、圆润的审美趣味。临写时字不宜过大，尽量按照原帖的形式去临，这样能够较好地把握本帖的章法特征。在用笔上，要内敛含蓄，沉着厚实，筋骨内含。不同的线条语言构成了不同字体的独特魅力，我们在深入读帖和临习中要善于发掘那些别人不曾发现的用笔和结构特点，掌握并最终形成自己的草书艺术风格。

天下第一帖

——陆机《平复帖》

一千多年前，一份问候友人的手札诞生在古朴的麻纸上，它就是被誉为天下第一帖的《平复帖》。没想到现存最早的墨迹竟是草书，为什么陆机要用草书这种具有浪漫诗性的书体来给朋友写信呢？这说明陆机的朋友也会草书，在那个遥远的时代人们竟可以用草书进行感情交流，真是令人羡慕。《平复帖》这件不到一平尺的数行墨迹所弥漫的梦幻般气息，给我们留下了千古奇思和遐想。

《大观录》说《平复帖》为"草书、若篆、若隶，笔法奇崛"。这张残破的麻纸充满奇幻、高古、深远的意境，似乎无法逼近更难以琢磨神遇他的笔情墨意。陆机这位西晋著名文学家的《平复帖》亦如他的诗歌、文赋一样，如"五河之吐流，泉源如一焉。其弘丽妍赡，英锐飘逸，亦一代之绝乎！"更令人感叹的是《平复帖》的收藏，西晋以来，经过了多少达官贵人的手，每一位主人都对它倾注了无限怜惜和珍重，否则，今天的我们也无缘目睹其真容了。这里需要一提的是张伯驹先生。张先生是一个极富戏剧色彩的人物，其出身之高、家产之丰、收藏珍品之多之精，可以说近代史上无人能比。张伯驹钟爱收藏古代书画，不惜倾家荡产，才把我们许多国宝级的墨迹珍品保留了下来，使其不至于流失海外。1956年1月，张伯驹、潘素伉俪无私地将《平复帖》这件稀世珍宝和其他文物一起捐献给了国家，此帖现藏于故宫博物院。

陆机（261—303），字士衡，吴郡吴县华亭（今上海市松江区）人，出身东

吴士族，西晋文学家、书法家，与其弟陆云并称"二陆"，三国吴名将陆逊之孙，其父亲陆抗是吴国大司马。20岁时吴亡后居家，后入洛，曾任平原内史、著作郎、中书郎等职，世称"陆平原"，因兵败被谗，为成都王司马颖所杀，一颗璀璨的流星就这样陨落了。陆机"少有奇才，文章冠世"，是晋武帝太康年间西晋文学全盛时代的重要代表人物之一。《世说新语》载孙兴公云："陆文若排沙简金，往往见宝。"

《平复帖》共9行，86个字，纵23.7cm，横20.6cm。此墨迹似是用劲健的短锋硬毫秃笔写在麻纸上的。笔法极简洁、凝练、婉转，风格平淡、质朴，兼具草书率真笔意。其神秘、玄奥之美尽在不言中，书之妙道，必资神遇。它的价值，在于它是中国现存最早的书法真迹。明人董其昌题跋云："右军以前，元常以后，惟存此数行，为希代宝。"在书体的演变过程中，它介于章草与今草之间，是两者过渡时期的实证之作。明代张丑云："《平复帖》最奇古，与索幼安《出师颂》齐。惜剥蚀太甚，不入俗子眼。然笔法圆浑，正如太羹玄酒，断非中古人所能下手。"清代杨守敬说《平复帖》："系秃颖劲毫所书，无一笔姿媚气，亦无一笔粗犷气，所以为高。"

一、风格古朴，章法自然

《平复帖》风格的形成有一定的社会性和时代性，从大量汉晋简牍、残纸文书可以看出，许多下层官吏的草迹与陆机的草书相似。陆机的年辈在卫、索之下，卫、索当时的草书名望早已声高如云，势必会受到他们的影响。陆机的草书更近于卫

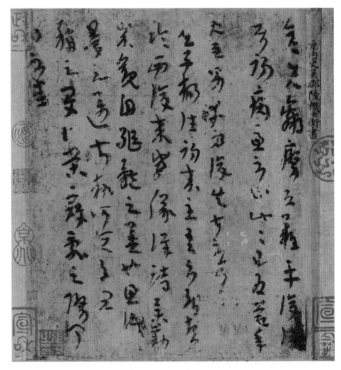

陆机《平复帖》

瑾的"草稿"，与之相比，又更古朴、浑厚。齐王僧虔《论书》："陆机书，吴士书也。"陆机作为学养丰厚的天才，品高境界自出，下笔自然不落尘俗，书卷之气弥漫于行间。《平复帖》以秃笔枯锋为之，笔随势转，平淡自然、奇崛而古质。结构上的随意洒脱，表现出一种轻松自如、信手拈来的自由状态。用笔提按变化不大，线条大都粗细相近，以浑圆为本。结字以内敛、收束为主，没有大开大合之势。

从章法上看，《平复帖》行距、字距都没有明显的疏密变化，寓小矛盾于平静之中。全帖字字独立，不相连属。行距、字距较小，行距略大于字距，字体大小变化也不是太大。这样紧密式的章法处理，给人一种森森茂密之感，也强化了浑厚的风格。整体看此帖第四行目"来"字以卜，"主吾不能尽"五字缩小字形并极力压缩横势，使左右行距产生了稍大的空白。

二、结体瘦长，翩翩自恣

章草源于解散隶体，赴速急就，所以具有隶书的特征，即有明显的波磔。章草字法在基本规范以后，相对比较稳定。到了汉末，这种字形被一些书家进行创造性发挥。如卫瑾的"草稿"之作，大多字势都取纵势，陆机《平复帖》受其影响，在字态上明显有这种倾向。

《平复帖》书写简便、率性，逸笔草草，没有循规蹈矩。撇捺无波挑，平添了几分险崛之意。许多字末笔的收束也是向下牵引，把章草横展的笔势变为纵引，字态也因势而变。

"子杨"两字，"子"字竖钩省略钩后，"竖"画似"撇"画一样向左下撇出；"杨"字"竖"画向下拉长，字内两撇变短，变化为直接向下的线条。这些都是为强化纵向发展的字势而进行的处理。

子杨

仪

失前　　　　　　　　观

《平复帖》字字翩翩自恣，活泼可爱，在字法上主要表现在字势的多变与构件的错落组合。

整帖字势以正为主，间以左右舞动的欹势，颇有奇趣。

"失前"两字，"失"字向右倾斜，"前"字向左倾斜，一左一右，动态十足。

字的构件位置的变化突出表现在左右结构两部分位置的移动和势的调整。

"仪"字，左部单立人上移并倾斜，和右部构件的倾斜形成上合下开之势。

"观"字本身为左右结构，左部构件上移至右部件左上部，进而呈现向左的斜势，使整个字看起来更像上下结构。

《平复帖》书写率性、简捷，致使其字的笔画更加简省，但也增添了字的辨识难度。

"平"字中左右两点,省写为一横画。"前"字更加简约,似草书"甚"字。

《平复帖》也注意字内的虚实关系,表现在字内的留白处理上。如"杨""迈"字内圆圈标注所示。

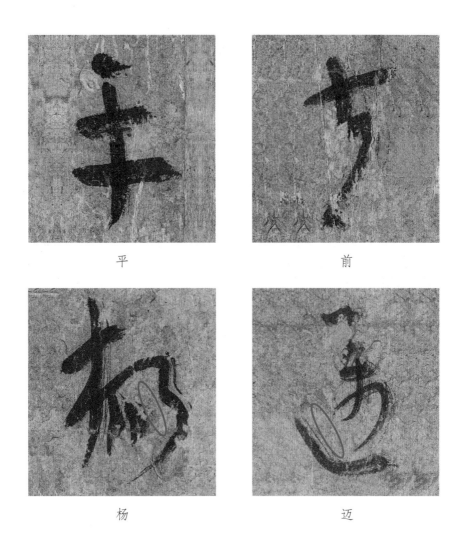

平　　　　　　　前

杨　　　　　　　迈

三、笔法淳厚,笔意爽利

《平复帖》点画硬朗,突出了作者书写时的率性,线条之间很少引带,用笔干净,线质圆浑。笔法淳厚、含蓄、质朴,体势充满古意,非晋人莫能为之。

《平复帖》的笔意有别于草简。草简用笔清利,入笔及收笔时有露锋,捺画用

笔停顿后挑锋。字势开阔疏朗。而《平复帖》因是麻纸、硬毫秃笔，麻纸不细腻平滑且有斑驳意，秃笔少锋芒。笔意的不同直接导致书风的差异，古朴的书风必须选择厚重的用笔，提按不能有大的变化。此帖点画入笔动作极简，入笔多用中锋圆头搭笔，形态似藏锋，由于是秃笔书写，入笔处多不见锋芒。

"子"字所标注的两个白点处，仔细看不难发现起笔、收笔处都有个小细尖，充分说明了这两个笔画的中锋运笔，也完全证明了入笔时的搭笔方法。

《平复帖》也有一些笔锋顺势侧切的入笔方式，如"属""迈"两字首笔的入笔，这种入笔方式在帖中只有这两字。

子

属

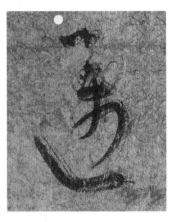

迈

在转折的处理上，常用绞转，笔锋轻轻向外一拓转过来，动作不大，转折更重视遒劲、厚重、浑朴的艺术效果。

"初"字A、B处为直折，C、D处为圆折，圆折绞转后线条侧锋而行。"病"字箭头所指笔画也是侧锋用笔，在帖里大量出现。

我们留意《平复帖》的收笔，收笔处有隶意，但不出雁尾波挑，而是简单出锋，没有过多的提按动作，收笔处戛然而止。如"来"字。

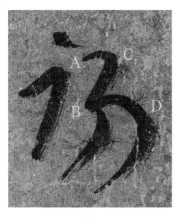

初 病 来

　　陆机以文章名世，所书《平复帖》书法高古，但典雅不足。梁庾肩吾《书品》列其为中之下品。李嗣真《书后品》列为下上品。可以看出，陆机在当时并非名家。但《平复帖》作为"墨迹法帖之祖"，以其所拥有的远古淳厚气息和质朴的笔意，足以成为我们学习章草墨迹的首选法帖。

朱氣自延辞之美也里陰

墨之道古执巧拙之堂

稍之又乃崇發究之陸阝

曰弓筆

原内史吴郡陸機書

辛卯夏月秋萍学临於秀玉堂

自然天真　率意畅达

——王羲之《初月帖》

　　王羲之（303—361），东晋书法家，字逸少。琅琊（今属山东临沂）人，定居会稽山阴（浙江绍兴）。他出身于名门望族，官至右军将军、会稽内史，人称"王右军"。王羲之书风最明显的特征是用笔细腻，结构多变。王羲之最大的成就在于增损古法，变汉魏质朴书风为"今妍"的书体，有"书圣"之誉。

　　王羲之的书法一直影响到现在。唐太宗极度推崇王羲之，不仅广为收罗王书，且亲自为《晋书·王羲之传》撰赞辞，评钟繇则"论其尽善，或有所疑"，论献之则贬其"翰墨之病"，论其他书家如萧子云、王濛、徐偃辈皆谓"誉过其实"，认为右军"尽善尽美""心慕手追，此人而已，其余区区之类，何足论哉"。从此王羲之在书学史上至高无上的地位被确立并巩固下来，自唐代以来学书人无不尊晋宗王，无不对其推崇备至。

　　王羲之的重要价值在于对今草的确立，完成了从章草到今草的过渡，这标志着草书艺术从此走向成熟。草书艺术的视觉美、动态美因王羲之草书的出现达到了前所未有的高度，展现了草书艺术的自由表现空间，因此才有了唐代张旭、怀素草书艺术的高峰。

　　以王羲之为代表的东晋士大夫阶层，第一次以书法的形式表达了人的存在价值和自然精神情态，书法甚至成了当时贵族身份的象征。草书艺术由汉简到章草到今

草到狂草的每一次突破性发展，都与当时的政治、社会、文化的发展有关，同时也带来了笔法、行笔速度、空间结构的重新整合，尤其是唐代的张旭、怀素在行笔的速度和空间结构上都达到了令人难以企及的艺术高度。

一、王羲之书风形成的原因

为什么王羲之能够完成由章草到今草的过渡？为什么人们对书法的理念由汉代到魏晋会发生如此重大变化？为什么书法艺术的风格会从汉代的浑厚质朴转变为魏晋的清朗俊逸？所有的文化艺术无不反映时代特征，任何艺术风格都是创作主体与时代风尚、地域、人文环境的一种精神转化和折射。

从汉末到魏晋是一个时局剧烈动荡的年代，权力的争夺，政权重心的迁移，地域文化环境的改变，导致思想文化和人的内心发生变化。书法艺术作为精神的产物，它无法脱离当时的社会、宗教、文化背景和时代审美，因此行草书艺术风格和技法也随之发生了新的变化，这也是历史发展的必然。

随当时政权南迁的士族大都是魏晋以来的玄学世家。琅琊王氏、颍川庾氏、高平郗氏、陈郡谢氏、太原王氏、江夏李氏等都是东晋政权势力集中的家族和书法世家。随着社会动荡，士族文人对政治也一次次的失望，从内心深处渐渐与政治疏离，精神无处安放，最终找到了老庄和佛教。老庄讲究虚无和清净无为，佛教讲究空无。在政治思想文化方面与北朝的崇儒正好相反。"世尚老庄，莫肯用心儒训"（《晋书·成帝纪》），士族文人崇尚人的自觉和文的自觉，以老庄与佛教的结合体玄学来表达对以儒学为代表的皇权的反叛，当时如果拘守旧礼教还会受到嘲笑。他们向往山水的清新和旷朗无尘，寄情于文学和艺术遗世独立的精神世界。因此艺术审美理念也发生了重大变化，影响了书法艺术的审美取向，推动了书法艺术的发展，由汉代的浑厚质朴演变为清朗俊逸的书法风格。以王羲之为代表的新型文化士族阶层借助老庄玄学的思想理念，追求自由放浪天然心性的表达，借助书法与儒学皇权抗礼。同时也使得书法由实用书写转为王羲之文人书写直至文人话语权的确立，从此，书法成了文人士大夫个人修为方式和文化人的表征。

魏晋风骨和魏晋时代的精神自由疏放、超迈清逸，历来为文人骚客所向往。王羲之的骨鲠性格和崇尚老庄玄学的思想使得他敢于蔑视皇权或者采取一种消极的

方式对抗皇权。他几次辞官回家，寄情于山水之间，"仰观宇宙之大，俯察品类之胜""不知老之将至"，醉心于"清风出袖，明月入怀"（唐李嗣真语）的人生境界。这样的思想和心性的追求，必然导致他独特艺术风格的形成，最终化章草古朴峻峭为今草清朗俊逸的书法艺术风格。王羲之创作的行草不仅确立了今草艺术，改变了章草具体的书写法则，同时，它的更大价值还在于第一次以书法文化样式表现了文人的价值存在，把书法艺术推上了揭示生命文化的高度。王羲之创立的今草在笔法、笔势以及字形的情态上有别于章草，"俱变古形"。从此，王羲之的书法引领当时书风，成了东晋中期书风的标志。朝野士人纷纷效法，即使庾翼的自家弟子也"皆学逸少书"。

二、王羲之书法风格特征

在笔法上，章草用圆转裹笔，捺画多翻挑；今草入笔简洁明快，直线条较多。在笔势、字形的情态上，章草敦厚、遒劲、古朴，以横式为主导，字与字不连，字内相连；今草变横斜为竖式，纵引扩张，绵密、爽健、清朗，笔速更加快捷，笔画简洁明了，字体剔除结构笔法上的隶意，字本身点画顾盼，字与字态势相连，形成字群结构，欹侧相生，从而形成今草相对章草的古质今妍的不同风格。当然，字群结构在王羲之的行草书中只是略有迹象，而到了王献之就比较明朗突出了。王羲之所以被后世尊崇为"书圣"，在于他确立了今草。而今草的确立，在于他崇尚自然和人本的老庄思想，追求个性自由的独立精神。因此他敢于在继承的基础上对前人笔法、字法进行改造及合理的整合。王羲之给予我们的启示是他敢于突破旧礼教的古法的胆识和艺术的原创力，没有这种"俱变古形"的胆识和不断磨砺的成功，王羲之不可能成为后人尊奉的"书圣"，也无法想象草书艺术带给我们的视觉美。

王羲之的今草大多是他成名之后书写的，然而在他部分早期今草中还带有变体初期的今草样式，有的笔法字形还带有明显的章草痕迹，如《远宦帖》《寒切帖》等。结构匀称，字与字之间空白也比较均等，虽然剔除了章草笔法上的某些隶意，将结构的横式改为直笔纵引，但笔法里仍含着章草古意和新体的笔意。其新体笔意俱在笔锋动作简化与率性的表现中。王羲之今草书法的典型法帖如《初月帖》《行穰帖》《游目帖》《十七帖》，还有行草相兼的《二谢帖》《得示帖》

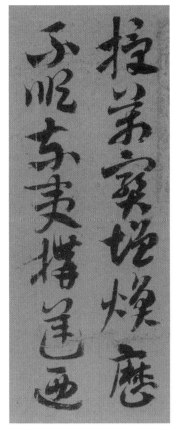
《出师颂》（局部）

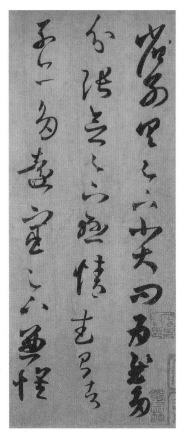
《远宦帖》（局部）

《寒切帖》（局部）

《丧乱帖》等。

三、《初月帖》学习

《初月帖》全文8行，61字，墨迹纸本。全帖变化莫测，具有气贯神定的感人力量，是王羲之变法之后的代表性作品。其突出的特征表现在行轴线的摆动、字组和用笔速度的变化等方面。

1.行轴线的摆动

《初月帖》为尺牍作品。而尺牍多是生活中的信函便条，匆匆而就。在空间结构、疏密、虚实、黑白处理上，《初月帖》有别于章草厚重均匀、平实古朴的风格，在视觉上呈现出以笔墨轻松书写、自然率性形成的开合关系。

在章法布局上，除了行间距离有远近变化外，还可以明显看出行轴线的摆动变化。每行的行轴线变化从右向左依次为：首行为左弧线，第二行为右弧线，第三、四行为向右斜线，第五行为直线，第六行、第七行为"S"状，第八行为左斜线。此帖整体上给人感觉是有变化但不怪诞，除首行变化幅度相对较大外，其他行变化幅度并不大，第五行取垂直线，对整篇作品的平衡起到了关键作用。

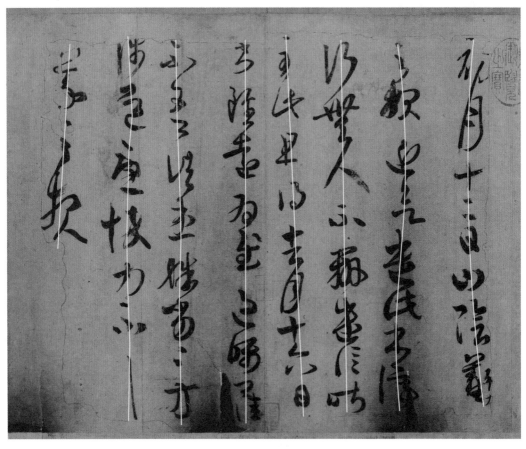

《初月帖》

此帖行列的构成是先左弧线，制造矛盾，接下来右弧线再次激化矛盾，第三行、第四行斜线缓冲矛盾，第五行直线化解矛盾，第六行、第七行继续制造小矛盾，第八行升华矛盾。全帖有别于一般字帖的先稳起、最后收的起、合关系，也因此显得更加率性。

从结构上看，该帖多为随兴而书，自成大小，不加修饰，多以字形本身的疏

密、大小、错落顺势利导，加之变横为竖的引拉，在黑白虚实的分布上，多了一份自然天成的造型美，不似章草那样均匀，从而形成不均匀的形式美。所谓的"新妍"，不仅是在笔法上去掉雁尾，更多的是在造型上有别于章草字形的视觉审美，这是一种很大的进步。

"初月"两字略拉长，"初"字末笔接"月"字撇画，和"月"字竖构成外拓字势，临写时注意两笔画的直中有曲。两字用连改变作品开始处用断的常规处理方法。"十二日山"几个字以字本身笔画的多少为形，"二日"横向极力紧缩，"阴羲"两字字形加大，和上面形成强烈对比。第四行"主此且得"四字，由于左右几行之间的字排列比较连绵，这几个字之间几乎都有空间停顿。王羲之自云"结构者谋略也"，又云"夫欲书者，先乾研墨，凝神静思，预想字形大小，偃仰，平直，振动，令筋脉相连，意在笔前，然后作

初月

主此且得

十二日山阴羲

字。""须缓前急后，字体形势，状若龙蛇，相钩连不断，仍须棱侧起伏，用笔亦不得使齐平大小一等"。此帖的这些布局是刻意安排还是偶尔为之，我们相信一定是王羲之在书写这条便函时"无意于佳乃佳"的天成，但这种无意，应该也是在学书时大量有意训练的结果吧。

2.字组、连绵和呼应

《初月帖》是王羲之今草书法的典型样式，字与字率性连绵，全帖61字，字组依次变换出现，字组之间相互协调、统一，变化极为丰富。

字组表现最明显的是第二行和第五行。

第二行4个字组，第二个字组和第一个字组间距较大，第三和第四个字组向左移位出现，字组间距也渐次缩小。第五行三个字组间距较大，先近而后远，最后一个字组内部也有明显的摆动。

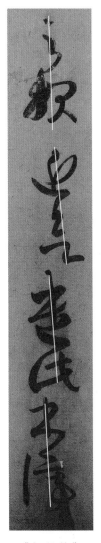

《初月帖》
第二行　　《初月帖》
　　　　第五行　　　书虽远　　　　为慰　　　　过嘱卿佳

字组与字组间距存在远近变化，字组内部字与字的间距也有远近变化。仍以第五行为例：

第一个字组"书虽远""书""虽"两字用断，字距大，"虽""远"两字用连。第二个字组"为慰"字距极小用连。第三个字组"过嘱卿佳"为连、断、断，"卿""佳"字距达到负值，"佳"的右部已嵌入"卿"字的右下角，两字虽断，但浑然一体。

同时，我们还要关注到字组内部字势的变化。

第四行"去月"字组内，两字一左一右的斜势。"十六日"字组内"十"向左倾，"六"为正势，"日"再左倾，三字姿态各异，显得灵动活泼。

去月　　　　　　　　　　十六日

有的字即使线条没有连带，但点画之间的气息还是若断还连。

"办遣"和"至此"两个字组，"办"与"遣"、"至"与"此"，都是虚连状态，在书写过程中，下字首笔直接承接上字笔意，没有过多笔法的变化。"吾诸

办遣　　　　　　　　至此　　　　　　　吾诸患

患"字组中，"吾"字的末笔出锋与"诸"字首笔竖画的入笔、"诸"字的末笔出锋与"患"字首笔横画入笔相呼应。书写时，因下字入笔要作笔法上的交待，在时间上会略有停顿。它们之间虽然线条看似断开，但气息仍然相连。我们要十分重视这类上下字之间笔画的呼应现象，它是字与字虽断但行气充盈的保证。

以上这些，都体现了草书笔断意连的气韵美，用纵引打破原来单字内连的静态美，变为字与字相连的动态美。该帖笔势流畅、清爽、俊逸。"如谢家子弟，纵复不端正者，爽爽有一种风气"（袁昂《古今书评》），这种风气就是孙过庭所谓的"阳舒阴惨，本乎天地之心""神采为上"。这是一种迥异于索靖、卫瓘章草古厚圆浑的神采。"玄虚淡泊""从山阴道上行，如在镜中游"的清新、疏朗、挺拔、秀润的精、气、神。

3.速度和笔法

从《初月帖》可以看出，王羲之在笔速上超越了章草均匀舒缓的节奏，这种速度的改变必然造成笔势的连绵映带呼应，从而提升了"流而畅"的视觉效果，增强了草书艺术的视觉感染力。行笔速度在草书创作的训练方面也应属于基本功的一方面，没有一定的行笔节奏和速度，就无法达到气韵贯通的艺术效果，更无法表现"神采为上"的境界。然而，速度提升的前提，必须是对用笔起、行、收、使转、提按、顿挫等基本动作的准确娴熟掌握，这样速度提升才会有意义，只有速度而没有准确娴熟的笔法，点画就毫无美感可言。

《初月帖》行笔速度的迅疾，线条的清朗俊逸，已不再有早期《寒切帖》存在章草偏扁字形、纵式和平直线条不多、字字独立不相连接的痕迹。所以说，本帖是王羲之清朗俊逸风格的代表。

王羲之在笔法上的精熟，近乎绝伦的自然天成，和其颇具魅力的流美线条、遒劲笔法令后学膜拜。《初月帖》在笔法上，中锋为主，中侧并举。

下页"书"字用中锋较多，"之报"两字中A、B、C、D、E五处，如果说A、B、C三处为侧笔中锋，D、E两处则是完全的侧锋，在书写时，D为竖画至连接处翻笔所书，E的侧锋从墨色上可以清晰看出来为撇后侧笔、笔锋向内所书。"至"字整个字全为侧笔所书，A、B、C三处全为笔锋向左侧笔书写，最后一笔短撇C更为明显。我们在临帖时，要仔细观察和掌握这些用笔的变化，对书写的提高是至关重要的。

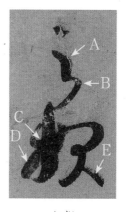

书　　　　　之报　　　　　至

《初月帖》在使转上，多用裹锋和圆转，因此显得比较典雅、含蓄。如"月""报""办""劣""方"等字的钩都没有圭角，显得比较圆润（见行轴线摆动分析图示）。但是我们在临帖时，要更加关注帖中不被留意的方。

下图"书"字A、B、C三处折中A、B为方折，C为圆折；"诸"字五个折中，A、B、D为圆折，C、E为方折，注意方折书写时的锋面调换，A处为调中锋后所书。

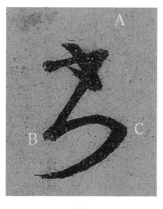

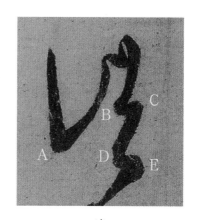

书　　　　　　　　诸

同时，《初月帖》线条线性变化多样丰富。

"初月"两字线条瘦硬，"去"字第一笔横画重按铺毫，"忧"字破笔率性（见下页图示）。这些线性的调整，必然带来墨色干湿浓淡和章法轻重虚实的变化，也使得整帖显得更加绚丽多姿。

素有"晋人尚韵"之说。董其昌《画旨》说："气韵不可学，此生而知之，自

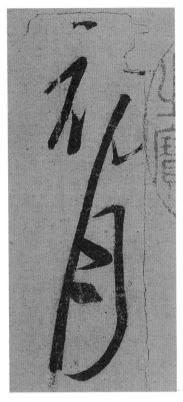

初月

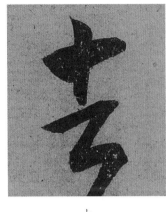

去

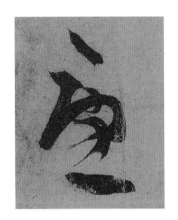

忧

的不仅是他精彩绝伦的技法，在学习王羲之草书的基础上，字因时相传，用笔千古不易。"新妍"。

然天授。然亦有学得处，读万卷书，行万里路，胸中脱去尘浊，自然丘壑内营，成立郛郭，随手写出，皆为山水传神。"韵在本质上是通过内心修炼所达到的一种脱俗境界，随手写出自然而然流露在线条中的审美。所以我们学习书法的同时要加强自我内在修养，提升精神的纯粹与高度，才会有望获得韵的境界。否则，即便学得字形也是徒有皮毛。王羲之留给我们更是他"增损古法，裁成今体"的创造精神。我们要开拓他提供给我们在视觉形式美的表现空间。"盖结"在继承前人的基础上，创造出属于我们这个时代的

书中之龙

——王羲之《十七帖》

　　宋黄伯思称："逸少《十七帖》，书中龙也。"这当然是对《十七帖》至高无上的赞誉。王羲之的行草在中国书法史上是"韵高千古"的代表，而《十七帖》又是王羲之的草书代表作，是我们学习王氏草书的最佳刻帖之一。遗憾的是，它不但是刻帖，而且还是后人的摹本所刻。董其昌认为刻帖是"死句"，墨迹才是"活句"。但是很无奈，我们现在所能看到的王羲之墨迹全是后来的摹本。历史的风尘很残酷，很难让我们看到本真的精美。当然刻本也是一种再创作，它虽然失去了书写的细微表达，但增加了《十七帖》刀工的金石气，使其更加劲健、挺拔、朴厚和圆浑，这也是刻本自身独有的重要优势之一。

　　据考证，《十七帖》是王羲之写给好友益州刺史周抚的信札，我们在这里只作草书书写技法的探析和临摹学习。

　　《十七帖》作为临摹文本有几个特点。首先是字数多，它是王羲之流传下来的刻帖中字数最多的长篇，为初学者在字形结构上提供了大量的参考和借鉴。其次由于是刻本，不可避免地遮蔽了墨迹中书写的真实性，同时由于是以摹本为基的翻刻，艺术信息的损失更多了，但是，却增添了一些笔法的规范和刀刻的痕迹。因此，人的审美也随之变化，由墨迹书写艺术的审美到刻帖刀工的金石艺术审美。最后它是中国草书史上第一代今草的典范，它的草法是由章草向今草的过渡，在笔法

和结体上都留有章草的痕迹。这也使得初学者，在笔下有一些更高古的笔法和意趣，因此，它是学习小草较好的临本之一。

一、参照王书的其他墨迹，以获得更丰富的笔法信息

由于《十七帖》是刻本，一些书写的自然性会被刀工损伤，不能全面呈现当时书写的真实细节，当然，这也是所有刻帖都存在的问题。所以，我们在学习时，要参照王羲之的其他墨迹，如《远宦帖》《游目帖》等墨迹摹本，用心体会那些刀工刻掉的笔与笔相接、笔意引带的交代。墨本相对于刻本书写语言更加丰富，转折处交代得更细微精妙，提按变化也比较明显。刻本则相对处理得比较直接简单，有利于初学者掌握，但初学者在临摹了一段刻本以后，要对照墨迹摹本临摹，观察体会其用笔的细微变化，找到墨迹与刻本韵味不同的用笔。如《远宦帖》的墨迹与刻本传达给人不同的气息，墨迹的书写艺术性更丰富鲜活一些，在入笔、行笔、使转、收笔处的书写性更强一些。

"数问"两字，摹本和刻本相比，用笔更为率性，提按更加明显。"数"字A处转折变圆为方。B处转折调锋动作明显。C处横折笔画，在折处调为侧锋后重按而

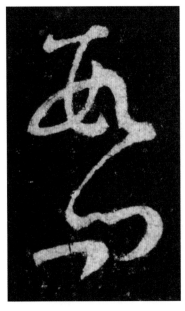 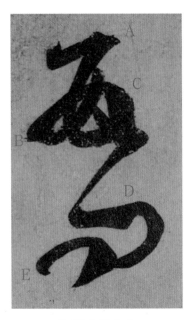

数问（刻本）　　　　　　数问（摹本）

下。"问"字第一笔行至D处提笔前行，再调锋进行转折，从笔画的外形和转折处内白结合来看，摹本比刻本增加了一个节点——圆中有方。同时也没有刻本第一笔中多余的一个小波折。E处笔画起笔和上一笔的呼应关系也更为明显。

由于王羲之完成了章草到今草的过渡，因此会在他的作品中不时留下一些过渡的笔法痕迹。如《远宦帖》摹本中的"不"字、《胡毋帖》中的"在"字，在收笔处均有明显的章草笔法痕迹，体现出《十七帖》笔法的丰富性和古雅气韵。

《远宦帖》刻本中的"不"

《远宦帖》摹本中的"不"

《胡毋帖》
中的"在"

从摹本个别字的细微处能发现后人临摹的痕迹。

《远宦帖》摹本里"小大"两字，"小"字最后一点，为了与"大"字的横笔引带而写为了一撇，但线质明显力度不够。"大"字右上角，小动作显得不知所往。"宦"字的宝盖头，入笔重，行笔中间特别细，然后转笔出锋，中间特别细的

《远宦帖》摹本中的"小大""宦""远"

《远宦帖》刻本中的"小大""宦""远"

行笔显得不自然，而且线条甚至还有点弱。"远"字的第二横笔画提按变化过大，后面特别细，近乎游丝，也显得特别弱。但是这些在刻本《远宦帖》中就不见了，行笔是那么均衡、有力、挺健（如上图）。

二、去粗存精，反复体证感悟其中和之美

《十七帖》在艺术表现上不是"极草纵之致"，是因为信函的书写过程是一种自然而然的中和之美的表现。我们在书写时，不要追求笔墨强烈的表现，而应寻求自然书写中的平实与中和之美。《十七帖》传世版本较多，从中我们会发现不同刻帖中的刻工有细微的不同。

"上野本"刻得比较含蓄，不疾不厉。"三井本"就显得锋芒外露，尖刻的地方有点多（见下页图示）。

我们在学习的时候，先读帖，感受它整体的艺术效果，把握其艺术风格和精神气质，然后调整心态，寻找这种艺术感觉再下笔。不同的技法、不同的心情，创作出的作品就有不同的艺术情态。用心体悟哪些地方是露锋切笔、搭笔，哪些地方是藏锋入笔，但无论是藏锋还是露锋，都是相对中和和中庸的。因为《十七帖》是信函，多是真情的自然流露，而不是刻意强调提按和使转的动作，是在一种自然的书写状态中，表现"不与法缚，不求法脱"，呈现出圆浑、劲健、朴厚、超然的艺术风格。

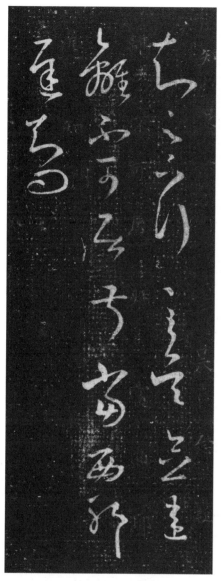

《十七帖》（上野本）

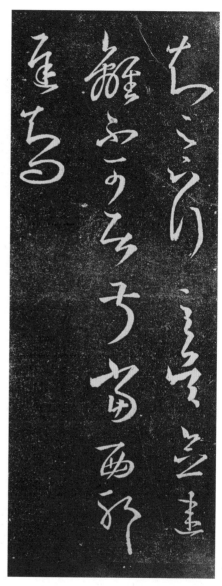

《十七帖》（三井本）

三、单字笔势连绵，字与字之间多笔断意连

《十七帖》在整体上虽然没有强烈的视觉冲击力，但它那份恬淡、中和的自然之美确实耐人寻味，令人爱不释手。它单个字写得疏散空灵，字内连绵缠绕，字与字之间则少连绵，多是笔断意连，只有少数字与字之间存在连绵。

"出今"实连，"迟见"虚连，"内外"萦带简省下字首笔，"雄蜀"萦带穿插下字之中，"下问耳"三字，实连、虚连并用。

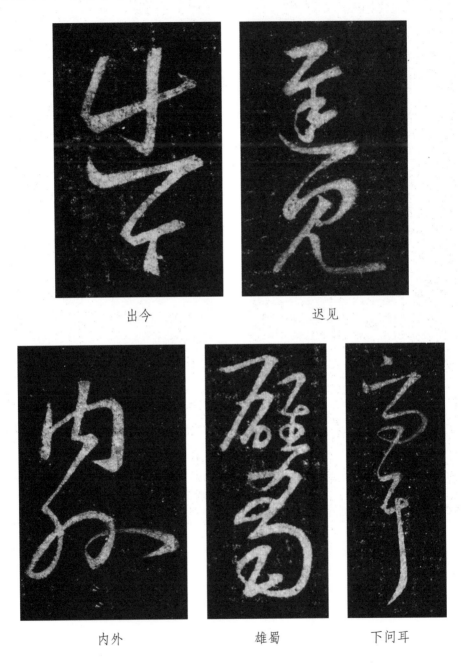

出今　　　　　　　　　迟见

内外　　　　　雄蜀　　　　下问耳

单字内笔画连绵现象在此帖内大量存在。

《胡母帖》中"官诸理"三个字和"来示"两个字，字与字完全不连，但每个

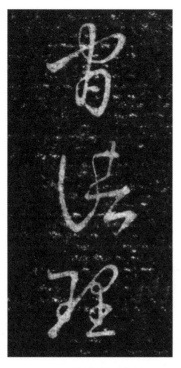

<div style="text-align:center">官诸理　　　　　　　　来示</div>

字内都极尽连绵。

有一些字笔画独立，近似楷书。

《胡毋帖》中的"十"字，横画末端燕尾出锋，和竖画的连接呼应看似不太明显。《都邑帖》中的"州"字就更接近楷书。《十七帖》虽然字与字之间连绵不

<div style="text-align:center">十　　　　　　　　州</div>

多，但字与字之间的笔意衔接还是交代得很清楚。如下图《远宦帖》中"知足下情至"几个字，每一字的收笔与下一字的起笔都清楚地交代出了它们之间笔法的衔接。另外，转折和接笔处都很重要，所有的细微之处都是传达情趣、体现韵味的地方，更是高手相见的地方。所以，我们要多留心，多用功临摹、体悟，方能掌握。

下面中图《游目帖》刻本局部里，"彼"字左右结构之间的大片留白。"土"字第三笔的向上倾斜，似向上点的写法。"山"字中间竖变斜点。"川"字三竖画入笔的变化与笔画形状、间距的变化。"诸"字言字旁竖画取直并上提，打破左右两部分均匀布置。同时"彼""山"两字处理为横势，显得更加古朴厚重。下面右图五个字为摹本，和刻本相比，从字的点画、结字、大小、字势、字距等的处理

《远宦帖》（局部）　　　《游目帖》刻本（局部）　　　《游目帖》摹本（局部）

看，就显得有点平正无奇了。

四、变化内敛，气韵浑然一体

《十七帖》笔法精美、圆润、朴厚。笔法自身的意趣和内在的点画势态凝聚了一股精神气质，像一个修养很深但不动声色的智者，内在的浩然之气让他淡定，让

《龙保帖》

他泰然自若。虽然信函的自然书写使该帖没有刻意表现书写技巧的痕迹，但每帖章法的处理都极为高妙，将字的大小、轻重、和连断、欹正、疏密等矛盾变化隐于平正之中，我们要十分用心地分析这种变化，这和明清时期被人讥为状如算子的"馆阁体"有天壤之别。

左图为《龙保帖》，全帖20个字，三行，以断为主，有两处字与字的连接。首字"龙"字作轻盈连绵状，一反作品开始处厚重、压首之常态处理。首行采用渐变之方法，至"之"字处为最重，再渐变至行尾。"安也谢"三字字形较宽，和第二行"可耳至"三字字形形成宽窄强烈对比。"之"字处理为方笔取直意，和左行"为简隔"、左上"卿""也"几个连绵字形成对比。"之"的重和"龙""可耳"形成轻重对比。同时，帖中的"等""也"和"隔"形成三角形的大小对比关系。

《十七帖》浑朴圆厚、极尽唯美的笔法与尽显中和之美的艺术风格，还有待于我们不断地深入学习认识，并把它融入我们的创作中。

丹穴凤舞

——王献之《玄度帖》

　　王献之，字子敬，王羲之第七子，东晋书法家、诗人，晋简文帝司马昱的驸马。官至中书令，为与族弟王珉区分，人称王大令。王献之以行书和草书闻名，与其父并称为"二王"。张怀瓘称："父之灵和，子之神骏，古今独绝也。"俞焯曾说："草书自汉张芝而下，妙人神品者，官奴一人而已。"他的传世草书墨宝有《鸭头丸帖》《中秋帖》等，皆为唐摹本。

　　后世尊崇的"二王"晋韵书风，指的是以王羲之、王献之父子为核心的书法风格。由于父子关系，王献之秉承家法，少有高迈不羁的名声，风流为一时之冠。他天资聪颖，个性突出，善于思考。十五六岁时就建议父亲："古之章草，未能宏逸，今穷伪略之理，极草纵之致，不若藁行之间，于往法固殊，大人宜改体。"（张怀瓘《书议》）王献之如此小的年龄就有这样的胆识和见解，可见天赋之高，令人望尘莫及。所谓"变旧法，创新体"的特点就是更加草纵、宏逸。王献之在其父变法始创今草的基础上，改右军简劲为纵逸，"尽变右军之法而独辟门户，纵横挥霍，不主故常"（清吴德旋《初月楼论书随笔》）。由此可以看出，王献之勇于创新的精神才是他传给我们的至尊法宝。试想，如果不是王羲之大胆改章草笔法为纵势内擫、不是王献之改王羲之为"宏逸"并外拓笔法能创立"二王"今草体系吗？事贵通变，世界则事异，王献之以过人的胆识冲破古法旧制和父亲书法的模

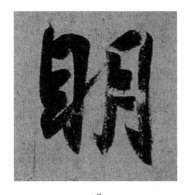

明

式，创造出了气象万千、宏逸纵横、抒情表意、酣畅淋漓的行草新体。

王献之有别于其父王羲之清朗俊逸风格的主要原因：一是在性情上更加自由疏犷放逸；二是在理念上有很清晰明朗的书写审美追求；三是在用笔上，多外拓转笔，圆润、劲健、多姿。一般来说，在用笔上，内擫收敛、含蓄、蕴藉，外拓扩张、开放、潇洒。如王羲之的《初月帖》和《得示帖》用内擫笔法，王献之则以外拓用笔为主，纵逸不羁。

如上图《得示帖》中的"明"字右边的"月"字的横折钩，就是明显的内擫，"吾亦劣"三字即用了连绵外旋笔法。而王献之的《鸭头丸》虽多为行书，但是用草书的笔法来书写行书。在许多转折处，用笔轻松、疏犷、散朗、开放，不过分提按、顿挫或停留，而是用外拓转笔的动作多，且在迅疾的行笔中完成。

在一件作品中，或内擫或外拓，但两种笔法的不同或使用量的多少不同，就形成了不同的书法艺术风格。明代丰坊《书诀》中说："右军用笔内擫、正锋居多，故法度森严而入神；子敬用笔外拓，侧锋居多，故精神散朗而入妙。"内擫多表现刚健中正，清秀流美而静雅；外拓则多表现豪迈大气，开张淋漓而尽显风神。内擫是骨胜，外拓是筋强。内擫即用"手指按捺压制"，拓，为"推、举"的意思。内与外的不同，是笔锋运动的方向

吾亦劣

《鸭头丸帖》

不同，这样必然造成艺术风格的差异。

那么"二王"父子的书法孰优孰劣呢？我们不能简单评说。艺术从来都不是简单的数值比较和二元对立，他们毕竟是作为"晋韵"书风中两种艺术风格的代表，并共同撑起了"晋韵"书风的艺术高峰。但是，由于梁武帝、唐太宗等皇帝的扬羲抑献，使晋以来崇尚王献之书法的风气骤然衰竭。但张怀瓘对王献之所创立的逸气纵横新体行草评价极高："子敬才高识远，行草之外，更开一门。夫行书，非草非真，离方遁圆，在乎季、孟之间。兼真者，谓之真行；带草者，谓之行草。子敬之法，非草非行，流便于行、草又处其中间。无藉因循，宁拘制则，挺然秀出，务于简易；情驰神纵，超逸优游；临事制宜，从意适便。有若风行雨散，润色开花，笔法体势之中，最为风流者也。"

一、《玄度帖》是最能代表王献之宏逸风格的作品，在笔势气韵上代表了王献之作为文人士大夫的逸兴洒脱气质。古人说字如其人，不是如一个人的外表，而是一个人的内心禀赋。王献之在生活中是一个品性高洁、恃才傲物、率性而为之人。如南朝宋虞龢《论书表》记载："见北馆新泥垩壁白净，子敬取帚沾泥汁书方丈一字，观者如市。"他还喜欢在别人衣服上写字……这些都体现出王献之才情逼人、率性天真、无拘无束的一面。他这些独特的心性，必然流露在他的笔墨中，他把书法看作是士大夫贵族向世人显示修养和风流的雅事。王献之认为，草书必须极草纵之致才能表现草书的情趣。而这样的纵逸，必然带来体势上的连绵和笔势上的勾连。《玄度帖》线条的流畅感和宏逸的气象，已经超出了王羲之典型今草《远宦帖》《初月帖》的笔法及结体模式。

下页图示依次是《玄度帖》《远宦帖》《初月帖》的局部图（《玄度帖》为《淳化阁帖》中的版本）。

王献之草书的连绵性在于行笔速度的提升，速度的提升致使用笔提按顿挫的变化减弱，空间分割出的黑白形式也在瞬间形成，这些下意识形成的抑扬顿挫，达到了视觉美的效果，自然地赋予了书法艺术以音乐节奏美，即可视性的音乐节奏感。这一线条节奏美体现在行笔中是没有规律的自由的连绵摆动，或停顿或提按，线与线、字与字的组合，形成长短、宽窄、疏密、浓淡不同的组合和韵律。草纵宏逸，这是王献之对草书汉字由断而连、由单个字体的连笔到字组、字群连绵书写的极大贡献，虽然他留下的可供证明这一书学思想的作品不多，但是他大胆的书学理念，

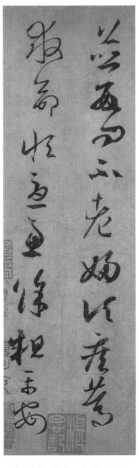
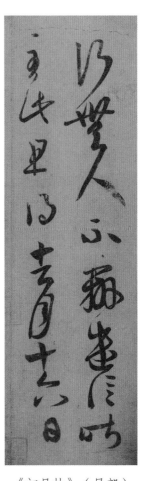

《玄度帖》（局部）　　　《远宦帖》（局部）　　　《初月帖》（局部）

从根本上解放了笔墨线条的自由，给线条有规律的交织、构成新的形式提供了相对自由的空间。也许王羲之的变体是一种无意识的水到渠成，而王献之则在情性与爱好方面比父亲更加疏狂不羁。王献之在书法理念上的"改变制度，别创其法"的刻意追求，势必会在点画线条中表现略少"蕴藉态度""骨势不及父而媚趣过之"，而呈自家宏逸洒脱之态。

凡事都有矫枉过正的弊端。所谓少"蕴藉"就是少了矜持的礼数和法度，多了放浪形骸的自由、疏放，这是难以避免的。羲献父子打破汉魏以来古朴敦厚的书风，对古法改创、增新，从而使草书呈现清朗俊逸、豪迈飘逸、飞动连绵的气象，为行草书创立了新的审美法则，也将魏晋"新妍"书风推向了极致。

二、"临事制宜，从意适便"，是对王献之草书开创文人性情、自然书写表达

自我的阐释，也是对草书在创作时诗性状态中不拘一格的真实情态的准确描绘。在创作中，脑子里想的若全是法则、规矩，就会受制于技法，无法表现草书性情自然释放的流动美和精、气、神。写出来的线条就会气脉不通，呆若木鸡，形如枯槁，自然不足观。技法不纯熟则不能精，不精则无法流露出气息的贯注和优雅的形态，无气韵则更不可能有神采的表现。

王献之《玄度帖》连绵开张、华美流畅、草法宏逸，虽然是刻本，但线条的边缘清晰。由于是连绵草书，能想象到其行笔速度的迅疾，古时候的书家更在意书法的书写性和自然表现。该帖根据汉字本身的造型和草法自然书写，通过书写速度和娴熟笔法，我们能感受到王献之书写时豪迈旷达的性情。他在审美视觉表现上不刻意的追求，作为一千多年前的书家，能将独立的草体发展成连绵体，甚至是"一笔书"的书写模式，为通篇的艺术审美开拓了新视野和更广阔的审美空间，这给后来的草书书法家提供了新的再创造的领域。所以，之后诞生了唐代张旭、怀素在书写时间和空间结构上更强烈开张的草书艺术作品。

临《玄度帖》时，要注意整篇作品的连绵气韵。有许多草书由于是独立的单字草书，其书写速度相对慢些，慢了就可以更多地强调书写的起、行、使转、提按、收笔动作的完整性，就会使书写速度接近于行书的行笔速度和视觉审美，从而失去了草书的流动美。临纯粹的草书，不同于临摹行书和单个字体的草书，要多注重具体的点画细节，从大处着手，强调气韵的畅达流动。临写草书第一要草法娴熟，其次在于气韵和空间格局的把握，最后还要注意用墨，把握墨的浓淡干湿与书写速度的和谐，这样才能保证书写的流畅和气韵的贯通。

三、《玄度帖》字法严谨，点画精美，出现多处字群结构，用笔自然，并不过分强调使转和顿挫，对于我们训练手头动作的连贯畅达，是一个很好的范本。

该帖行轴线摆动自然、不刻意。

帖的首行中，"来迟深令"四字和末行"奕上道"三字行轴线都是直线形的向右下摆动（见下页图示）。

字形大小、线条提按都有一定的变化，认真读帖就会发现很明显，但不过分强烈。体现出自然书写状态下的特征。"玄度"两字线条是本帖中按得最重的两个字。王献之行楷书《廿九日帖》开头"廿九"也是重按书就。"所以"两字线条较为粗重，同时"所"字最后一笔和前两笔又有重轻变化。"何物喻""当浦"两组

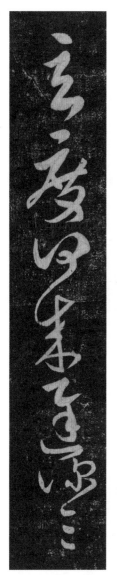

《玄度帖》局部

字字形较大，"十""不可""不复得卿"三组字则字形较小。

此帖在笔法上是非常完美的。悉心观察此帖，所有的字在转折和起笔、收笔处都交代得清清楚楚，用笔中锋为主，中侧并举，体现了王献之在技法上达到的惊人完美。尤其是在结字的空间结构、疏密对比方面，更值得我们去玩味。我们在临写时要认真体证、领悟方能接近原帖的纯美气韵。字的空间结构主要表现在"造白"。

1.缩小内部笔画或构件，使内部产生了较大的空白

"多""可""亲"三字都是通过缩小内部构件，使字内产生了较大的空白。"亲"字箭头所指处的笔画，一般处理为圆圈或半圆形。这里缩小并简化为一小横折，以一小钩替代，使右上部空白加大。

 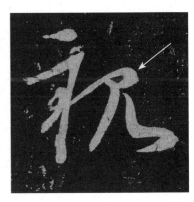

多　　　　　　　　可　　　　　　　　亲

2.巧妙处理字的部分笔画或构件，使字内的空白产生了变化

"阳""须""因"三字，"阳"字双撇草符左下移，圈内空白增大；"须"字的右部构件上移，使字的右下部产生较大的空白；"因"字内部"大"下移，上部空白加大。

阳　　　　　　　　须　　　　　　　　因

3.移动并缩小字的部分笔画或构件，使字内的空白产生了变化

"叹"字右部上移并缩小，使该字右下部产生了较大的空白；"想"字"心字底"右移并缩小简化为一短横，使本为上下结构的字处理成了左右结构，同时左

叹　　　　　　　　想　　　　　　　　送

放右收，右部极力缩小，使右上、右下产生了一定的空白；"送"字走之右移并缩小，使字左下部产生了较大的空白。

4.加大字构件之间的距离，使字内的空白产生了变化

"诸""深"两字都是拉宽左右两部分的距离，但两字妙法不同。"诸"字拉大的同时右部上移；"深"字拉宽，左部向左倾斜，精妙的是右上部右移，这样使左右两部分的空白非常大；"宿"字下部的三个构件拉大距离，整个字显得十分空灵。

诸　　　　　　　　深　　　　　　　　宿

凡是学习中国传统文化都离不开亲临、体证、领悟这三个步骤。不亲临无法体证，不体证就不能深深领悟，不领悟就无法掌握它的技术和精神深层的东西。愿我们共同在浩瀚的传统文化海洋中用心体证感悟，从而获取书法艺术的不二法门。

小草入门第一法帖

——智永《真草千字文》

智永，会稽（今浙江绍兴）人，南朝陈时寄籍吴兴永欣寺；入隋，住长安永欣寺。名法极，世称"永禅师"。著名书法家，是晋王羲之之子王徽之的六世孙。徽之就是《世说新语·任诞》所述"雪夜访戴"里的王子猷，善书，其《新月帖》收在唐摹《万岁通天帖》中。

智永"全守逸少家法"，以工夫著称。唐朝何延之《兰亭记》记载，智永"常居永欣寺阁上临书，所退笔头置之于大竹簏，簏受一石余，而五簏皆满。凡三十年"。并将笔头瘗之，号为退笔冢。"退笔成冢"的故事是说智永临书勤奋，工夫深厚。同时还盛传"铁门限"的故事，智永成名之后，求书者纷至沓来，踏穿门槛，他用铁皮加固门槛。

《真草千字文》墨迹本为日本小川氏所藏，纸本，册装。计二百零二行、每行十字。后有杨守敬、罗振玉、内藤湖南跋，俗称"小川本"。每页高24.5cm，宽10.9cm。宋徽宗大观三年（1109），薛嗣昌在陕西做官，将长安崔氏所藏智永《真草千字文》真迹摹刻于石，人称"关中本"，又称"陕西本"。

智永《真草千字文》墨迹重被发现之初被称为"唐摹本"。启功先生于1989年曾在京都小川家获观原本，经过与初唐人临本比对，认为该墨迹本"绝非钩描之变矣"，并作诗云："永师真迹八百本，海东一卷逃劫灰。儿童相见不相识，少小离

家老大回。"

《千字文》是古代的蒙学读物，智永在永欣寺"临得真草《千字文》好者八百余本，浙东诸寺，各施一本"。此后书法家都爱写《千字文》。如唐代欧阳询、孙过庭、怀素，宋代赵构，元代赵孟頫，明代文徵明。书家的这种爱好，形成了书法史上一个"《千字文》热现象"。

张怀瓘《书断》云："智永远祖逸少，历纪专精，摄齐升堂，真草惟命，夷途退辔，大海安流。微尚有道（张芝）之风，半得右军之肉，兼能诸体，于草最优。气调下于欧、虞，精熟过于羊、薄。"苏轼《书唐氏六家书后》云："永禅师书，骨气深稳，体兼众妙，精能之至，反造疏淡。如观陶彭泽诗，初若散缓不收，反覆不已，乃识其奇趣。"米芾《海岳名言》称："秀润圆劲，八面具备。"明王世贞《艺苑卮言》云："右军之书，后世模仿者仅能得其圆密，已为至矣。其骨在肉中，趣在法外，紧势游力，淳质古意不可到，故智永、伯施尚能绳其祖武也。"清何绍基说："笔笔从空中来，从空中住，虽屋漏痕，犹不足以喻之。"

一、学习《真草千字文》的价值

晋、唐是中国书法艺术发展史上的两座高峰。智永作为隋代的代表书家，在晋、唐两峰之间具有承前启后的重要作用。

智永继承"王法"，得王羲之圆密及骨力。唐张怀瓘《书断》将其草书列为"妙品"。《真草千字文》直观显现古人笔法，为习书首选范本，对初入书道者更是大有裨益，在初唐时期已成为人们的习书范本。

明代书法家解缙说："故自羲、献而下，世无善书者，惟智永能瑓寐家法，书学中兴，至唐而盛。"（《春雨杂述·评书》）颇中肯地评价了智永继承王门传统、为唐代书法艺术兴盛所作出的重要贡献。《旧唐书·虞世南传》记载："又同郡沙门智永，善王羲之书，世南师焉，妙得其体，由是声名籍甚。"稍后张旭，则以得智永再传为荣，说："自智永禅师过江，楷法随渡。永禅师乃羲、献之孙，得其家法，以授虞世南，虞传陆柬之，陆传子彦远，彦远仆之堂舅，以授余。"（唐卢携《临池诀》）嗣后，虽无以智永再传子弟自居者，而得力于智永，名重于世的书法家，代不乏人。元赵孟頫"临智永千文，乃是当行，可十得六七矣"（清吴德旋《初月楼论书

随笔》）。近代沈尹默，三十岁从临学智永着手，进而上溯"二王"。历来论者多提倡临摹智永法书，包世臣谓草书最难写，应先习永师《千文》（见《艺舟双楫》），康有为《广艺舟双楫》中说："学草书，先写智永《千文》、过庭《书谱》千百过，尽得其使转顿挫之法；形质具矣，然后求性情，笔力足矣，然后求变化。"

二、章法特征

《真草千字文》一行楷书、一行草书，两体对照。字径大约2cm。其楷书对释草书之平行书写方式，既继承王羲之的经典传统，又独具风范，便于学书者通过楷字而辨识草字，为其首创。

《真草千字文》的章法特征：横看上下边缘处均不齐，这点酷似《兰亭序》章法。行间距和行轴线有变化。下图中第一、二行的行距较大，第二、三行的行距较

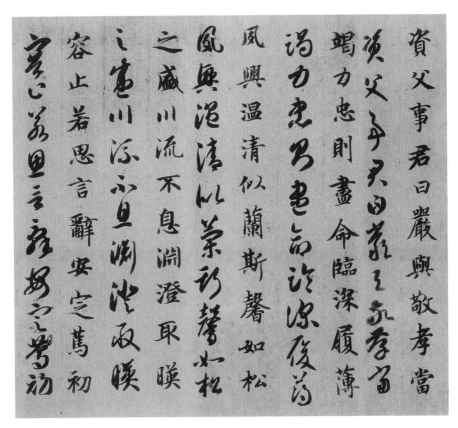

《真草千字文》（局部）

小。第六行行轴线下部向左摆动。字与字的大小有变化，字距有远有近。字与字的连带极少，全帖仅出现四处。

　　"故旧""诮谓""鸣凤"三组字中字与字的连带为实连，所连接的线条比较实，但三组连接线的形状仍有不同。"故旧"两字的连接线形状没有宽窄变化。"诮谓"两字的连接线逐渐加粗和下字笔画相连。"鸣凤"两字连接线为由粗到细、再到粗的形状。"不息"两字为虚连，连接线也是由粗到细、再到粗的形状，

故旧

诮谓

鸣凤

不息

但为游丝状线条。

《真草千字文》的章法变化于细微之中，我们要认真研读才能领会其妙处。在临帖时，要力戒字大小一个样、字距行距一般远、行轴线都是垂直型，如馆阁体那般呆板无生机状。

三、结体稳健秀雅，骨力强劲

李嗣真在《书后品》中说"智永精熟过人，惜无奇态矣"。徐浩《论书》说："永师拘滞，终著能名。"针对"无奇态""拘滞"语，苏轼在《跋叶致远所藏永禅师千文》里是这样说的："永禅师欲存王氏典刑，以为百家法祖，故举用旧法，非不能出新意求变态也，然其意已逸于绳墨之外矣。云下欧、虞，殆非至论，若复疑其临放者，又在此论下矣。"

我们对其结字特点作以下分析。

1. 以平正为主

整体看《真草千字文》中绝大多数字形以平正呈现，正为主调，变为调和，这也是该帖的一个结字规律。

该帖在处理平正字势中往往内含小的变化，这个小变化是一个字的精彩所在，其作用是避免了笔画的平白分布、字形过于"方块"的缺点。"致"字右部略高，其下部A、B、C三点中B处靠上。"冬"字处理得更为绝妙，长撇大幅向下撇出，翻笔调锋引出下一笔捺，而捺画书写为向右上倾斜的长横，并迫使下面两点右移，保

致　　　　　　　　冬　　　　　　　　辰

和

证了字整体上的平衡。"辰"字中草符"长"上移，字下部不齐。

在临帖时，我们尤其要注意字结构的小变化、小调整。

"和"字左部的竖画向右倾斜，但对首笔短撇进行了制衡。以斜求正，正中寓斜。

2.随体赋形

字的点画少则简约，点画多则繁重。以字的本来结构决定字形的大小，形成了字形大小的自然变化。下图中的草字"严""兰""馨""澄""容""辞"字形较大，"与""之""不""止""言"字形又相对较小。

《真草千字文》（局部）

"蔫"、"严"的繁体"嚴"为上下结构字形，"年"为独体字，中竖为主笔。对上下结构和主笔为长竖这些特征的字，帖内有不少字处理为长状。

蔫 严 年

3.左右结构的上下移动（或缩小）。通过偏旁的移动或局部结构的缩小造成参差错落的视觉效果

"垢"字左低右高；"勒"字左高右低；"动"字右部构件移至左部下面，给人感觉成为上下结构的草字。

垢 勒 动

"得"字左部偏旁缩小，"桓"字则右部结构缩小。

得

桓

4.上下结构的左右移动

"墨""莽"两字下部均右移，但仍呈现一种正势。这类字帖内不多，值得赏玩。

墨

莽

5.开合变化

"催"字右部向左倾，形成上合下开之势；"斩"字左右结构的上部向字中心倾斜，形成上合下开之势；"抽"字右结构的上部由字中心向外倾斜，为上开下合之势。

催　　　　　　　斩　　　　　　　抽

6.娇娆多态

"背""画""官"三字极尽舞动之能事，直得活泼之妙态。

背　　　　　　　画　　　　　　　官

7.笔画的连断

笔画皆连易绕，笔画皆断易散。在一幅草书作品中，全连全断的字只能偶尔为之，在本帖里这种情况出现的次数也是不多，仅作为调节整体的书写节奏和局部的风格用。

"藏""绮""刑"三字用连，字的笔画与下一笔画全部连接，一笔书就。"藏"字红点标注处，仔细观察，可以看出，连接线基本于两个笔画内部运动。"绮"字红点标注处的连接线为游丝，这是两个笔画之间书写中的自然痕迹，不是为笔画的连而刻意安排，亦如"刑"字A处的连接。如果说这两处游丝连接为智永无

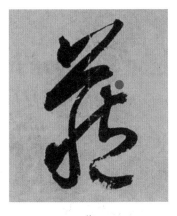

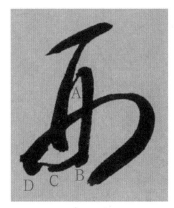

藏　　　　　　　　　　绮　　　　　　　　　　刑

意连的话，那么"刑"字左下部的连接一定就是有意为之了，B、C、D三处，可以直观看到毛笔在三个地方的调整方向和提按变化。这些方折的小动作，其用意主要是要用连，并且和右部的圆弧形草符有个方、圆的对比变化。

　　"安""税"字红点处为断，其他笔画全连，智永"禾"字旁的这种草书写法，在本帖里大量出现，也是本帖的一个结字特点。"植"字左部断，右部连。

安　　　　　　　　　　税　　　　　　　　　　植

四、笔法精熟，绚烂多姿

　　智永书作法度谨严，出神入化，点画起收转折，一丝不苟。在临帖前应先认真读帖，分析帖中点画特征，找出规律和独特的写法。

1.起笔

（1）露锋起笔

"房""床""方"三个字，红点标注处均为横画的露锋起笔位置，露锋起笔位置可以在横画任何方位上落笔。

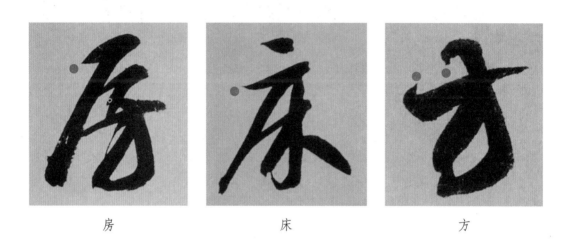

房 床 方

红点标注处为"景"字中间横画的起笔处，露锋入笔后作反"S"形运动。这在帖中是个例，不具笔法的普遍性。"良""出"两字，红点标注处都是竖画的露锋起笔处，落笔点在竖画线条的左、右侧。

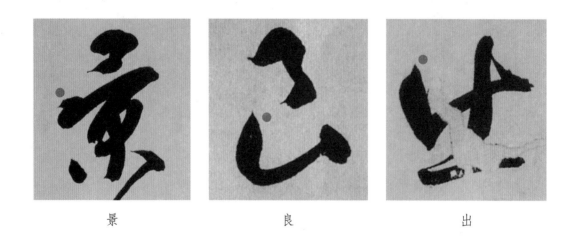

景 良 出

"徊""俯""徘"三个字偏旁草法均处理成了单人旁，我们要注意三个字露锋起笔的位置变化。

徊

俯

徘

"琴""群"两字的首笔横折的起笔和"当"字首笔点的起笔，率性简单。这些看似笔法不到位的笔画，在本帖里少量地出现，增加了书写的性情。这个特点，对明清书法作品的点画特征影响较大。

琴

群

当

"师"字红点标注处是露锋切笔起笔的位置，在切时加入立锋衄笔动作；"此"字红点标注处为竖画用切笔；"火"字红点标注处撇画起笔用切笔。

师

此

火

（2）藏锋起笔

"少"字红色标注处的竖画为藏锋起笔。"虚"字红色标注处字上部短横藏锋
起笔。

少　　　　　　　　　　　　　　　虚

2.转折

"同"字红点标注处的折是圆折笔法，中锋行笔至折处调锋（保持中锋状态）
顺势折出；"更"字红点标注处的折也是圆折笔法，中锋行笔至折处，提笔调锋顺
势折出；"也"字红点标注处为绞锋折法，中锋行笔至折处调锋绞转折出。

同　　　　　　　　　　更　　　　　　　　　　也

"陌"字红点标注处的折处有一小缺角，是行笔到折处提笔所致，也可两笔书
写，但要注意折后调整笔锋的锋面；"唐"字红点标注处的折，毛笔在横画的末端，
笔尖向上翻转，同时毛笔向内稍倾撇出；"俊"字上面两个红点标注处折为逆折，下
面的为顺折。

陋

唐

俊

3.收笔与出锋

"床"字点的收笔为藏锋,红点标注处点画露出一小点为中锋收笔的痕迹,不是出锋。"容"字第一个红点处为点画的出锋,作为首点的这种出锋方式极其罕见;第二个红点处笔画的出锋因为是逆折翻笔引出,显得果断俊猛。"斯"字红点处的出锋,线条比前段稍粗,显得更稳更厚。这种出锋状态,是本帖的一个特点,在帖内大量出现。

床

容

斯

"匡"字中锋出锋,出锋后戛然而止,没有任何多余动作;"臣"字出锋更为粗壮,憨态可掬;"组"字在线条中间迅捷出锋,带有章草笔意。

"人"字红点标注处的出锋,突然变细,拖着一条尾巴,应为二次补笔所就,这种出锋方法,在帖里多次出现;"策"字红点标注处竖钩的钩出锋,有一个向左平推的动作,这种钩法的出锋在本帖里经常出现,从楷书"等"字可以看出来,智

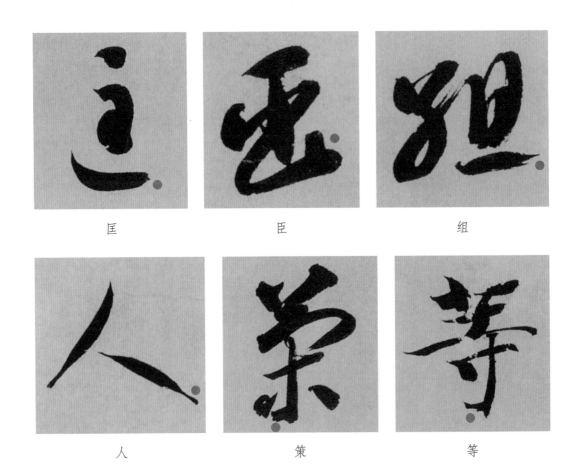

匡　　　　　　臣　　　　　　组

人　　　　　　策　　　　　　等

永草书的这种钩法出锋直接融合了楷书的技法。

4.提按

"金"字线条提按变化不大，线条刚劲，硬朗有神；"近"字按得较重；

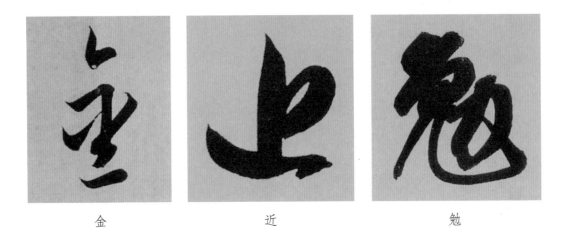

金　　　　　　近　　　　　　勉

"勉"字线条之间提按对比强烈。

"宜"字红点标注处瞬间提笔书写，造成断崖式线条形态，行笔在快速书写过程中要慢下来重新发力，简单的办法是两笔书就，亦无不可。

这种线条突变形态，是提按笔法较为独特的外现。"远"字是王羲之《远宦帖》里的例字。"偏"字是孙过庭《书谱》里的例字。《书谱》中多次出现这种笔法，他们是一脉相承的。

宜　　　　　　　　远　　　　　　　　偏

五、草法方面

草法是草书中汉字的书写方法，是草书的语言符号。草法准则大体在汉末已基本形成，至唐代趋于定型，相对来说，宋元之前的草法更精准和理性。草法是在形成过程中草书书家的约定俗成和书写习惯，因具有高度的统一和相近性，才使得草书可以辨识并具有实用性。

本帖中有一些字的草法较独特，临写时要注意。

1.同偏旁不同草法

"饫""饱"两字食字旁的不同草法，"斩""辖"两字车字旁的不同草法。

饫

饱

斩

鞘

2.近似草字

左为"贱"字，右为"师"字。

贱

师

"纨""孰""熟"三字草法的区别。"孰"字左部的草法和"纨"字绞丝旁的草法一样，但到了"熟"字，这个结构的草法又多了一点。

纨　　　　　　　　　　孰　　　　　　　　　　熟

3.独特草法

"的"字首撇草为横画，"德"字双人旁草为三点水，"领"字左部的独特草法。

的　　　　　　　　　　德　　　　　　　　　　领

"烦"字火字旁草为竖心，"颠"字左部"真"草为上下两火字，"广"字内部构件的草法。

烦　　　　　　　　　　颠　　　　　　　　　　广

"韩"字左部草为"子"字草符，"祸"字右部草为"得"字草书。

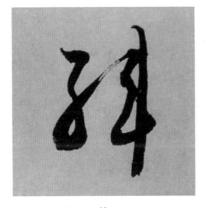

韩　　　　　　　　　　　　祸

4.减少笔画或结构

"酒""正"两字均减省一点，"雕"字减省"口"字。

酒　　　　　　　　正　　　　　　　　雕

5.增加笔画

"席"字内部草为"带"字草书，和常见的"席"字草书相比增加了一点和一横折笔画；"志"字上部"士"草法多一圆圈；"辇"字下部"车"多一横画。

草法中增加笔画，违背了草书的简约省便，所以这些草法，比较罕见。

临帖时，对相同部首、部件的不同草法和那些独特草法，都要熟记，在创作中尽量选用通用的草法。

此帖结构方正稳健，气息畅达。出于实用性目的，因此并不追求险绝多变的体

席　　　　　　志　　　　　　辇

势，力求符合大众的审美观。我们在临习时，要把握住这一特点。同时，临写时要注意临帖工具的选择，要选择笔头不长、稍肥一点的毛笔进行临写。另外，临写此帖草书，可同时兼临智永的楷书，这样能更全面地学习掌握本帖的艺术气息。

在樹白駒食場化被草木

在楷白駒乞塲化被草米

賴及萬方蓋此身髮四大

扻及莠方比方綾四火

五常恭惟鞠養豈敢毀傷

五岁荒惟蘇養豈敢毀備

讓國有虞陶唐弔民伐罪

漢國弔民弔民伐罪

周發殷湯坐朝問道垂拱

周發反湯坐朝問道垂拱

平章愛育黎首臣伏戎羌

平章愛育黎首臣伏戎羌

李国勇临智永《真草千字文》（局部）

千古绝唱

——孙过庭《书谱》

自687年至今，一千三百多年的中国书法史中，孙过庭的《书谱》可谓绝唱。宋代以来，无论是学习书法还是研究书法史论，孙过庭和《书谱》都是绕不开的重要人物和书学论著。

千百年来流传的《书谱》，确切名称应是《书谱序》，因为一直没有看到《书谱》的正文，就把这篇序言称为《书谱》。"从原文本身看，篇末说：'今撰为六篇，分为两卷'。但全文从内容到形式并没有分成六个部分来写；而只是概述了书法的源流与支派，评骘了前人论书的偏蔽，以及叙述自己撰写《书谱》的旨趣等。……完全是序言之体。"（马国权《〈书谱〉的名实问题》）孙过庭生前好友陈子昂在《孙君墓志铭》中说："将期老而有述，死且不朽，宠荣之事，于我何有哉！志竟不遂，遇暴疾，卒于洛阳植业里之客舍。"所谓"志竟不遂"大概是指论稿未完成。后宋徽宗赵佶用瘦金体在其墨迹的前面写上"唐孙过庭书谱序"的题签，标明是"序"。

孙过庭，名虔礼，以字行，生卒年不详，陈留人（今河南开封），郡望富阳。官至率府录事参军。

《书谱》内容极其丰赡精辟，含义深厚。在艺术主张、学书旨要、真草之辩证、书体的功用和特点、基本技法的总结、创作经验、学习态度、立身务本、道德

修养等方面都有独到的见解宏论。诸如："古不乖时，今不同弊""草不兼真，殆于专谨；真不通草，殊非翰札""情动形言，取会风骚之意；阳舒阴惨，本乎天地之心""思虑通审，志气和平，不激不厉，而风规自远"等闪光的词句、深刻的思想，读来常常让人茅塞顿开、醍醐灌顶。这是学习书法者必读的文本，同时，也是学习草书应修的功课。

孙过庭的书法"宪章'二王'，工于用笔，俊拔刚断，尚异好奇，然所谓少功用，有天材。"（张怀瓘《书断》）。可贵的是他能将晋法化为己用，入而能出，化繁为简，空灵古朴，潇洒俊逸，直追书法艺术的最高境界。为我们提供了难得的经典墨本。

一、《书谱》为我们提供了较多的草字范本

在历代经典的草书刻帖中，有的短短数言，多则数百，而像《书谱》有这么多字的古帖的确是稀有，所以说它为初学者提供了难得的草字范本。字帖中虽然重复的字很多，但在不同的字境中，都有不同的字态写法。

如"草"字作为一行首字的时候，长横与下面的笔画稍有断开，端庄厚重而独立。"拟草"中的"草"字作为两个字构成的小组合，与第一个"拟"字略有连绵，笔锋提起，线条轻盈纤细而流畅。"长草虽"左边三个字用断，右边的一行

草

草

拟草

"少兼之"用笔和用墨较重也是字字断开，所以"长草虽"三字在这里线条处理得稍细并连绵，用笔轻松飘逸。

下图三个"之"字处于不同的行内，但所处字境完全一样，但它们的姿态各异，三个"之"字三个点完全不同，B、C第二笔起笔均顺锋而入，但角度方向不同，A第二笔小切笔打出三角造型后提笔前行，又异于B、C处笔法。同时，"之"字两个折处，三个字处理又有所不同。A的第一个折为方折侧锋而为，C为圆折，折处稍提笔调锋中锋而为，B介于二者之间，为圆笔侧锋而为。"之"字第二个折处三个字处理也是用了不同的技法，读者可进行分析。

少兼之、长草虽、总其终

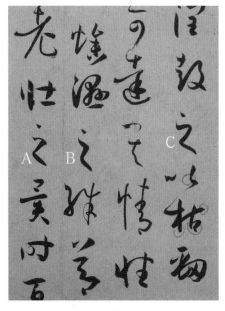

三个"之"字对比

二、古朴简约的艺术风格

结字与笔法的古朴简约是《书谱》的突出风格。每当我们临摹《书谱》时，先将字帖打开，静心读帖，细心体会帖中的字，个个珠圆玉润，天真灿漫，充满着无限的生命活力。细观其用笔，起、行、收、使转、提按都交代得清清楚楚，一丝不苟。只偶尔在率性的表现时，有少数几个字的连绵，大部分笔断意连，呼应紧凑。

这样，就少了许多错综复杂的缠绕，在用笔上，化繁为简；在结体上，崇尚古朴。所以，字就显得简约疏朗。我们认为，孙过庭草书多取法王羲之《十七帖》，且有章草笔意，较为古朴。如张怀瓘所说："尚异好奇，凌越险阻……"王世贞《艺苑卮言》："《书谱》浓润圆熟，几在山阴堂室，后复纵放，有渴猊游龙之势……"《书谱》与《十七帖》相比，孙过庭多了些率性放纵的长线条以及"渴猊游龙之势"。但其长线的飘逸放纵只是孙氏的偶尔为之。因《十七帖》是石刻，线条略显瘦硬，用笔和结体更有金石气，字字在法度之中，少有放纵之势、长线及点画的跳荡，整体章法没有大的跳动，字距变化不大，结构平和。而《书谱》由于是墨迹，书写的率性跃然纸上。笔墨的使转提按灵动，作品有一股温润典雅、轻松欢快流动的气息扑面而来，加上作者在书写时的心理情绪变化，情绪的波澜在笔下随着笔锋的提按收放，线条粗细飞动变化自然流泻在纸上。尤其是在收笔时，孙过庭对毛笔控制得比较好，收笔干净利落。《书谱》在用笔提按动作的交代上更能让初学者窥探到笔法的来龙去脉，丰润的墨韵也体现了墨迹的书写率性。由于孙过庭工于用笔，笔锋的动作都处理得很利索，丝毫不拖泥带水，结构也因取法《十七帖》多有章草的笔意，而显得古朴简约，结构疏阔萧散。

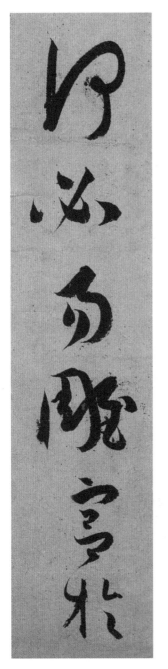

何必易雕宫于

"何"字一笔下来，字内略有牵引。"必"字五笔，笔笔断开，三个点，三个不同的笔势写法，形成三种不同的形态，圆润敦厚、呼应紧凑。主笔戈钩和中间一撇较短，用笔简约到了极致。"易"字的点画非常简化，中间两撇首撇化写为点，圆润浑厚，一撇一点笔意不同、态势也不同，憨态可掬。"雕"字笔锋按得较重，点画圆厚，左右两部分的大小、高低、疏密、开合处理均极为巧妙。"宫于"两个字，笔锋稍稍提起，入

笔、行笔、使转、收笔，一笔不苟，简约淡远。

三、点画精绝，转折处圆笔较多

《书谱》整篇文字少有连绵，有行无列，字字独立，静静欣赏，如天女散花，各具动人姿态。孙过庭用笔准确、精微灵活、功夫深厚，且含蓄隽永，很少有多余的动作出现。前半段比较沉实、稳健，中间逐渐放开，后面越写越精彩，意在笔先，潇洒流畅，翰逸神飞，达到了如他所说的"智巧兼优，心手双畅"的境界。笔墨仿佛成了他生命中的一部分，汉字也不再是书写的障碍，可以随心所欲地尽情表达。孙过庭真是一位难得的书法才子，对于书法的认识如此深刻、见地如此高远、书写技法如此娴熟足以令人惊叹。

点画笔法精绝，《书谱》可谓是字字珠玑，笔法精绝到无以言表。为何《书谱》可以成为学习王羲之草书的必经之路？那是因为它囊括了王字所有的笔法语言。

"理"字一笔而就，毛笔始终就没有离开纸面，起笔切出调锋右行快速圆转而下。右上角折处毛笔在慢行笔中边行边调好锋后急速而下。收笔处折为外圆内方，三处转折虽然均为顺折，但折处笔画的内白完全不同。这个字的字法也颇耐人寻味，"理"字的寻常草法有三处圆圈，孙过庭处理为两个，省略最后一个，体现了草书的便捷、减省法则。同时两个圈的轻重也不同。左右两部分处理为左低右高、左正右倾，中间大胆留白，右部似一多姿女子在回顾。"妙"字第一、第二笔均为

理

妙

露锋入笔，但锋的位置又不同。右部"少"的内白为三角形，内白的左角处可以明显看到一小横缺角，说明此处书写时为笔稍上翻切所致。右转折最后一撇的起笔处，又有一小缺角，可知其用笔行至转折处行中有稍提，之后裹锋而下。最后一撇线条的中实与线条两边的毛形态，使得点画的爽快表露无遗。此字字法左部"女"上提至"少"怀中，左右两部酷似向后仰着牵手的一对恋人在游戏，真乃"妙"意无穷啊。

孙过庭在《书谱》中大多是用圆笔或绞转表现使转。

"以""之"两字转折处纯用圆笔。笔锋不做提按明显的动作，只用手指或手腕轻轻转动笔锋。"为"字笔锋在使转处瞬间将提按转折动作以绞转完成。这说明孙过庭的点画主题风格是以圆笔为主，以晋韵风雅含蓄的气息为风格的内涵。

孙过庭在使转处多用圆笔，但不是一味地全部用圆，更多地是方圆并用，这也是他笔法丰富所在。我们更应该关注这一点。

以　　　　　　　　　　之　　　　　　　　　　为

"谓"字的 A 、B 处用方笔，"潜"字的 A 处用方，B 处用圆，"若功"两字，在 A 、B 、C 三处用方，其余转折处均用圆笔书写。

"书者多"字组，除二、三字之间连带外，有13处转折，右侧A、C、G、I、K、M均为圆笔顺折，左侧除一、二字连带折处D，B、H、J、L四处均为方折。

谓

潜

若功

四、章法奇特丰富，书写急缓相间

整体看《书谱》的章法是虚实相互生发，实处如大海之波涛，汹涌波浪式向前推进。七八行内亦可赏玩其章法之变化。这也为我们创作长卷和小品、册页提供了极好的参学范本。

以下页图示为例，分析七行之内的章法特点：

整体看，虚实对比明显，A、B两处为虚处，B处小面积虚处和A处大面积虚处相呼应。红线之内为实处，C处大面积实处和D处小面积实处相连接。行距有远有近，C处行距最近，行距有远有近主要是行轴线摆动、字的大小、线条轻重不一所致。七行中，没有一行行轴线是直的，字的大小悬殊极大，如图中"鼓"和"已"的字形大小相差几倍。

艺术风格来源不外乎笔法、字法、章法和墨法，同时又和书写速度有极大的关系。《书谱》书写速度迅捷，又带有强烈的急缓对比，它好似少林拳的打法，出拳迅猛，一拳接一拳虎虎生风，绝不是太极的绵柔沉稳。我们学习贵在知其然，更要知其所以然。分析其原

书者多

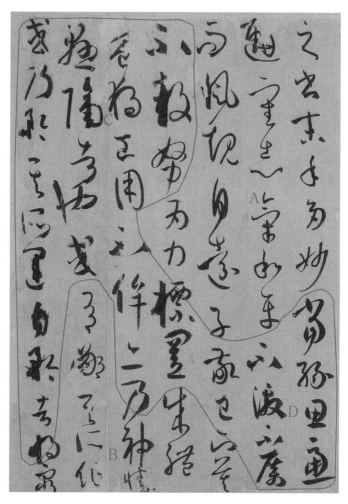

章法分析

由，决定其快速的原因主要是：一分笔、二分笔并用，以一分笔为主；字形较小，所用毛笔也较小；起笔方笔（含露锋、切笔）较多，圆笔极少；《书谱》的字内方圆并蓄，笔画的连断、提按并用；笔画内的节点和断笔、提按的相互转化也是其快速书写中必定有慢的主要原因。

"诅"和"尼"字的另起笔；"文"字撇折转折时的行笔中提笔后上翻；"后乃"两字中"乃"第一笔另起笔又酷似连接；"龙"字左下圈内白可以清晰看到A、B、C三个节点；"成礼"两字a、b、c三处的节点，A、B、C三个折处用笔的边行边提，此用笔也可重起笔为之；"之"字三个笔画中间的突然变细，又如"工易就"字组，三个字中在A、B、C三处均有这种"节变"线条。这在智永《真草千字

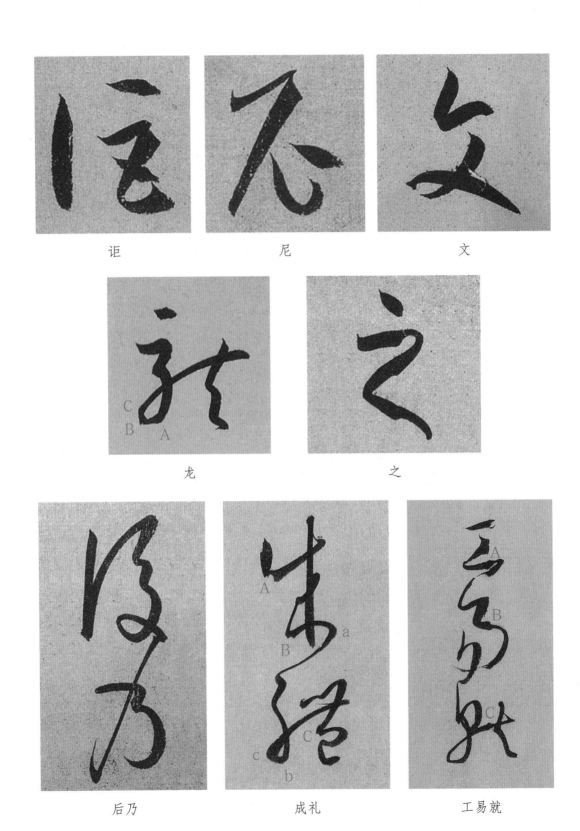

诓

尼

文

龙

之

后乃

成礼

工易就

文》赏临篇中已讲过。

魏晋以后有成就的行草书家无不宗法"二王"帖学一脉，然而，虽同出一家，由于书家本身学养、性格的迥异，对于经典的笔法、结构取舍不同，因此即便在同一时代，他们形成的个人书法艺术风格仍然有很大差异。张旭的草书遒劲敦厚，宏逸雄强；怀素的草书线质细如钢丝，充满弹性质感，点画飘逸飞扬；而孙过庭的《书谱》则是清秀温润的小草，字字断开，加糅章草古朴意趣，生动活泼，天然淡远，"君之逸翰，旷代同仙"（陈子昂《祭率府孙录事文》）。张旭、怀素气势恢宏的连绵大草，孙过庭天真烂漫、灵逸简约的小草标志着中国草书艺术达到了一个新高度。

唐代是中国政治、经济的鼎盛时代，也是草书和其他文学艺术的辉煌时代。孙过庭继承并发展了"二王"的帖学书风，《书谱》既是小草书法艺术经典墨迹也是书法史上晋唐以来难得的墨迹文本，数千字难得的墨迹给致力于草书艺术学习、研究者提供了可贵的实物资料。《书谱》本身的思想理论和书法艺术审美的高度，使它无疑成为我们学习书法必读的文论和必临的经典法帖。通过学习《书谱》，我们能够明晰很多书史、书体、技法、书写环境、书写心态与书写工具等多方面的问题。那么，临摹它不仅能让我们领略孙过庭书法艺术的风采，领悟《书谱》深刻精辟的思想，同时，也能以此体味"二王"晋韵书风的古意渊源，辨析"二王"帖学技法的发展脉络，继承和发展"二王"帖学秀韵、清逸、俊朗的书风。

名民流亡者无不流人之
冢家家道附增便才伤色
无加以鹰禀不传搜秘物
尽偶逢残岁时已军宽便
劳孙孙数鞋二亲辟王之脉
即当代卖之见孝孝信拍

重披清家势任多涉浮
华莫不知恨乏其由进之理
之间程二世乎不为等乃至沼豆
君子之高名传新史陈其郡法
之人范室善弥珍宜重乐事当

草书颠峰之篇

——张旭《古诗四帖》

　　草书艺术由两汉、魏晋到盛唐，逐渐进入到了一个辉煌的鼎盛时期。其间，风格由古朴厚重到清朗俊逸、纵引畅达，再到雄逸天纵、随心所欲、变通适怀，也使得草书艺术达到了一个相对自由挥洒情怀的高度。而张旭就是唐代草书的代表人物之一。张旭在笔法、结体以及行笔速度等方面，来源于草圣张芝而又不拘泥于他的理念和法则，使草书作为一种艺术载体在表达创作主体精神的层面，拓宽了自由表达的艺术空间，并为以后草书的发展开拓了新疆域。张旭作为一个草书书家，以其流传下来的作品启发了人们对这门艺术的思考和对未来草书创作探索的可能性。因此，张旭是一个值得我们研究的书家。

　　张旭，字伯高，苏州吴县（今江苏苏州）人。曾官金吾长史，人称"张长史"。工书，尤以狂草为著名。其性格狂放不羁，世称"张颠"。张旭草书与李白诗歌、裴旻剑舞时称"三绝"。相传他见公主与担夫争道得笔法之意，看公孙大娘舞剑器得草书之神。颜真卿曾两度辞官向他请教笔法，有《述张长史笔法十二意》以记。

　　《古诗四帖》墨迹本，五色笺，狂草书。纵28.8cm，横192.3cm。凡40行，188字，无款，现藏于辽宁省博物馆。其内容前两首是梁代庾信的《步虚词》，后两首是南朝谢灵运的《王子晋赞》和《岩下一老公四五少年赞》。

　　明代董其昌认为《古诗四帖》为张旭所书，后人多沿此说，亦有争议。此法

帖是传世名帖中少有的墨迹本，在经典的传世书法作品中，墨迹本是难得的作者手迹，因此，一直备受草书爱好者和学书者的青睐，甚至爱不释手，沉迷不已。张旭以雄浑的气魄和灵性创造了草书艺术的完美韵致，以精能之至的笔法和豪放不羁的性情，开创了狂草书风格的典范，也毫无疑问地影响着无数后来的学书者。

一、整体风格与章法

《古诗四帖》雄浑奔放，行笔婉转自如，跌宕起伏，动静交错，落笔倾势而下，奔放豪逸，满纸如云烟缭绕，给人以一气呵成、痛快淋漓之感。董其昌评说："有悬崖坠，急雨旋风之势。"它的艺术价值主要是它在草书发展史上的新突破，打破了之前拘谨的草书风格，更为狂放、写意，字势纵逸、激荡挥洒，笔画紧密、连绵不断。字如其人，该帖如醉后的张旭，傲视万物，具有唯我独尊、恣肆浪漫的自由风格，正是大唐雄壮辉煌精神的写照。

《古诗四帖》为六片组合的长卷之作，每片之间有明显的粘接痕迹。每首诗开始处都另起书写，唯有"谢灵运王子晋赞"七字作为诗的题目单独两行书写。由于

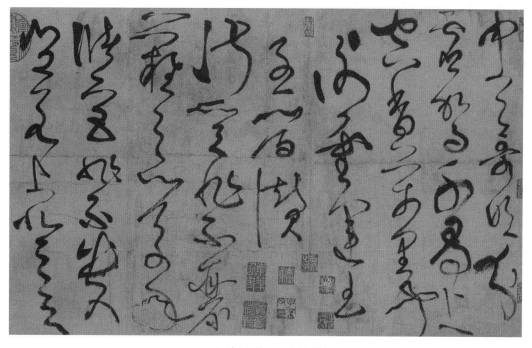

《古诗四帖》（局部）

另起的缘故，在前三首诗的最后结束处，自然地就产生了留白，这也形成作品里大的虚实关系对比。因为分片书写再粘接的原因，此帖在整体风格下又有区域性，每片之内任情书写，浑然天成，但连接处左右行的空间关系并不十分和谐。当时裱匠水平所致？后人重裱？原因不得而知。

章法决定作品的气象。它是书家一种气韵所在，更是书家的整体思维、格局和智慧的展现。《古诗四帖》整体上章法的最大特点是大开大合，聚散有度，相生相克，对立统一。欣赏起来，似一步一景，犹如柳岸花明，时有洞天，让人目不暇接。和怀素《自叙帖》同为长卷之作，但章法迥异。

《古诗四帖》的章法大虚实关系套着小虚实关系，互相参差交错，虚实关系似阴阳之道衍生万物一样，蕴藏着无穷的可能性，演化出难以计数的复杂棋局，以至于"有星辰分布之序，有风雷变化之机"。《自叙帖》由于用笔提按变化不大，主要依靠字的大小、行距的远近来调整章法虚实关系，对比明显较弱。

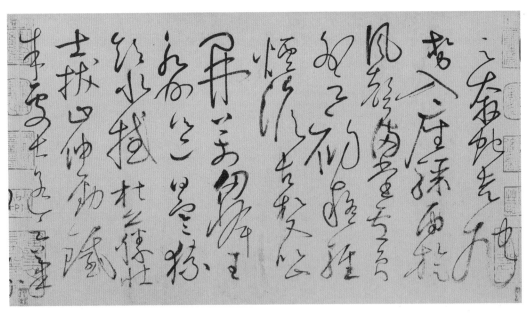

《自叙帖》（局部）

《古诗四帖》行距较近并有远近变化，字距较小，这种行距近、字距小的安排，增强了作品的气势。

该帖字的轻重、大小悬殊都很大。如"齐"字和其他字相比明显较重，尤其与上字"核"、下字"侯"相比，极为突出。"烟""霞""雷""帝""齐"

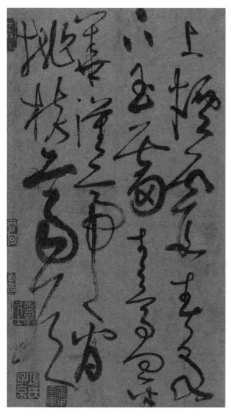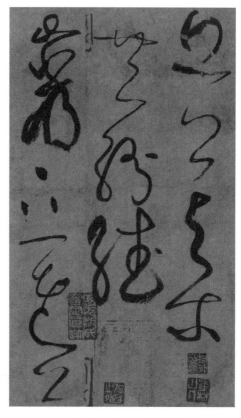

《古诗四帖》（局部）　　　　　　　　《古诗四帖》（局部）

"侯"几个字相比其他字又有明显的大小变化。中间一行中"共纷繙"三字由轻渐重，"共"字与左右的"岩""丘"两字轻重对比又十分强烈。

本帖字本身不大，实临时注意字形不能过大。

二、结构开张充满张力，随形就势不刻意求变

《古诗四帖》的结构宽博、雄浑、大气，这些与张旭豪放豁达、卓尔不群的性情有关，在圆融中透露着刚劲、挺拔、雄健的风姿。字形大小不刻意谋篇布局，适性随缘，在自然中表现出浑然天成的大自在境界。也许这一点恰恰体现出古代书家在书写时无意表现自我，自我却浮现于笔端的艺术特点。书写本身既是心性的表达，也是直指本心的无意识流露。古代的书家不需要刻意追求视觉上的块面效果而只求自然畅达地轻松书写，也许唐代或魏晋时期的书家，只追求笔墨的自然书写性

101

就足矣。心性自然流露的书写最符合中国传统艺术审美的理想，而强调块面视觉效果则是受现代西方艺术审美追求方面的影响。但个别字结构也有夸张且一反常态的字势。

"齐侯""来""分"四字，造型都有点拉长字形纵逸夸张，但是这些纵逸夸张显然是性情所致，此帖中有不少拉长字形的情况。

下页"岩""哲"两字是有意地把字解构后的变形。这种处理字结构的方法，

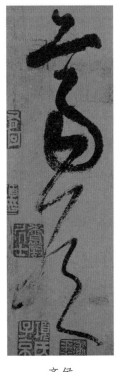

齐侯　　　　　　　　　来　　　　　　　　　分

在当代个别大草书家创作中经常出现。加上草书的草法、连绵等原因，对于不习草书的人们，草书作品显得更难于辨识。

纵览《古诗四帖》全篇只有开始的六行字形显得略小些，或许是刚入笔书写心性和手头还没有完全调动起来，接下来，从"齐侯"开始，结体更加疏阔奔放，一直到最后"仙隐不别可，其书非世教，其人必贤哲"，结体越来越简约空灵，字形随着心情也越来越放旷无羁，线条多取斜势，提按和轻重变化，笔势纵横捭阖造成了奇妙的黑白分割的空间效果。如果没有这些提按和笔势的左右跳荡，相信线质也

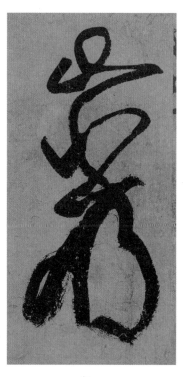 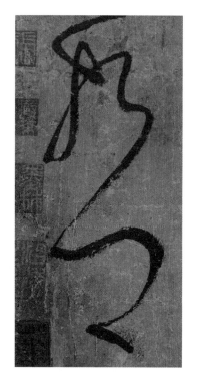

岩　　　　　　　　　　　哲

便缺少丰富性，章法也会略显板滞，而线质的丰富和章法的奇趣，正是草书令人迷恋的艺术魅力所在。

　　《古诗四帖》字字奔放豪逸，洒脱自在。笔画连绵不断，给人以痛快淋漓之感。和怀素《自叙帖》相比，字内点画关系更加奔放连绵。

　　从"烟""绝""正"三个选字可以直观看出，《自叙帖》注重字内的连断结合，《古诗四帖》字的结体更多地是用连，连绵气势使之更加突出。

《自叙帖》中的"烟""绝""正"

《古诗四帖》中的"烟""绝""正"

三、笔锋灵动，提按丰富

《古诗四帖》笔法精良，功力深厚，书写起来纵横自如，气势连绵雄强，表现出了高深的艺术境界。《古诗四帖》是将篆书的中锋用笔和"二王"的逆笔藏锋入笔渗化在草书的用笔中，而在使转处用笔比王献之的绞转弧度更开张，线条粗细较匀称，始终呈现着蓬勃而又流动的生命力量感。这种流动是涩中求畅，和王羲之"一拓直下"的笔法相比，张旭的这种笔法更多地是感性的浪漫。这也是张旭和王羲之多理性的典雅书风的最大区别。

"丘公与尔共纷缊"七字，其中"丘公与尔"四字一行，如行云流水一般畅达；"共纷缊"三个字，"共"字轻盈秀劲，"纷缊"两个字越来越粗，体现了笔锋在书写过程中的提按变化。

"岩下一老公"五字，"岩"字下部笔锋按得略重；接下来"下"字三个点充满力度和弹性，笔锋迅速地点下去，戛

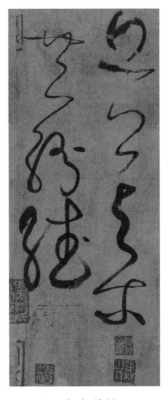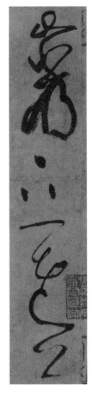

丘公与尔共纷缊　　　岩下一老公

然而止又提起来；在"老"字中，也有明显的提按变化，入笔稍轻，然后用绞转笔法翻上来。

从笔锋运动的这些细微之处来观察，用笔灵活，提按有序，要求书法家驾驭毛笔的功力要特别娴熟方能创作出好的作品。但是提按的分寸感要靠书者自己用心领悟用笔实践并反复训练，然后再根据宣纸上的效果来不断调整自己手头的用笔轻重。

个别字的笔顺还一反常态。

"霞""虚""灵"字上部草符第二笔横画结束时，向上翻笔而不是像其他帖的笔顺那样向下接笔。

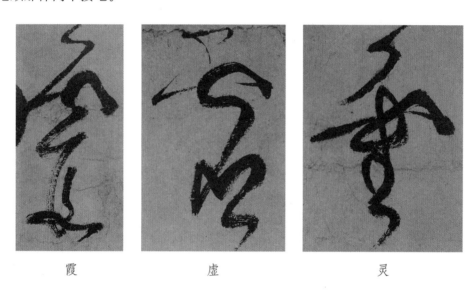

霞　　　　　　虚　　　　　　灵

四、线条圆润遒劲，力量内潜

《古诗四帖》线条圆润遒劲，充满了坚实的内在力量。与怀素的《自叙帖》相比，《古诗四帖》的线条显得比较丰满而遒劲，《自叙帖》的线条纤细如钢丝般坚韧，入木三分且有弹性。而《古诗四帖》的线条如贵妃出浴，结实圆浑里透着劲健奔放的生命张力，体现着书写者的才情和书写时欢快昂扬的生命状态。《古诗四帖》圆笔中偶有方折，几乎所有的使转都少有明显的转折提按笔法交代，这一点与《自叙帖》在使转处的用笔有相同之处，不同的是线条的质感和线性不同。《古诗四帖》在使转的地方多用绞转，即在转折处裹着笔锋向右略微转动手腕，动作幅度

稍大，提按也稍重。

少数点画先横后竖折笔向上，如"储"字的右边。绞丝旁书写时，多用外拓或绞转，如"纷"的左偏旁。

该帖在中锋用笔中突出了线条圆浑、厚重而劲健的特点。如下页图示"岂若""淑质非不丽，难之以万年"等字的线质即是如此。

储 纷

"共纷缙"三个字，"纷"和"缙"两个字的绞丝旁草法都是写作"子"，但两个字里笔的使转笔势和笔锋的提按却不同，致使其线条的粗细、形成的弧形、黑白的分割和形成的空间动感效果都不相同。

学习草书者，草法一定要熟练，笔锋的使转不灵动也不行，笔势不到位更不行。总之，这些基本功都要打好才能进行草书创作。但是写大草最忌"流""俗"，尤其是在使转或收笔处和动作的笔势上要格外小心，这些地方容易出现随手的习惯性动作。草书的字形和章法呈现的飞扬的线条看起来是随心所欲，但是优秀的草书作品也都是"随心所欲不逾矩"的典范。笔法是我们的基本功，而笔势往往体现出创作者的个性，书写者个性的张扬应在法度严谨的基础上得以表现，在笔势上把握精准，每一种字帖的使转向背的笔势正是它艺术特点的表征。我们不仅要把这些弄明白，而且要体现到手指的行动上并力求到位。这样在临摹或创作时才不会轻易地流露出个体的习惯性动作，尤其是在使转处要多谨慎行笔。

切忌在宣纸上一味地画圈，缺少笔锋的动作，任笔为体，聚墨成形，而要在无意之中藏着我们的匠心独运，含着我们的文化修养和十年磨一剑的功力。

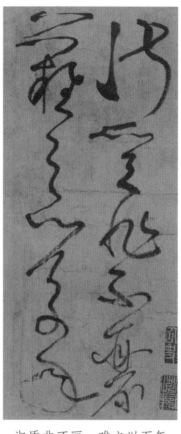

岂若　　　　　　淑质非不丽，难之以万年　　　　　共纷缮

纵横豪放　张扬恣肆

——张旭《肚痛帖》

　　《肚痛帖》短短的6行30个字，一个生活便条，却成了书法史上的经典，成了张旭留传给后世屈指可数的名帖之一。此帖高41cm，宽34cm，真迹不传，北宋嘉祐三年（1058）摹刻，明代重刻，现藏于西安碑林。明王世贞云："张长史《肚痛帖》及《千字文》数行，出鬼入神，倘恍不可测。"

　　张旭的确是一个具有浪漫主义色彩的书法家。仅仅记录一件生活小事，自己有病不舒服，喝了大黄汤，居然写得如此激情。以病体之身随意挥洒，可谓"无意于佳乃佳"。

　　《肚痛帖》一气呵成。初落笔相对规整，笔画厚重，线条充满了力度。接下来随着情绪的变化，线条越来越流畅，到了最后两行，字形加大，行笔速度加快，提按加重，线条出现飞白，线质飞扬，呈现出了一股书写者赋予点画线质的流动感和力量感。令人想不到的是，到这里戛然而止，仿佛有一种奔涌向前、势不可挡的气势还在继续下去。

　　本帖内容短小，其在意蕴、章法、用笔和结字上所达到的完美，使之成为张旭的代表作之一。帖中六行除首行较正外，其余五行均上部向左倾斜，并且每行的行轴线摆动均不一样，行距远近变化明显，字的大小、轻重和书写的疾徐对比十分强烈。首行前四字"忽肚痛不"字字断开，第二行"知是"、第三行"大黄"处用

断，其余处字字均连绵相接。前四行在字势开合上没有太大的起伏变化，每行字数都在五、六个字之间，字形大小变化较小，直到最后两行，每行只有三四个字，且字越写越大，似乎情绪越来越高昂，笔锋的力度也越来越强，宛如乐曲行奏至高潮，令观者惊心动魄。

　　细心品味帖中的起、行、收、使转等用笔，臻乎完善。虽是刻帖，仍可清晰看出转折处的用笔多为圆转。

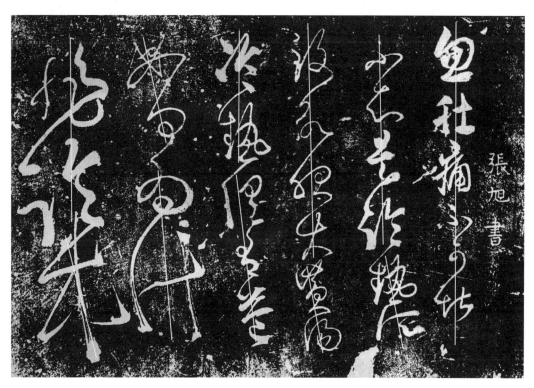

《肚痛帖》行轴线摆动

　　"堪"字A处，可以理解为圆折，折处的多余部分为碑的残缺所致。也可以作为逆折书写，笔行至折处调换锋面撇出。"益"字的A处折为逆折，B处为重新起笔，根据接笔前的笔画状态，可以用方笔，也可以用比较轻盈的撇画两种方法进行搭笔处理。

　　"欲服"相连的两字，A与B两处为逆折，C处为圆折。临写时注意"服"字三个"圈圈"内白的形状。

堪

益

欲服

　　方笔在帖中用得并不多。"肚"字A处的提画为典型的方笔。"计"右边的"十"字的竖画入笔A和收笔B处都是方笔，且刀工痕迹十分明显，与第二行圆转轻盈的用笔形成了鲜明对比，呈现出方圆并用、刚柔兼济的呼应。

　　我们在欣赏临摹时要注意以下几个问题。

　　一、笔锋连绵但不可流于俗性

　　字与字之间的连绵是学习草书较难把握的地方，容易写出俗气。很多人认为草

肚　　　　　　　　　　　　　　　计

书就是把字连起来书写。其实不然，草书有其独特的汉字草法，即是草书的字符，需要学习草书者认真学习汉字草法并把它们一一记住。草书的写法不同于真、行、隶、篆，这也是初学者需要掌握的基本功。还有笔法，即是草书的用笔，起、行、使转、收……还要注意墨色和墨量在中锋、侧锋、偏锋、逆锋、露锋等不同笔锋运用中的调整，这样才能使线质丰富起来。线条语言的丰富，笔法的精到离不开墨色的准确应用和变化。在书写时墨色太浓，笔锋会行走得不顺畅，线条也流动不起来，速度肯定也上不去。写草书速度上不去，一定会影响线条的质量，线条缺乏质感，点画更无法做到神采飞扬。那么，如何才能不流于俗性呢？首先，要把前面说的字符记准记牢，笔法写准，墨色的浓淡干湿调配得当，结构掌握好，这样才能减少俗性。去掉手上俗性最好的方法，就是用传统的结构和笔法来规范自己手上的动作，提高控制毛笔的能力，做到笔笔有来历，字字有根源。如果字形不准，笔法也没有古意，只是自己随手书写连绵的字，这样俗气的东西必然会从纸上冒出来。克服俗气笔性的不二法门就是潜心向经典传统学习，用法度来规范自己的手，用心领悟、体验。只有手上经过的法帖多了，控制力强了，才能出手不俗。古人说"腹有诗书气自华"，那么，我们手有古法气自然不俗。

二、注意行笔速度

《肚痛帖》在使转中多用圆笔，因此，我们在临摹时既要注意把使转的笔势角

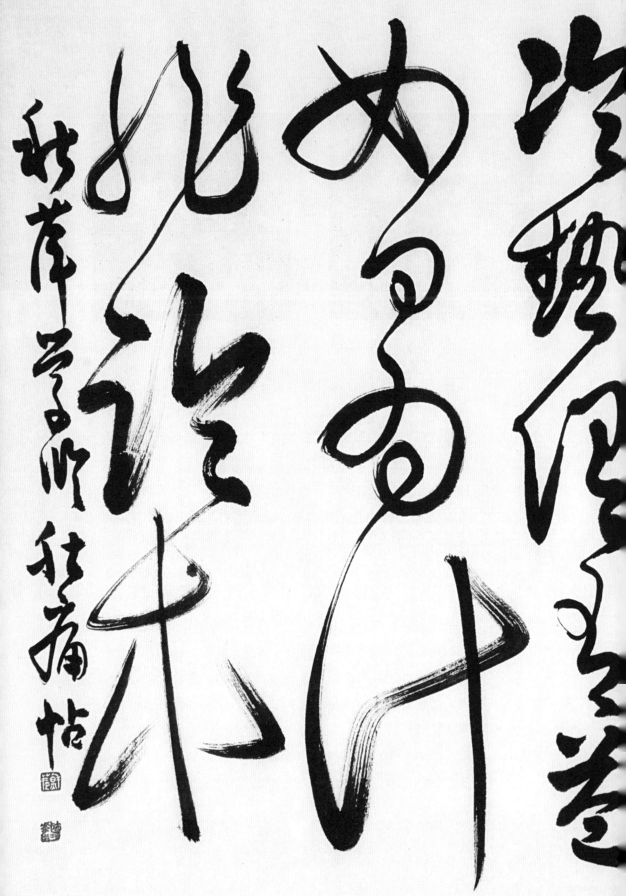

胡秋萍临张旭《肚痛帖》

勿社痛而为此

云云是之论艳在

弘之而为弘之而为

度、笔锋动作的大小把握好，区分刀工和书写墨迹的差异，同时还要注意书写的速度也不可太慢，线质太慢会变得肉、呆、滞。一般来说，方折笔多见精神，圆转笔多生韵律。但若功力不深，笔锋的提按动作不准，速度提不上去就会没有节奏感，线条也会显得太肉，缺少动态美。在用圆笔转折时，一定注意用笔动作的准确和行笔速度的配合，这样方能写出形态好、质感好的线条。

三、提按程度也是形成作品节奏美的因素

体现一件书法作品节奏美的因素，包括笔法的变化、用笔速度的快慢和汉字造型的布局变化等。我们知道用笔和用墨是无法分开的，它们是一个有机的组成部分。《肚痛帖》入笔前三个字提按、用墨较重，这样表现出来的作品汉字音符节奏似乎也有了重音，加上作者手上的笔法功夫，其线条显得力透纸背、入木三分。接下来的两行字如行云流水，轻盈舒缓。最后快结束时，提按加重，墨色加重，字形也表现得夸张，铿锵有力，达到曲终高潮。

在临摹时，一定要注意笔锋提按的程度，草书作品的音乐节奏美也是草书艺术表现力的重要方面，我们要尽力在草书线形优美的流动中，运用书法的元素，结合自己对书法艺术的审美理解，来表现书法艺术的节奏美。

四、注意寻求书写的笔意，区分刀工墨意的痕迹

从刻帖中可以看出，书写时是蘸饱一笔一次写数字至墨竭为止，再蘸一笔。这样做可以保持行气的连贯，并自然产生干湿浓淡的变化，使整幅作品气韵生成，产生"神虬出霄汉，夏云出嵩华"的气势。因为《肚痛帖》是碑刻，所以它带有明显的刀工痕迹。我们在临摹前要用心分析领悟，尽量寻求作品原始的书写性。例如：最后一行"非"字的第二笔和前后笔画之间缺乏呼应，"床"字的两笔比较夸张，我们要分清哪些是刀工，哪些是书写者书写时想要表现的笔墨意趣。

雄逸天纵　变通适怀

——张旭《千字文残石》

　　张旭的草书《千字文残石》，现仅存刻石六块，每石上所存字数不等，共二百余字。据元人骆天骧《类编长安志》中所记，此帖为张旭于唐乾元二年（759）所书，宋元丰二年（1079）吕大防重模上石。刻石现藏于西安碑林博物馆。

　　由于是刻帖且年代久远，刀工和岁月风雨残剥的痕迹比较明显，模糊了行笔书写过程中一些动作的细微表现，给后学增添了准确辨识笔法细微动作的障碍。虽然如此，但它仍然是张旭留下来为数不多法帖中的上品。从作品中所表现出的字形结构的开合关系，用笔提按动作的力度展现，都无疑有别于"二王"清朗俊逸的书风。从字的张力和流动的线形中能看出，其书写速度较"二王"草书的书写速度有一定的提高，这种用笔张力的表现和书写速度的超越，无疑在"二王"俊逸秀韵的气息之外又开拓了一种新的雄逸天纵、圆浑刚毅的艺术审美风格。这说明张旭在对于"二王"草书的继承上又有了新的艺术审美发展。

　　张旭性情奇逸，嗜酒成癖，每次饮酒大醉后必呼叫狂走，具有草书家强烈的诗性特质，草书独特的艺术特点对于书法家素质的要求是非常高的，是非诗性气质的书家不能胜任的。张旭与贺知章、李白、李适之、李琎、崔宗之、苏晋、焦遂被称为"饮中八仙"。在他的代表作《千字文残石》中我们似乎能闻到一股浓烈的诗性酒气，甚至是一种不可遏制的诗性浪漫癫狂的酒神精神。宋人施宿《嘉泰会稽志》

记载"贺知章尝与张旭游于人间，凡见人家厅馆好墙壁及屏幛，忽忘机兴发，落笔数行如虫篆鸟飞，虽古之张（芝）、索（靖）不如也。"其率真、疏狂、风流的才情令后人望尘莫及。这诗性的才情凸显在他的草书作品中凝聚成一种摄人心魄的艺术张力，给人以似杰克逊之摇滚乐一样的原始的生命激情和感染力。虽然两者属于截然不同的领域又相距一千多年，但是艺术魅力对于人的感染和对人本质生命激情的召唤力量是相同的，只是国别、表现手法及时代不同。草书是极理性和极浪漫诗性的艺术，极理性必须有深厚扎实的传统功力，极浪漫诗性需要艺术家具有天真童趣、卓尔不群、不拘法规礼数、疏狂放浪的性情。欣赏张旭的草书作品，不禁让人精神昂扬振奋。难怪当时那么多大诗人为他赋诗填词，可谓纵余长歌、独行风雅之至。"兴来洒素壁，挥笔如流星。……时人不识者，即是安期生。"豪情与狂野之性情于《千字文残石》的字里行间点画之际尽情绽放。

一、笔法不拘古制，纵合规矩，任情恣性

张旭的《千字文残石》用笔提按、顿挫、绞转动作更加夸张，对比强烈，较之"二王"清雅秀韵的笔法，显得更加雄强、刚毅、奔放。在继承了王献之外拓笔法的基础上，使用绞转外旋的笔法。

"枝交投"三个字右边偏旁的横转，一般来说外拓是笔锋向里裹着外旋，而绞转法则是笔锋向里裹着转。

"奄""宅"二字，有意识强调提按，笔锋向下按得较深，与旁边相对收敛的"微旦熟营桓公"字组轻重对比强烈，大小疏密相呼应，黑白虚实的对比明显，在"二王"法帖中很少见到这样夸张对比强烈的笔法，其笔力雄健，一派大唐雄风。

枝交投

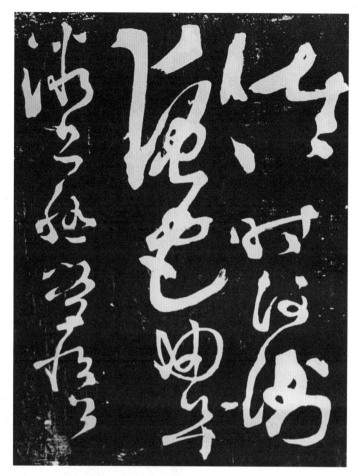

佐时阿衡奄宅曲阜微旦孰营桓公

二、结体通变适怀，开张雄逸

《千字文残石》以单字为单位，偶尔也以字组为单位，其字法本身在快速书写的连绵畅达中更加简约，呈现了线条流动中的字态美，增强了视觉冲击力和感人效果。蔡希综《法书论》中评述："张旭卓然孤立，声被寰中，意象之奇，不能不全其古制，就王（王羲之）之内弥更简省，或有百字五十字，字所未形，雄逸气象，是为天纵……"张旭的字体结构在表现雄逸天纵视觉冲击力方面，超越了"二王"草书模式而趋向简省和开张，这是速度提升后笔锋动作的力度变化和简省。这种不拘古制的任情挥洒，也是他诗性才情的必然所致。否则，张旭就不会选择以草书来

表现自己生命本真的天趣。如此看来，选择何种书体是一个书家在学书过程中不断发现、认识、寻找、表现自我的有意识或无意识的必然选择，是独立的审美情趣和思想所致，这是别人无法替代也替代不了的选择。

蒋和曰："大抵实处之妙，皆因虚处而生。"笪重光谓："匡廓之白，手布均齐；散乱之折，眼布匀称。"指出了"眼"与"手"的关系，"散乱"高于"匡廓"的美学境界。沈鹏先生在《书法，在比较中索解》中说："书法少不了黑白，问题在善于分布，而黑白的分布不以'均齐'为美，'均齐'只能产生"状如算子"的效果。至于'匀称'，按笪重光的意思，当与'散乱'相称，'散乱'非一团乱麻，是统一中的变化。如此看来，各类书体中最有条件体现虚实相生者，莫过于草字了。"

张旭草书的字体结构变化是寓"散乱"于"统一中的变化"。

首先，是一行字体本身的疏密开合。

"匡合"二字的瘦长与"济"字的放开拉长，"弱扶"二字的收含与"倾"字的大胆开合都形成了鲜明的对比，看似散乱却是高度"统一中的变化"。这种大胆开合的对比远远超出了王羲之的所有手札和碑刻的结构均衡、温润的变化。我们知道所有笔法动作的变化哪怕细微的差异，都必然会带来字体结构的变化；那么字体结构的变化，也必然带来作品章法和气韵的变化；因为一人一性，性情的不同导致笔法趣味审美的不同，笔法趣味审美的不同也必然使得结构造型发生变化。《千字文残石》字形结构的对比夸张变化，以及审美上所表现的视觉冲击力足以令人心灵震撼。

其次，是行与行之间收放的对

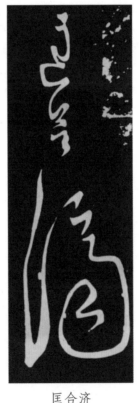

匡合济　　　　　弱扶倾

比。

　　下左图"韩弊"两字占一行，且多用方笔、折笔，变形拉长，奇错相生，与右边"会盟何尊约法"一行，结构收敛，疏密错落，与左边一行"烦刑起翦"多用绞转笔法的呼应，三行的行距疏密变化、字体大小的错落变化与字形结构伸展开放的变形，似乎是一派散乱，但这有意寓无意之中的散乱，却是统一中的有机变化和视觉审美和谐。下右图"读玩市"与左边一行"寓目囊箱易"的强烈对比，"读"字的夸张，"市"字最后一笔的上挑到接近左边一行的第三个字，这一笔极其大胆险绝，是现代的书法家不敢为之的。现代书家一般多往下伸或往右边挑，极少敢往左上挑的，此处足见张长史不拘一格的狂放性情。

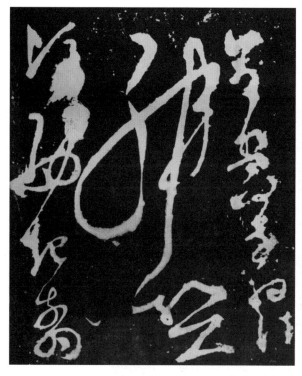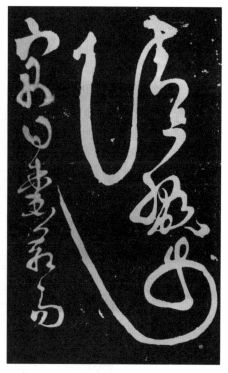

<div style="text-align:center">会盟何尊约法韩弊烦刑起翦　　　　　读玩市寓目囊箱易</div>

　　再次，有些字的竖画，如提手旁的竖钩，不再像王羲之的竖钩写得那样挺直。

　　"接"字提手旁竖画左下斜势且中间略有弧度，"施"字方字旁草符的竖画向右下倾斜。

　　"绛"字右边竖画也是斜势并有弧度，"绛"字的线形流美与右边"飘摇"

接 施

"独"字的切笔、方笔厚重形成鲜明的对比。只是"飘""独""绛"三个字在字形上都属于有意强调开张的字，这三个字又都是本行的领头字，因此在视觉上有点儿相抗，且下半部分"游鹍""运凌摩"的两行细线形，字形略小的字体布局相衬显得上面都有点重，下面有点儿轻了。当然，草书是瞬间的书写艺术，在瞬间的

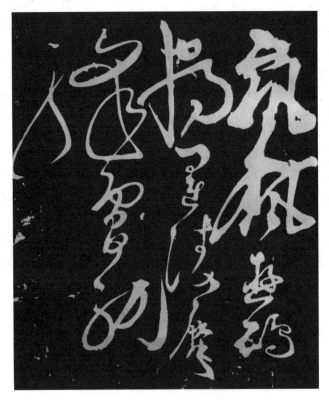

飘摇游鹍独运凌摩绛霄眈

激情书写中若想把所有的字法、结构、布局都表现得尽善尽美也是很不容易的一件事。在快速的一次性书写中，有时难免会顾此失彼。所以，草书也是遗憾的艺术，在快速的行笔过程中，虽然有理性的法则作基础，但有时却是潜意识地适性随缘地顺着笔锋行走。因此，无论古人今人，在一次性的书写中多少都会有不尽如人意的地方。

最后，该帖字与字之间连接紧密，行距大于字距，字与字之间收放开合、粗细轻重搭配和谐，点与线搭配有致。

"威沙漠驰"流动的长线和"誉丹青九州"的短点、短横、转折，在视觉上分布错落、协调有致，达到了草书前所未有的无序中暗合有序的审美艺术效果。

我们在学习传统碑帖时，虽然抱着一种虔敬的心情，但也不能盲从，要认真临

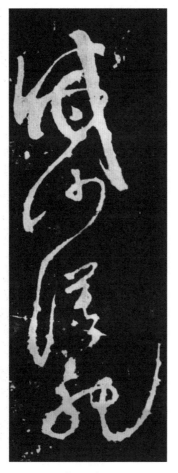 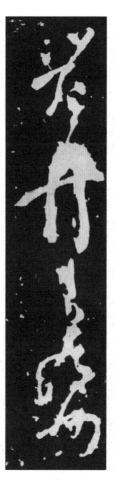

威沙漠驰　　　　　　誉丹青九州

摹、亲证，并用心领悟分析。经典的作品好，为何好，我们如何才能做到好，遗憾的地方是什么原因造成的，怎么避免，需要我们去分析研究。

张旭的《千字文残石》是临摹难度较大的字帖。难点主要表现在以下五个方面：

其一，字体结构变化诡谲。

"餐饭适口充肠"六字和"饱饫烹"三字，九个字基本没有长线都是短画，其点画浑圆厚重，从其提按使转的笔意上能看出其行笔的速度之快，使得有些字的点画出现跳跃性地断开或笔意简省。如"饭"字，本来可以连成线，形成线的流动，而在这里每个笔画却形成了点或短画，其行笔的力度足以透出行笔的速度，其速度的快捷和力度的饱满，使得作品的气息酣畅淋漓，有神完气足之感。"饱"字，左

餐饭适口充肠 饱饫烹

右两构件的上合下开之势，使这个左右结构的字中间留有空白，但下面的"饫"字贴紧"饱"字，填充了中间的空白，显出疏放的情态美和散中有聚的变化，比均衡美更高一个境界。

其二，行笔速度的快捷与笔力的表现。

"垣墙具膳"四个字，"垣"字土字旁的竖提断开并用切笔，与下面的"墙"字的土字旁竖提用连笔圆笔的用笔来表现不同的笔法和速度。"垣"字右边笔画的使转显得刚毅，横折过来又用切笔与"墙"字右边的圆笔形成鲜明对比。

其三，岁月的残剥使得有些字迹含糊不清，不同程度上影响我们对其用笔的细致观察和学习。

"主云亭雁门紫塞"字组字形小，笔画短小简省，加上残破使得行笔转折动作

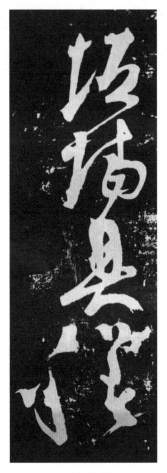

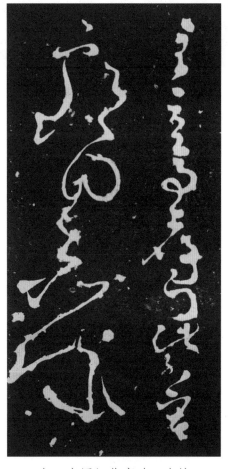

垣墙具膳　　　　　　　　主云亭雁门紫塞鸡田赤城

痕迹不明显。"鸡田赤城"四个字线条极细，线的边缘也有残剥的痕迹，这些都给后学者造成了障碍。

其四，学习《千字文残石》还应有一定的行书和草书的基本功。若是我们没有草书基础直接去写此帖会有不知如何下手的感觉，所以最好在学习草书之前，对行书的笔法及草书的字符有基础性的学习。本帖中一些字的独特草法临习时要注意辨识。下图依次为"洞""昆""溪"。

洞　　　　　　　　　　昆　　　　　　　　　　溪

其五，对于神采与气韵的把握。一般来说学习草书如果把动作分解放慢速度来临写，很难写出其神采和气韵。在熟练字形、笔法后，还要把速度提上去，要在笔法、字形、速度等方面都尽量接近原帖和原帖的书写情形，深刻领悟得其精髓，只有这样才有可能达到形神兼备的效果，完美地表现其气韵和神采，再现张旭草书艺术的酒神意识。

颠逸率真　瘦硬通神

——怀素《自叙帖》

　　面对《自叙帖》手摹心追，遥想一千二百多年前奇僧怀素生活和挥毫书写的情境，眼前不时浮现出"笔冢低低高如山，墨池浅浅深如海""忽然绝叫三五声，满壁纵横千万字"的景象。怀素以终生对书法的执著和卓越的艺术成就，成为继张旭之后唐代草书史上的第二个代表人物。他以《自叙帖》《苦笋帖》《小草千字文》《论书帖》《藏真帖》等作品，给唐代草书的辉煌增添了不可缺少的光芒。怀素奇特的人生经历与僧人的身份，使得书法不再只是帝王士族的特权，同时，也成为士僧这样一些特殊身份的人显示自己人格修为和寄托情思的文化方式。

　　怀素（725—785，一作737—799），字藏真，长沙（今属湖南）人，是一位狂僧、酒徒，更是一位传奇式的出色书法家，他单纯、率真、坚韧不拔。刘熙载《艺概·书概》中说："书者，如也，如其学，如其才，如其志，总之曰如其人而已。"怀素的心性、心志、才情集中地表现在作品中，形成了他充满浪漫诗意的艺术风格，这种诗性风格所透出的气韵是特有的。一人一性，不同的秉性是难以效仿的，不同的秉性所达到的悟性、天赋也是不同的。简单机械地摹仿，只会扭曲自己的性格，甚至迷失自我。容易学的是法度，难学的是气韵。

　　《自叙帖》帖卷，纸本，纵28.3cm，横755cm，共126行，698字。书于唐大历十二年（777），现藏于台北故宫博物院。当时怀素正值壮年，笔墨间充满着生

命蓬勃的朝气和豪情。此帖前段简要叙述自己的出身、名号、经历。笔墨线条沉稳从容，结体饱满跌宕。当写到他在长安的见闻和与达官贵人、诗人的交往以及许多诗人对他书法艺术的影响和地位评价赞美时，得意之情溢于笔下，激情奔放，墨舞神飞。随着内心情绪的澎湃，字形越来越大，前面一行一般为六七个字，到后面一个"戴"字就占了近一行，字势更加狂逸浑然，进入了一种天人合一、物我两忘的境界。

《自叙帖》有两个版本。第一个版本即蜀本《自叙帖》，此帖落款为：大历丙辰秋八月六日沙门怀素。本文所赏临的是第二个版本即苏本《自叙帖》，此帖落款为：大历丁巳冬十月廿有八日。

怀素以酒徒狂僧式的率真、狂放性情，使他的作品呈现出一种氤氲的诗意。远观如落英缤纷，弥漫着浪漫温馨的逸气，浸润着读者的内心。近看似虬龙惊蛇"诡形怪状翻合宜"，点画准确干净、精美绝伦，虽纤细秀润，但线条如钢丝般坚韧，力量内敛而又富有弹性。《自叙帖》以其独特的线质、点画、用笔等语言乘兴游弋，极尽浪漫气质。

一、章法结构无定则

《自叙帖》较之"二王"草书，在字形和行笔速度上更加狂放。与同时代的张旭相比，虽都在"二王"基础上赋予了草书诗意性，但在线形气韵上还是有所不同。怀素仰慕张旭而终未能与之相识，成为他终身遗憾。张旭草书《千字文残石》雄浑、遒劲、开张、奇逸，而怀素的《自叙帖》纤细、圆润、遒劲、狂逸。虽是手卷，但字形结构章法恣意纵横、左穿右插、交合诡谲，狂僧之气跃然纸上。怀素作为一个寺僧必是寄情山林，与自然为伍，在其潜意识中，他把自然之美与书法的气韵、线条的流动之美融为一体。他以观夏云奇峰来感悟书法的章法变幻。他说："吾观夏云多奇峰，辄常师之，其痛快处如飞鸟出林，惊蛇入草，又遇坼壁之路，一一自然。"极高的悟性天赋是作为一个艺术家的重要品质。张旭和怀素都善于从自然中领悟草书奥妙。张旭"孤蓬自振，惊沙坐飞，余自是得奇怪"。怀素观夏云悟书道，与孤松"禅坐相对，无言而道合，至静而性同哉"！夏云的变幻莫测、孤松的沉稳淡定给予怀素一静一动的艺术灵感。他们之间的异曲同工之妙皆在于能洞

悉和把握事物的本质，靠艺术的直觉来揭示书法的动态形象与静态的抽象美。

　　狂放需要一定的才情和天赋，怀素作为一个僧人，草书与酒是他全部的生活内容，这些是浑然一体的大作品。也许没有酒，怀素就无法创作狂草；没有草书，怀素就只是一个普通的修行者。怀素把书法视为生命，所以他极在乎书法前辈对他的评价和诗人写给他的诗歌。除此之外，他好像别无所求，这种一根筋的秉性特质恰恰是搞艺术的良种。所以，作为寺僧的怀素把禅宗的顿悟修炼与草书的细微体会和感悟贯通，在他的作品中散发出一股旷野山林的清气。

　　我们能从《自叙帖》点画的跌宕变幻中窥探出怀素内心世界的波澜，其掩藏于深处的"心电图"倾泻在纸上自然形成了《自叙帖》妙曼诗意的气象。依字形本身大小，随意地激情书写。也许在怀素的艺术审美理念中，还没有很自觉地对形式章法的刻意追求，只是在酒兴的驱使下，在对传统经典把握的基础上尽情挥洒。在不刻意安排的书写中，适性随缘地自然收放且恰到好处。

　　"以至于吴郡张旭"一行，"以至于"三个字随字形笔画简单自然地书写，字形偏小。"吴郡张旭"越写越飞扬，到"张旭"两个字出现飞白线条，"张"字的左右开张，呈左低右高之势。"旭"字在"张"字右下部排列，两字呈自然斜势。

　　在自然的书写性的状态中无意求奇而奇，随着情绪的变化，字形疏密大小，错落互让，回环萦绕，忽而急风骤雨，忽而祥云缥缈。唐代任华在其《怀素上人草书歌》中写道："岂不知右军与献之，虽有壮丽之骨，恨无狂逸之姿。"评价怀素的草书，如枯松倒挂，如瀚海日暮愁阴浓，忽然跃出千黑龙，夭矫偃蹇，入乎苍穹，把怀素草书的狂逸之姿渲染得淋漓尽致。

　　"醉来信手"四字，"来"字拉长占了将近三

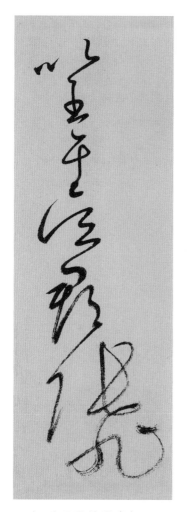

以至于吴郡张旭

个字的位置且线条略有飞白，如枯藤悬挂。"信手"两字，字形又内敛收小，用笔稍重。

"三五声满壁纵横千万字"两行十个字中，有五处用连，"横千"两字用断，但"千"字嵌入"横"字右部，保证了行气的充盈。

字与字的嵌入式组合关系，此帖有好几处。"伯张"两字，"张"字右部上移至"伯"右下部；"切理"两字，"理"字上移，使"切"左部嵌入到"理"字中。

字势的正、斜随意率性生发。斜多正少，连绵字组内的字也多取斜势。

"相师势转奇诡"一行，在字势上"相"字正，其他全为斜势，字形大小不一。"合宜人人欲问此"一行，"合""问""此"为正势，其余为斜势。整行字依笔画多少而自然简洁书写，笔锋连绵如行云流水，清逸悠扬，有一种缓缓而至的气韵美。

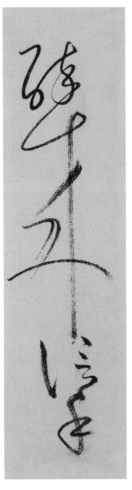

醉来信手

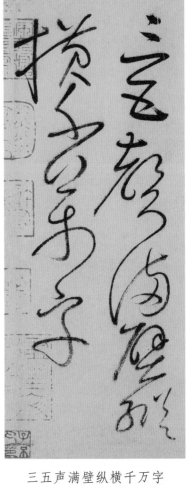

三五声满壁纵横千万字

伯张

切理

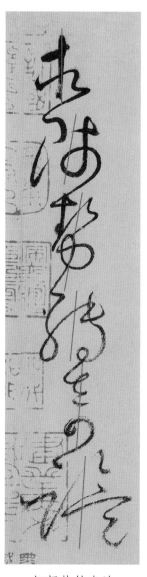

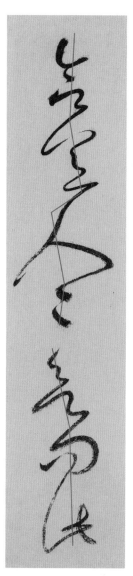

相师势转奇诡　　　　　合宜人人欲问此

　　下页"及目愚劣"四字，字形开张。"远钓无前侣孤云寄太虚"行势倾斜，字势多变。"皆辞旨激切理识玄奥固非虚荡之所敢当"，有激情四射、一泻千里之势。与人不同的是，怀素在放大字形时，起笔收笔和转折处并没有加重提按动作，仍是笔笔中锋，线条纤细、柔韧且富于弹性。"激""奥""固""非""荡""敢"六字极尽开张，"理识""之所""徒增"六个字紧收，在章法上没有刻意安排，而以表情达性为旨归。

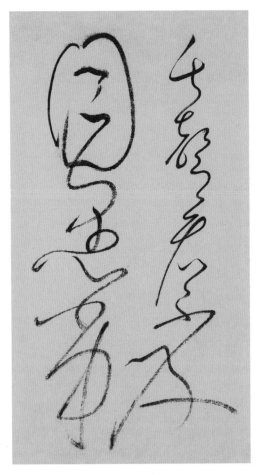

及目愚劣

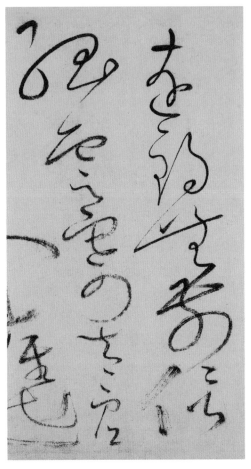

远钓无前侣孤云寄太虚

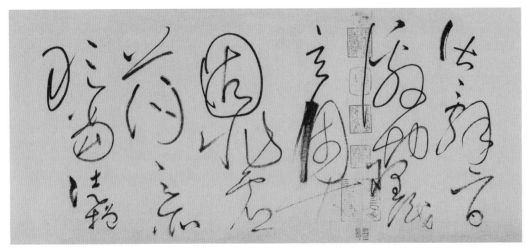

皆辞旨激切理识玄奥固非虚荡之所敢当徒增

二、笔法极尽精微，藏露并用，圆中有方

狂草书是极理性和极浪漫的艺术，怀素在用笔上的严谨与狂放都达到了理性和浪漫的极致。理性的到位需要扎实的基本功训练。怀素曾在芭蕉叶上、盘底和木板上练习书法，其刻苦程度可想而知。全帖提按使转在快速书写中，动作做得既到位又含蓄，用笔极尽精微。在该帖里几乎很难找到败笔，仅此一点让我们后学之辈就望尘莫及。

下面几个字中，A、D、E、F、G五处为藏锋，A与B一藏一露的对比，B、C、H三处虽都是露锋，但形状各异，用笔爽朗干净，令人叹为观止。

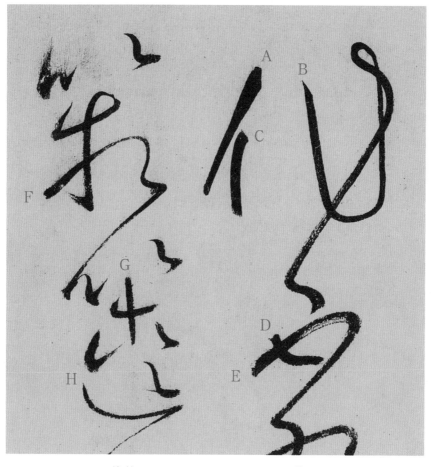

箱筐　　　　　　　　　　　作不

横向比较其用笔变化，下图为帖中相邻三行的首字：

下图中A、B、C为三个字首笔的入笔处，A为露锋；B类似藏锋，但仔细看仍为露锋；C为藏锋。D钩处出锋与E处的入笔十分精妙。

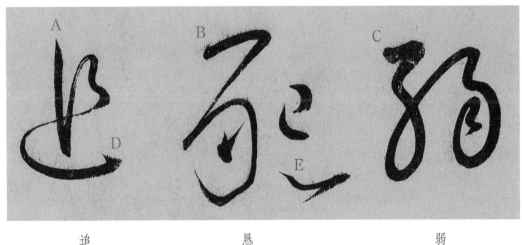

追　　　　　　　　　恳　　　　　　　　　弱

《自叙帖》通篇以中锋为主，偶尔掺以侧锋，在书写时任凭情绪波动而变换笔法，率意自然，灵活生动。

"向"字撇画是标准的侧锋。"孤"字标注处也是侧锋，从局部放大图中标注处微微的一个凸起，可以判断出这个横折的写法：藏锋圆入笔后右行，至折处直接侧锋方折而出，从折后线条外毛内光也可直观看到侧锋用笔。这种方折侧锋用笔在《自叙帖》里是极为罕见的。

向　　　　　　　　　孤　　　　　　　"孤"字方折放大

我们临帖时，更多地要关注类似中锋的侧锋。"切"字红点标记的笔画，写法为左竖行至转折处翻笔侧锋。"间"字红点标记的横折，写法为露锋入笔后翻笔调锋至近中锋状态，行笔到转折处再侧锋折出连接下一笔画。

切　　　　　　　　　　　　　间

"草贵流而畅"，《自叙帖》很多字的线条点画大都用圆转、外拓、向里裹锋的笔法。

"永州邑曰寒猿"这一行，横、竖都不是纯粹的直，包括"州"字的绞转，都像是打太极拳的手势向内环抱的手法。

书法是最具中国传统阴阳关系的艺术。草书是矛盾变化的高度和谐，《自叙帖》转折处多用圆，保证了高速书写时性情的挥洒，同时也寓方于圆中，极为讲究转折变化的丰富性。

下页右图中两行字的右边转折多达二十多处，A、B、C、D、E、F、G七处为方折，其余为圆折。注意其中逆折的写法。

永州邕日寒猿

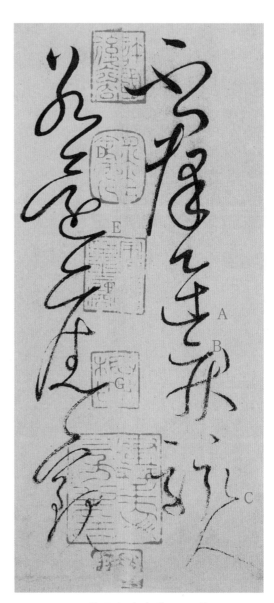

不群迅疾骇人若还旧观

三、笔势、结字、连断特征与线质、折点的变化

一是笔势。笔势的形态与笔法的提按、转折和结构造型等凝聚在一起体现着作品的气韵。如果笔势的俯仰、向背，用笔的提按、绞转与所临碑帖不同，很难写出原帖的特殊韵味。我们若用心观察会发现每一种字帖都有其不同于其他碑帖的笔势

流

机格

趣味，这与结构的疏密、开张、错让，笔势的俯仰、向背、旋转和笔锋的中、侧、裹、转、聚、破的用法分不开，尤其是草书对笔锋的表现性要求极高，我们既要努力去表现毛笔的特性，又要控制柔软的笔锋，使它能够随心所欲而不逾矩。

"流"字，首笔行至A处，调锋笔尖向右按下衄笔快速下行，至B处翻笔调锋微侧提出，至C处笔尖微向左侧锋书写，D处为笔尖向上的侧笔书写。透过这个字的笔势分析，我们可以想象出毛笔在手上不停地翻转，用笔八面出锋时的多姿而又极具快慢节奏感的书写状态。

二是结字。《自叙帖》因为是草书，字大多动感十足。除了字势多变外，字的内部构成也十分灵活。

"粉"字右部变小居中。"机""格"两字都是木字旁，一上移一下移。"性"字左右两部分右部倾斜较大。"法"字除了左右两部分倾斜，右部还上移。

三是连断。草书为了追求气势的高度贯通和书写情感酣畅淋漓的表达，在提升速度的同时，无疑要增加线条的连绵性。从《自叙帖》流畅奔放的线条中，

粉

性

法

我们能直观看到快速行笔中处处连绵的线条。断与连是一对矛盾，我们在临大草法帖时，尤其要多分析断，这样就可以避免写大草书一味画圈圈的弊病。

下左图三行字中，字与字连断为：第一行"今而模"不连，其余全用连；第二行除了"详特"一处连，其余全用断；第三行"真正真"两处断，其余全用连。在关注字与字之间连断的同时，还要关注每个字内部的连断。第一行的"绝古今"三字和第三行的"卿"字，四个字笔画全用连。三行19个字中有15个字内部有断，达到近79%的比率。

下右图"士大夫不以为怪"一行，字与字的实连有三处，每个字内都有断。这几个字笔画都不多，笔锋引带、提按的深浅都恰到好处，每一笔都稳、准、狠地落到纸上，没有多余过分的引带游丝，尤其是收笔处动作做得极干净。

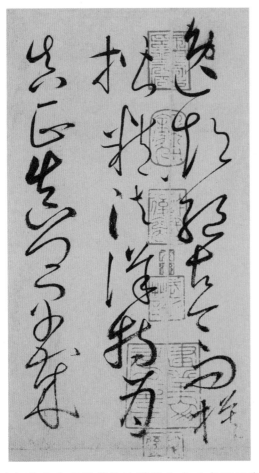

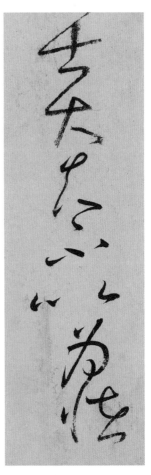

逸超绝古今而模楷精法详特为真正真卿早岁　　　士大夫不以为怪

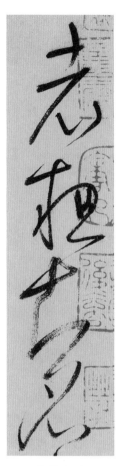

老粗知名

远钓

四是线性的变化与折点。怀素的线形相对是均匀的，在线形粗细轻重的对比或作品外在形式节奏感上，若与张旭相比稍弱了一点。这也是《自叙帖》的一大特征。但也有特例，临帖时不能忽略这些线性的变化。

"老粗知名"四字，"知名"两字的笔画，虽然都是中锋，但除干枯程度与上面两字不同，笔性也明显不同，显得更加率性自然。

讲述连断时说草书不能一味地画圈圈，临习中我们要注意圈圈内部的造型，尤其是要注意圈圈线条的节点。

"远钓""孤"三个字，标注红点的地方就是笔画的节点。我们在临帖时，无论圈或曲线弧度的大小，都要留意分析。行笔至节点时，速度上都有一个细微的停顿，其目的一般是为了调锋，以保证中锋的用笔。

有研究者称《自叙帖》是摹本，我们不做考究。但是在临帖时，要注意那些非正常书写状态的笔画。

"入"字首笔撇画下A处明显多一细线。"奔"字第一个捺画B处，在笔画的右下端入笔；"真"字最后一笔C处，为藏锋圆入笔，B、C处的写法和上一笔没有呼应关系，刻意模仿不难为之，但不具临帖的价值。

怀素以其笔法、笔势、结构和行笔速度的独特性，形成了他草书艺术轻盈、狂逸的特点，弥漫着旷野山林的诗意芳

孤

入

奔　　　　　　　　　真

香，造就了书法史上"张颠狂素"两个不同艺术风格的高峰。他独特的钢丝般充满弹性的线质，为我们提供了一种新的草书线质的参照模式，丰富了草书史和草书的线条语言。然而，其线质模式的难度和作品所呈现的气韵之生动，要求后学者皓首穷经，不忘初心。

　　由于怀素用的是小硬毫笔，所以线条点画纤细，圆润、轻盈之间飞扬着诗意。因此，我们在临摹时也要注意书写工具笔、墨、纸的选择，最好选择与原帖相应的工具。书写时注意速度还要接近原帖。初学者在点画笔法到位的情况下，尽量提高书写速度，多圆转少提按。要尽量以实临为主，待用笔、字形和速度到位了，神采自然会光照字里行间。

　　要养成读帖的习惯。多用心分析字帖里的章法、字组连绵、字势、笔法和笔势等各种不同的关系。这对于我们学习草书将十分有益。

绝笔之作

——怀素《小草千字文》

怀素的《小草千字文》大概是我们能看到有他落款的最晚的作品。《千字文》是梁时周兴嗣应武帝之命次韵而作的。古代8岁以下孩童读《千字文》以明义理。所以当时很多书家书写《千字文》，作为儿童学习的范本来使用。

怀素书《小草千字文》时已至暮年，世事的洞达和阅历的丰富，在他笔下自然流淌出一股萧散平淡、含蓄隽永，宛如秋菊之落英的静美气息。《小草千字文》呈现的绵厚、含蓄、清雅、简约，给我们一种人书俱老的感觉，让人再也看不到当年写《自叙帖》时那样的气势昂扬、变化诡谲，充满着一股向上的朝气。通过《自叙帖》和《小草千字文》来审视怀素书法艺术风格的流变，由前期的极张扬浪漫到晚年的极平和简约，实在是耐人寻味。

怀素《小草千字文》绢本墨迹，纵28.6cm，横278.6cm，84行。《小草千字文》末行行书款署"贞元十五年"，即"贞元本"。怀素《千字文》有数十种，其中以"贞元本"为最佳。明姚公绶评此帖"一字直一金"，故又称《千金帖》。此书平淡闲雅，意趣老辣，为台湾林氏兰千山馆收藏，现寄存于台北故宫博物院。

此帖恰如佛法之博大精深，看似平淡无奇，实具万千气象，是研习草书很好的版本之一。明代文徵明评："绢本晚年所作，应规入矩，一笔不苟，可谓平淡天成。"于右任谓："此为素师晚年最佳之作。可谓'松风流水天然调，抱得琴来不

用弹'矣。"

一、章法的有序化

《小草千字文》行距与字距较大，行距又明显大于字距，最大时达两倍多，整篇章法平和、简净、有序，没有大的跌宕起伏和大开大合。

《小草千字文》的章法绝不是行行规范，也不是字字大小一致，而是行轴线有摆动，字距和行距、字的大小都是寓变化于平静之中。

图一四行行轴线都有明显的摆动，二、三行之间行距较大；图二第四行行轴线有小摆动，一、二行之间行距较大。字的大小变化，图一里"卑""夫""次"和

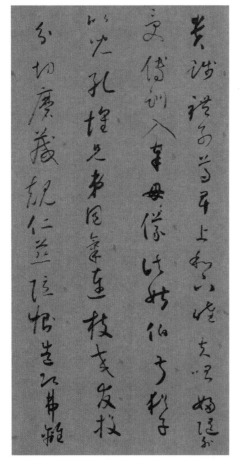

图一 图二

图二里"已""欲""丝""圣""立""空"等字较小。

字与字之间大部分不相连接，偶有几字相连，但连接笔势平和，体态工稳，也是在大的章法之下的风格使然。

"信使可"三字相连，"雁门"二字相连。《小草千字文》整体字与字虽连接不多，但都极其自然、精彩。

信使可

雁门

我们在临摹时注意引带处要把气力送到底，送的时候注意笔锋提的深浅，提得过了笔锋太细成游丝状，提得不够又会"肉"，线条不够劲健。古人说"字无一笔可以不用力，无一法可以不用力，即牵丝使转亦皆有力。"笔力的强弱，直接影响作品的艺术表现。

二、笔法的纯净化

《小草千字文》没有一丝火气和浮躁气，这与怀素僧人身份，长年修行，远离

人间的世俗，尤其是到了暮年这些因素都有关系。

此帖初看似漫不经心，实则笔笔合于法度。不刻意强调起、行、收笔法的夸张，显得简约、纯净、含蓄。像一个历尽沧桑的智慧老人始终微笑泰然地注视着，一笔一画都显得那么得体圆融，平静的外表下好像含着很多令人回味的东西。

切笔属于方笔的一种，笔意刚健、敏捷。《小草千字文》大量运用切笔的用笔方法，增添了作品刚劲、爽朗的气韵，平淡中寓刚健婀娜。

"珠"字第一笔"横"和"惟"字右部起笔处的切笔。

珠　　　　　　　　　　惟

除了切笔处，《小草千字文》里面还有不少的露锋尖笔入笔的用笔方法。

"赖"字首笔横画的入笔和"水"字首笔竖画的入笔，都是尖笔直入而后随行随按，笔尖居中，入笔后，笔尖没有方向的调整。"霜"字首笔横画的入笔，也是露锋尖笔直入，入笔后即按，并进行笔尖调锋，极近似于切笔入笔方法。

赖　　　　　　　水　　　　　　　霜

除了大量运用切笔，《小草千字文》里还有很多类似藏锋的入笔。

"称""四"两字首笔都为露锋入笔旋即按后调锋。其区别在于入笔锋颖所处位置，一个在线条左上角，一个在线条略中处。"称"字首笔开始处形态极似藏锋，"四"字首笔开始处形态有微微切笔倾向。两处的形态都具有圆笔味道，在临时不能误为逆笔藏锋。

称

四

不同的笔法营造不同的作品气韵，《小草千字文》起笔用了大量的切笔，为什么却有温润、绵厚、简约的书法风格呢？其主要原因在于线性圆通、沉稳、凝练，提按顿挫幅度变化不大，线条的运行速度稍慢，流畅通达与凝练淳古之间的矛盾关系达到了高度统一。

"劝"字线条极为精练，线条粗细变化基本一致；"我"字线质沉稳，主笔

劝

我

"竖钩"加粗。帖中有不少笔画在收笔处明显加粗。这也是此帖用笔方面的一个特点。

《小草千字文》转折处的用笔以圆转为主，多用顺折，间以方折以求丰富。

"宠""庸"字多用圆折。转折多用圆折也是此帖转折的主要特征。

宠

庸

帖中方折没有圆折那么多，但方折姿态亦是不一而足。

"场"字左下角折为逆折，翻笔调锋；"田"字右上角为方折，翻笔，调换用笔锋面。

场

田

怀素和孙过庭都是唐代书家，又同袭"二王"一脉，在用笔上有高度的一致性。《小草千字文》《书谱》二帖中，在一些细节的处理上，有着惊人的相似处理方法。如转折的接笔用法。

　　"晨"字横折的折处、"诚"字竖与横的折处、"垂"字末笔最后出锋时的折处都是接笔，这三个地方的写法都是把一个完整转折的笔画在折处断开再接笔书写。

晨　　　　　　　　诚　　　　　　　　垂

　　《小草千字文》线条圆健而不单调，柔中寓刚，内涵丰富。一部分字有意地强化线条中曲的幅度和增加线内的节点，使线条圆转流畅中含有委婉含蕴的直折矛盾变化，而不是简单地画弧转圈，避免了线条的圆滑。临帖时，要留意线条内的这种曲折变化。

　　"特"字右下竖钩的草法，一般为圆转的弧形，这里处理得几近直角形。"妙"字最后撇画，一般写法是折后圆弧状撇出，这里的撇画竟写得是一波三折。

　　每一种字帖都有其独特的内在韵律。只有掌握了该帖准确的笔墨表达和相应的

特　　　　　　　　　　妙

145

行笔速度，才有可能体现出这种韵律。这种韵律直接导致不同字帖产生不同的艺术风格。

以"而"字为例，比较《十七帖》《书谱》和《小草千字文》的韵律。

在"而"字草体的主笔横折钩的写法上，三者有很大的不同之处：王羲之《十七帖》的提按变化较小，书写时折处发力不十分突出，显得挺拔飘逸；孙过庭深得右军笔法，从用笔速度看要稍快于右军，表现得更加凌厉、峻拔和刚断；怀素增加两个明显节点，折后线条有所加粗，线条绵远，两个节点处的发力更为含蓄，行笔舒缓、不张扬，显得轻松、自然、不激不厉。

王羲之《十七帖》　　　　　孙过庭《书谱》　　　　　怀素《小草千字文》
　　中的"而"　　　　　　　　中的"而"　　　　　　　　中的"而"

三、结构的简约化

《小草千字文》结字以平正匀整为主调，寓奇于正，含巧于拙，使得通篇看起来古雅静穆，神定意闲，绚烂至极而又归于平淡。

一是结字以正为主，间以奇变。字形正则静雅安穆，体态的多样性表现得含蓄而不夸张。字形构件之间的敧正关系如何分配，如何达到和谐统一，《小草千字文》的寓奇于正、寓险绝于平和给我们提供了很好的参照。

下页三字看似平正，但每字都有"不平"之处。"杯"字右部上提，右下为留白处。左部木字旁上部向右倾斜，横画与竖画交叉点在横右部，撇提笔画极度缩短，右部"不"下两点左近右远，左点与"木"的笔画提相连，使中宫收紧。"敢"字左右两部件上合下开，左部内上面的小空白与字中大空白形成呼应关系。

"雨"字首横线质的"圆"与下部"框"线形"方"形成对比，字内由于中竖两侧笔画远近处理，从而构成"框"内几个不同的空白。

杯

敢

雨

二是结构字形上的简约，主要手段为：

1. 空间拉大，大胆留白

"恃"字，右下使转收敛、圆润，字形中宫处大胆留白，显得空灵、萧散。"学"字上面三点与中间横画距离拉大，显得疏散，横画不是端端正正地扩展"抱"住下面的"子"，而是写得稍向右斜且短，极简约，又透出含蓄的味道。

恃

学

2. 减省、缩小笔画

"清"字，左部三点水相连似一竖，右部中间本有一"圈"，直接处理为面积较小的一个圆点，简约之极。"竟"上面是两竖排四个点，下面又处理为类似的四

个点，极其散淡空灵。"税"字右部中间"口"草法做了最大化减省，使字简约而有风神。这也是此帖的一个结字规律。

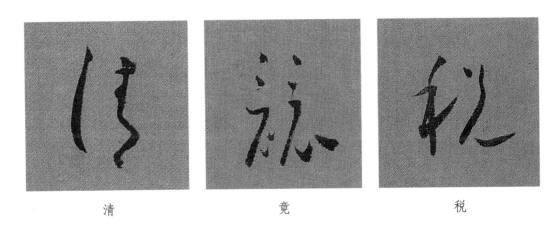

清　　　　　　　　竟　　　　　　　　税

3.能断不连

"必""政""贞"三字每字中的笔画都不相连，线条老辣、精妙，"贞"字一笔一画更是从容不迫。字构件的用断不连，减少牵丝，使字的形态显得简练清静。

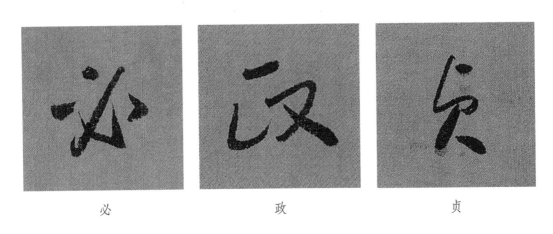

必　　　　　　　　政　　　　　　　　贞

三是体势的开张。

草书特别重视字的体势，《小草千字文》中字的体势丰富生动，居奇险而不张扬，字形小而势开张，虽简约而雄强，没有一丝局促和单薄之感。

"颠"字中间留白，中宫宽博，求其正，求其简。"蒙"字整体横向变窄，字形修长挺拔。"磻"字的四周撑起，空间占有量极足。这也是此帖结字开张的一个

颠　　　　　　　蒙　　　　　　　磻

重要特点。

　　临习《小草千字文》要学习它的简约、含蓄、绵厚、散淡的气韵。尽量去把握它线条的刚性与洗练，把握它轻松、淡然的艺术风格，并以此去掉我们内心与笔下的浮躁之气。《小草千字文》章法讲究，体势宽博，笔法丰富精到。在临帖时，我们要力戒简单化。

　　在临习时，要先体悟书家书写时的心态，再以这种心态的感觉进行书写。注意用笔的方法和结体的特点。所有优秀的作品都是技法和性情表达的完美结合。临《小草千字文》要注意笔锋的敏感性，注意气息的连贯与沉稳。以弹性适中的兼毫笔，半生半熟的纸张为宜。

重塑空间结构

——黄庭坚《廉颇蔺相如列传》

黄庭坚以新的空间结构和开张宽博的气势，极尽抒情的格局，在继承唐代狂草基础上，又把狂草推向了一个新的艺术高峰。姜夔《续书谱》中说："近代山谷老人，自谓得长沙三昧，草书之法，至是又一变矣。"

黄庭坚（1045—1105），字鲁直，号山谷道人，洪州府分宁（今江西修水）人。治平四年（1067）进士及第。历河南叶县县尉、国子监教授、秘书省校书郎、集贤校理等职。元丰三年（1080）任太和知县，路过舒州，游三祖山山谷寺，于是自号"山谷道人"。黄庭坚工诗文，善书法，受知于苏轼，与秦观、张耒、晁补之并称为"苏门四学士"。黄庭坚比苏东坡小7岁，执弟子礼，二人亦师亦友。他作诗喜欢用僻典、生字，造拗句、押险韵、作硬语，倡导写诗要"无一字无来处"，并开创了"江西诗派"。

黄庭坚在书法上的审美追求等同于文学诗歌，他诗学杜甫，但并不受杜的影响；书学"二王"、张旭、怀素。他从幼年时代就博学多闻，儒家经典之外还通老庄佛学，有独立的思想和清醒的审美追求，立志要在苦学的道路上走出一条自己的路。"随人作计终后人，自成一家始逼真。"明确的学习方法、过人的天赋、独特的艺术追求，使他终于自立于苏轼之外，并成为与苏轼齐名的一代诗人和宋代唯一的草书大家。传世草书墨迹主要有《花气薰人帖》《廉颇蔺相如列传》《李白忆旧

游诗》《诸上座帖》等。

苏东坡说："鲁直以平等观作敧侧字，以真实相出游戏法，以磊落人书细碎事，可谓'三反'。"（《苏轼文集·跋山谷书摩诘诗》）在苏轼看来，黄庭坚既是佛家弟子，就应该持一切平等的佛教信念，怎么会写出敧侧跌宕的字呢？今天看来，是否佛家弟子就该写一手像弘一法师那样静若处子的字呢？黄庭坚的出身、经历、学养、性情与怀素、弘一不同。怀素出身平民，嗜酒，虽自幼出家事佛，但酷爱书法，性格追求自由天真，不受世俗礼法的束缚，所以作狂草。弘一半路出家，幼时打下了坚实的国学基础，后又漂洋过海学习文艺，其国学、文学、艺术的修养非一般人叫比，弘一性情敦厚、率真、执着、坦诚，出家后抛弃了其他艺事，唯习书法，以书法参佛事，抄录了大量佛经，自然而然写出了一种极简静、淡远、平和的书法风格。黄庭坚性格耿直、认真、坦荡，从小对诗书、儒、释、道学习参悟。在文学、书法艺术上主张苦学求真，追求完美境界。他在《山谷题跋》中说："字中有笔，如禅家句中有眼，非深解宗趣，岂易言哉！"他把精彩之笔比作禅家句中的眼。眼睛即精神、灵魂。他追求草书不与人同、自由自在的宏大境界。怀素的草书如"劲铁画刚木"，坚韧、奔放、激情，有强烈的视觉感染力；黄庭坚的草书奇崛错落，对比夸张，有一种辐射的视觉效果；弘一于拈花一笑的无言中寻求静极的大美。

我们翻阅书法史，就会发现有一些书家到一定年龄之后，艺术就很难进步了。而黄山谷的书法直到临终前还精进不已。他对自己的书法永不满足，不断否定自我，而且越到晚年笔下越生奇妙，生活的处境越是不断恶化，书法的境界则越来越超拔。《花气薰人帖》之后的《廉颇蔺相如列传》兼有"二王"、怀素的风格，崭露了黄山谷草书风格的雏形。但这件作品还属于黄庭坚在吸收融合前人的笔法的进行自我探索阶段。"绍圣中，谪居涪陵，始见怀素《自叙》于石扬休家。因借之以归，摹临累日，几废寝食，自此顿悟草法，下笔飞动……"（曾敏行《独醒杂志》）黄庭坚很欣赏张旭、怀素的草书："怀素草，暮年乃不减长史，盖张妙于肥，藏真妙于瘦，此两人者，一代草书之冠冕也。"（《黄庭坚《题绛本法帖》）自见到怀素《自叙帖》以后，他对草书有了新的顿悟，从此，落笔才有了超拔的气象。与怀素相比，黄庭坚的点画少了引带连绵、狂放奔涌的气势，多了断开、提按，更具开张、宏大气度，行笔速度略慢，用笔提按、顿挫加强，空间结构出现让

人意外的气象格局，开拓了草书的表现手段。"舟中观长年荡桨群丁拨棹，乃觉少进，意之所到，辄能用笔。"（《黄庭坚《跋唐道人编余草稿》）黄庭坚从生活中悟得"长年荡桨，群丁拨棹"，他的字也有水中荡桨、拔棹的独特之意。到了《李白忆游诗卷》和《诸上座帖》二帖的出现，黄庭坚的草书臻于成熟。字势向外开张，撇捺线条尽情伸展，展现着草书自由精神的抒情性和震撼力。字与字之间的衔接、穿插、错让不靠笔画的自然牵引，以结构的巧妙错让、镶嵌形成特殊的视觉效果，这种空间结构重组是黄庭坚在唐人草书流动狂放的线形之外开辟的新空间。这种开辟是一种创造性的突破。王羲之的内擫使转笔法对于章草的外拓来说是一种创造；"颠张醉素"在流动中增强点画线条结构的节奏感和抒情性，对于晋人来说也是一种超越；黄庭坚则是在空间的摆布组合上形成了与唐人迥然不同的草书风格，同样也是一种创造。

《昭昧詹言》评黄山谷诗歌创作时说："山谷之妙，起无端，接无端，大笔如椽，转如龙虎。扫弃一切，独提精要之语。往往承接处中亘万里，不相联属，非寻常意计所及。"黄庭坚的书法与诗歌都追求一种"非寻常意计所及"的境界。于"不相联属"进行"承接"，先造险，然后复归平正，这非有高超绝技而不敢为。黄庭坚在《论黔州时字》说："同是一笔心不知手，手不知心法耳。若有心与能者争衡，后世不朽，则与书艺工史辈同功矣。"他希望自己与能者争衡，更渴望后世不朽。黄庭坚是"宋四家"中最强调艺术自觉意识的一个，他的草书远离实用性。狂草本身结字的特殊性和行笔的速度，已决定了草书游离于汉字实用范围，它行笔的流动性和写意性，使书写者很难有临时思考的时间，全凭下意识的智性书写完成，它要求书写者具有书写智慧的灵性。"写意，是中国美学的灵魂。"草书又是其中的"写意之尤"（韩玉涛先生语）。写意性无疑是中国草书的精神和灵魂，没有意的存在，笔法、结构就成了一堆没有生命力、毫无意味的点线。只有有"意"的草书才具有艺术的审美价值。写意性狂草的出现使中国书法走向了艺术性的巅峰。但是，有史以来以草书名世的书家甚少，因为，"法"与"意"的完美结合是一件可遇不可求的事。黄庭坚在空间结构的刻意经营上，全面调动一切笔墨手段诉诸视觉的成功，扩大了草书的艺术内涵和表现手法。

《廉颇蔺相如列传》是司马迁《史记》中的名篇，是黄庭坚到戎州看到怀素《自叙帖》以后写成的。这时期，他对自己的草书不时稍稍流露出得意之情。"近

时士大夫罕得古法，但弄笔左右缠绕，遂号为草书耳！不知与科斗、篆隶同法同意。数百年来，惟张长史，永州狂僧怀素及余三人悟此法耳。"《廉颇蔺相如列传》帖，纸本，纵32.5cm，横1822cm，现藏于美国纽约大都会博物馆。

此帖用笔干净、圆润、平实、笔意萧散，没有他的行书和《李白忆旧游诗》中一些撇捺横画向四处极尽舒展的情况。此帖有篆籀气，即他所说的"与科斗，篆隶同法同意"。转折处圆转较多，能看出怀素笔法的痕迹。《廉颇蔺相如列传》不算是黄庭坚最典型的代表作，它没有《李白忆旧游诗》和《诸上座》二帖那种字势大开大合，表现字组奇异承接组合的视觉效果，但它却可以体现出黄庭坚草书走向成熟的过程，我们从中可以窥视到他草书探索的印迹。

一、用笔洁净，少连绵

《廉颇蔺相如列传》由于是黄庭坚还不够成熟的草书作品，风格还不很突出，有怀素的笔法。但他对怀素的学习不是全盘照搬，他有自己独特的学习方法。他在《跋〈兰亭〉》中说："《兰亭》虽是真行书之宗，然不必一笔一画以为准。譬如周公、孔子不能无小过，过而不害其聪明睿圣，所以为圣人。不善学者，即圣人之过处而学之，故蔽于一曲，今世学《兰亭》者多此也。""不必一笔一画以为准""圣人之过处而学之，故蔽于一曲"，圣人都有过，更何况凡人，再伟大的书法家也不可能尽善尽美，每一家都各有所长。因此，我们要"善学之"，要不断提高自己的审美眼光，当然，眼高也要有手高相衬作基础，手和眼是相互作用、相互提高的。我们要用一双审美的眼睛，在传统经典里发现和吸收那些适合自己的东西。

《廉颇蔺相如列传》用笔果断、干净，虽是草书，给人一种极为静谧的感觉。净与静是高层次、高境界书法作品的标志，其形成的原因，除了黄庭坚具有超高笔法等书法技法基础的同时，他还是一位极理性主义者。他的草书掺杂情绪少，是藏着掖着的大开大合，是压抑的放、文人无形的放。他理性的人格、诗性的浪漫在笔墨中流露出来，与书风的理性达到了高度一致。

黄山谷吸收了怀素的圆转而没有学他的连绵，在很多地方看似该连绵的地方，却被他断开了，然后根据字形结构有意伸缩，重新组合，笔虽断，气犹在。

图一"廉颇"两个字，"颇"字没有顺着"廉"字的最后一笔引带过来写，反而写在"廉"字的左面。

此帖字与字之间断的多，连的少。如图二7行的36字，字与字相连仅有6处。这样在视觉上显得干净、清爽，不纷扰杂乱。

二、改变原有的字与字之间的承接关系，字体结构拉长

黄庭坚的草书强调空间结构的视觉效果，其作品的舒展、宽博、大气，取法于《瘗鹤铭》《大唐中兴颂》的开张纵横。在处理空间结构时，他打破了魏晋以来汉字结构典雅秀润的自然法则，将字与字、字组与字组进行重新组合，这种重组结构方式不是以线条连绵缠绕为手段，而是以字形内部空间结

图一

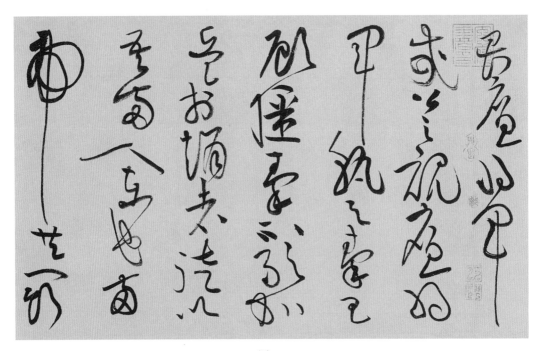

图二

图三

构的松紧、大小对比为方式，有时是用两个字之间的穿插，来进行新的组合和构成。

图三"私握"两个字，"私"字左边"禾"大，右边"厶"小，"握"字就接在右边笔画少的下面，与"私"字组成一个新的组合。"私"与"握"之间的组合不是靠线条的映带和上下的自然承接，而黄庭坚却把它们巧妙地组合在了一起，表现出超人的智慧和超拔的气势。黄庭坚开创了一种新的空间结构组合方式，别有新意，产生了一种令人耳目一新的视觉效果。结构向四周扩张，笔法上增加提按顿挫，线条真气弥漫，字体在端正、开张的基础上，随意欹侧、纵横，形成他气势开阔、雄视千秋、个性鲜明的草书艺术风格。

《廉颇蔺相如列传》中有很多字是黄庭坚有意拉长了的。

图四"璧"下面"玉"字缩小并拉长，形成上紧下松的效果。"请"字右部上紧下松，字势修长，显得摇曳、婀娜多姿。

图四

图五

字与字之间的咬合承接有别于"二王"。

图六"以此知之故欲往"中的"以此知之"是一个组合，"故欲往"又是一个组合，但"故"字在"之"字左下的位置。图七五行字的行轴线下部均向左倾斜，

第一行"许"字与上面"遂"字的突兀左移、第四行的"斋决负"渐次左移、末行的"偿城"和上面的"约不"形成行边缘线的右齐左不齐之势。

在结构上黄庭坚勇于打破人们视觉原有的平衡习惯，精心构筑新的空间组合，然后形成新的和谐。其草书姿态雄肆多变，章法常化险为夷，跌宕起伏，行笔时却放慢速度，让汉字在重组中发生神奇的视觉变化。不断制造矛盾，解决矛盾，在对立中寻求新的关系的统一。

图六

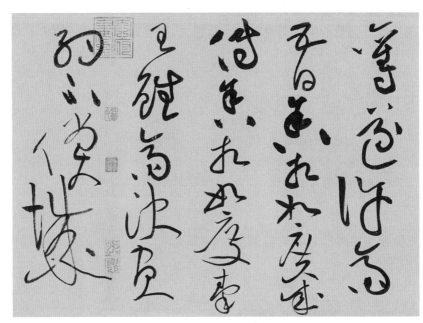
图七

三、追求开张、宽博的气势

优秀的草书绝不仅仅以工拙取胜。当然，功力深是写好草书的基础，更是一件优秀的草书作品的必备条件，但一件优秀的草书首先应是以气取胜。唐代狂草以流动线条展现雄强的气势，黄山谷的草书则以奇特的空间组合展现宽博气度。以开阔的结字、宽博的形态、舒展的性情展现草书的开张气势。

图八中"戒"字"戈"斜钩笔画被极大拉长；"逢"字走之笔画的大回环、字内空间的加大；"何"字左右结构的打开；"大""观"两字撑满四角的布置，使

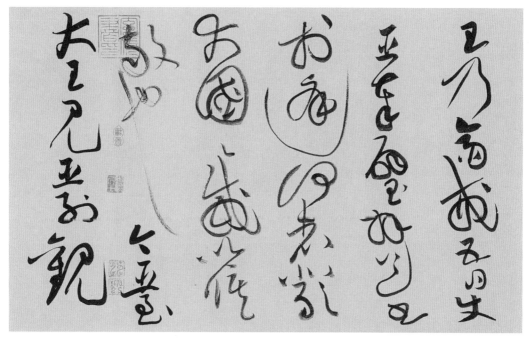

图八

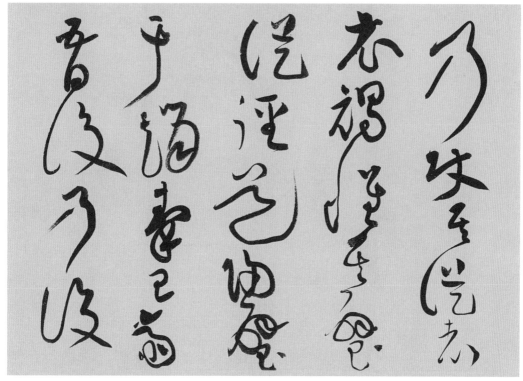

图九

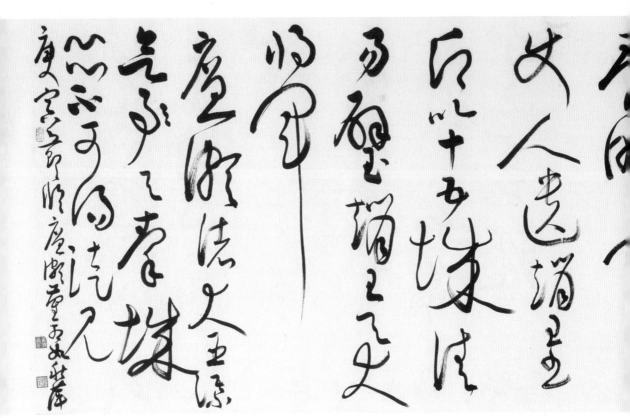

图十　胡秋萍节临黄庭坚《廉颇蔺相如列传》

字形显得十分开阔。

图九中两个"乃"和"道""于""后""设"六字末笔线条均呈射线状，没有曲折，从视觉上加大了空间的占有量。

但他刻意雕琢、拼接空间结构的装饰性，在某种程度上影响了他草书抒情的表达，失去了些许天然的写意性。

黄庭坚标新立异的草书不仅对中国草书艺术的发展有贡献，同时，也启迪了后学者大胆去开拓尚未发现和开发的艺术空间。黄庭坚草书以一己之存在，支撑起了宋代草书的整片蓝天。

《廉颇蔺相如列传》法度严谨，用笔精良，临写时不可马虎行事；临习本帖重在学习其结字规律与字群空间的塑造，这对于草书创作将是非常有益的。本帖行轴线的摆动、字的大小对比等表现很强烈，临写时要用心分析。

龙搏虎跃

——黄庭坚《诸上座帖》

黄庭坚《诸上座帖》长卷，草书，纸本，纵33cm，横729.5cm。是黄庭坚为友人李任道所录写五代金陵僧人文益的《语录》，全文系佛家禅语。此帖初藏南宋高宗内府，后归贾似道、李应祯、王鸿绪等人，乾隆时收入内府，民国初流出宫外，为张伯驹先生所得，后捐献给国家，现藏于故宫博物院。

黄庭坚是一位书法造型大师。《诸上座帖》的空间节奏超越时间节奏而居于主导地位，此卷为黄庭坚晚年的代表作，也是其草书成熟期代表作。其结字雄放，取势欹侧，左右开张，墨色枯润相映，布白天趣盎然。卷后自作大字行楷书自识一则，一卷书法兼备二体，相互映衬，尤为罕见。清代孙承泽评其书云："字法奇宕，如龙搏虎跃，不可控御，宇宙伟观也。然纵横之极，却笔笔不放。"

《诸上座帖》的临帖学习，重要的是掌握帖中各种对比关系的生成与处理方法，强烈的对比关系强化了书法作品的艺术视觉效果。

一、线条的长短对比

线条的长短关系和伸缩相一致，长的为伸，短的是缩。《诸上座帖》给人的第一感觉就是书者对线条长短的有意夸张，对线条长短的处理是长的尽其势，极力伸展；短的尽量缩，变线为点。

　　长线如长枪大戟。由于黄庭坚的草书受怀素草书的影响，所以瘦劲舒展、纵横跌宕。黄庭坚曾说："观长年荡桨，群丁拨棹，乃觉少进，意之所到，辄能用笔。"在其书作中，桨棹化为了长枪大戟。

　　"复"字左部和右部第一笔画都极力伸长。"人"字的撇、捺两笔画，一左一右形成一把打开的大伞，覆盖住下面的"道"字。"伊"字右部的撇极力伸展至下面"执"字的左部。

　　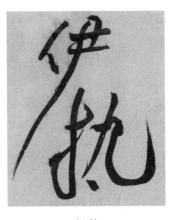

复　　　　　　　　人道　　　　　　　　伊执

　　黄庭坚为了达到线条长短对比的最佳效果，有意收缩笔画，突出表现在变线为点，以点生势，以点增趣，与较长的笔画构成纷纭错落的艺术效果。

　　"伊分中"三字，A和B两处均为竖画缩写为点。"藉"字A处横画和B处的竖

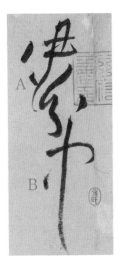　　

伊分中　　　　　　　藉　　　　　　　　不

画缩写为点。"不"字直接草化为大小、远近、形态不同的四个点。

下面两图中圈内的点集中成片呈现，如雪花飞舞飘扬的点阵，给人勃勃生机的感觉。

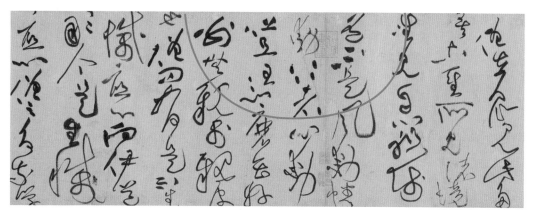

《诸上座帖》（局部一）

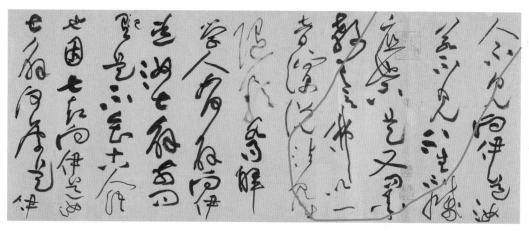

《诸上座帖》（局部二）

二、字势的欹正对比

《诸上座帖》的字纵横颠倒，摇曳多姿。黄庭坚在欹侧之势的险绝、跌宕中，行笔稳健、舒缓，应该是他禅意的人生追求在书法中的表达。

欹侧与平正构成一对立的矛盾关系。欹侧有两种表现形式：一是字整体的倾斜，二是字构件的倾斜。

"总持"两字，都是整体向左倾斜。"眼始"两字，"眼"字整体向左倾斜，

总持　　　　　　　　　　　　　眼始

"始"字女字旁上部向右倾斜，但"始"字整体呈现正势，和上面的"眼"字一欹
一正，构成近距离的欹正对比关系。

　　下面四幅图中的"事""审""学""有"四个字，均处于行末，并且全部

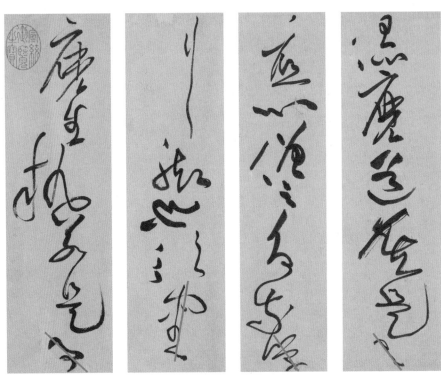

处于四行末四个字"事""审""学""有"的处理

为敧势。行末最后一个字多用敧势，也是本帖敧正处理的一个很突出的规律。

三、曲直对比

《诸上座帖》的曲直对比主要表现在相对平直的线条和"一波三折"的线条。而线条的"一波三折"，大多表现在较长的线条和线条局部。

在分析曲直对比关系时，重点注意观察线条增加波折的地方。

"此多"两个字的A、B两点连接线和"多"字的前两笔画是直线条。"会得臭"和"傍家"字组中，线条有直有曲，但线条没有"一波三折"。这些字属于爽朗、利索风格。

"行"字的长竖和"审"字的最后一笔，是"一波三折"在长线条、短线条中的典型呈现。

"复"字左部多增加了一个波折，是典型的化直为曲。"错"字左部的金字旁的草法，虽然不是"一波三折"的线条，但在直曲关系中，它是曲的极大运用。

两个"常"字，在字中间横折笔画的横线上，左边的"常"字在这个笔画上多加了一个波折。右边的"常"字就是"三折"了。

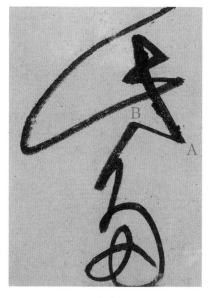

此多

会得莫

傍家

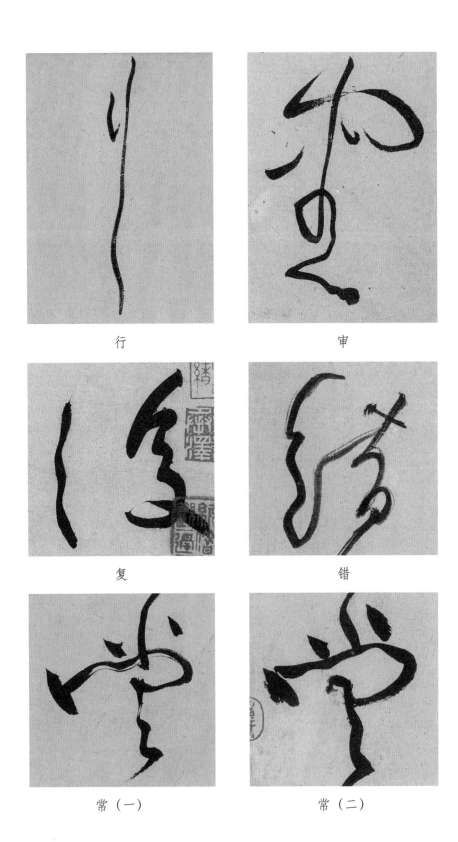

行　　　　　　　审

复　　　　　　　错

常（一）　　　　　常（二）

四、字体的大小对比

《诸上座帖》字体大小对比强烈，多姿多态，在布局上产生了参差错落的美感。

局部三圆圈标注的字是字形大的字，方块标注的为字形较小的字。尤其是最后"生灭"两个字，字形大小对比异常悬殊。

局部四9行草书中，行末字处理为行中最小或次小字形的有7行。

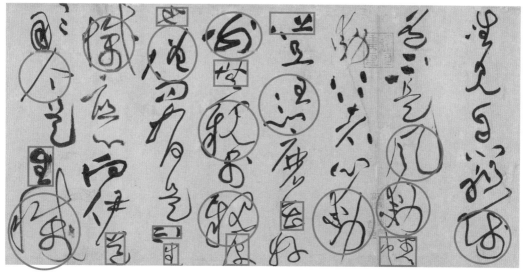

《诸上座帖》（局部三）

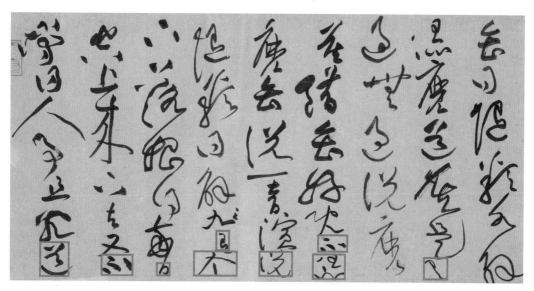

《诸上座帖》（局部四）

字的大小对比关系中，在小字的位置处理上，《诸上座帖》突出特点是将行末字大量处理为小字。全帖草书部分79行，行末字为本行小字的43行，约占54.4%。行末字为本行大字的9行，仅约占11.4%。

五、开合对比

如果说"二王"创立了草书规范，张旭、怀素创造了草书运动变化法则，那么黄庭坚草书的意义就是创新了草书空间构成秩序。"颠张醉素"以狂进入非理性忘我肆意状态，往往变幻莫测、出神入化。黄庭坚以意使笔，用笔从容，大开大合，聚散收放，进入纵横跌宕挥洒之境。

开合关系是两者距离远近、伸展与收缩的变化而引起两者之间势的一种变化。有三种情况：字内部件的开合、字的整体开合和行与行的开合。字内的开合与字的姿态有密切联系，字的整体开合与字势密切联系，它和字体的大小有关，但又不是同一概念，字形大的也可以是合，字形小的同样也可以是开。

"别"字为字内部件的开合，上面两点左右开张，下面收缩，是上开下合。"也不"两个字字形不大，但气势大，具有很强的开势，就是我们常说的字要打开的意思。"也僧"两个字，"也"字收缩用合势，和下面"僧"字的开势形成一合一开的对比。

局部五中"佛声"两字，"佛"字整体打开，"声"字上下打开，两字均为开势。局部六中"古人"两字，"古"字虽小但仍然开张，"人"字开张气势更足。

别

也不

也僧

这两个字和行里合势的"得""道"两字，形成了大开大合的对比关系。局部七中"矣""圣""见"三字为合势，"古""所""诸境"四字为开势，整行里形成合、开、合、开、合、开、开的开合对比关系。

行轴线的左右摆动，是引发行与行的开合关系变化的主要因素。

局部八6行中，第一行与第二行行间上部为开，下部"著"字向左移动产生和第二行的合，由于第二行下部向左倾斜，"著"字以下和第二行的合势变弱。第二行与第三行行轴线具有"背势"分布，行间产生上下为开、中间为合的变化。第三行与第四行行轴线是"向势"分布，所以行间产生上下合、中间开的局势。第五行行轴线卜部向右倾斜，和第四行的行间形成上开、逐渐增强合势的变化。正是

《诸上座帖》（局部五）　　　《诸上座帖》（局部六）　　　《诸上座帖》（局部七）

169

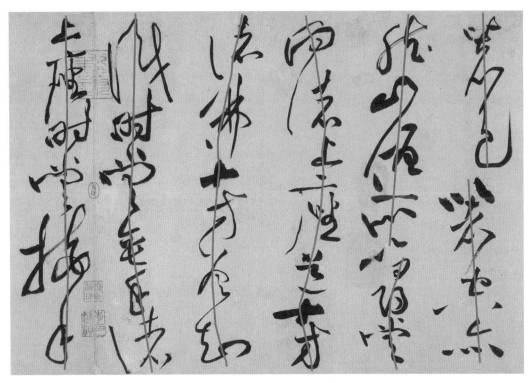

《诸上座帖》（局部八）

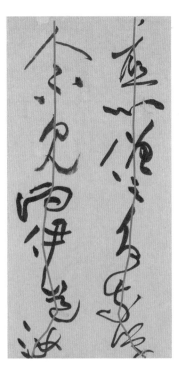

由于第五行行轴线下部向右倾斜，第六行行轴线较直，行间就形成了上合下开的变化。

字或字组的位移和字与字的嵌入式组合是引起行轴线摆动的一个重要因素。

局部九"奈学"两个字，"奈"字向左移动，"学"字又以欹侧之势向右移动。左边"道"向右移动，"汝"又向左移动，因两行下部"奈学"和"道汝"的位移，致使行轴线下部产生突发式的摆动，从而也引起了两行之间开合的变化。

《诸上座帖》（局部九）

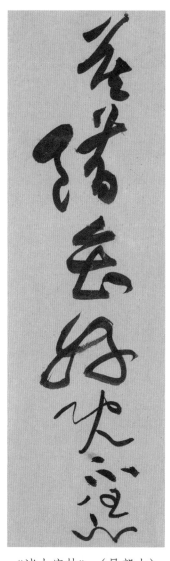

《诸上座帖》（局部十）

六、连断对比

连断对比关系的处理，对大草书十分重要。《诸上座帖》的连断矛盾关系处理得更为新奇，大草草法中多用连接的地方黄庭坚却用断，更甚的是一个线条内也进行断开处理。

（一）断的三种情况分析

1.字与字的断

局部十中字与字均用断。

2.字内笔画之间当连用断

"处"字第一笔横画缩短，与撇画常用连的地方反用断；"方"字第一笔横画与下一笔画连带前用断；"向"字内圆圈连处用断。

"未""著""执"三字，本来首横与竖画应相交连，"未""著"横画右移与竖画断开，"执"字竖画右移与横画断开。

3.笔画的异常用断

"祖"字末笔的横画中间断开，"也"字横画断开，"座"字撇画落笔后断开。

（二）连的情况分析

下页"何处是"字与字之间全用实连，上字与下

处

方

向

未

著

执

祖

也

座

字连时，笔锋调整后直接连接下一字，两字之间连接的线条提按没有明显变化。这种字与字连带的方式，是《诸上座帖》连的主要方式。

"执若是"字与字的连也是实连，A处的连后笔稍提调锋，B处出锋连接前的重新起笔，也有称之为"搭笔"的。

"时光"两字的连，可视为"时"字短出锋与"光"的点画相连，也可视为长出锋，长出锋的线条又是"光"字的首笔点。"切色"两字共用一个笔画进行连接，"切"的末笔撇也是"色"的首笔撇。

"无亲于"三字，字与字的连为虚连。线条宽度变化由细到粗，这种连的形态，在帖中不多见，书写时要求书者对毛笔有极高的掌控力。

何处是

A处放大

B处放大

执若是

时光

切色

"会问"二字并没有连接，从"会"字出锋引出的细丝和"问"字起笔入锋处的细丝可以看出，"问"字的起笔是"会"字出锋时的顺势而起，没有另起笔。这种情况就是我们说的笔断意连的最直观表现之一。

"亲处""些子精"两组字中，均为一笔所书，线条极其缠绵，是书写时字组大量用连的典型。

无亲于

会问

亲处

些子精

（三）连断对比分析

"著"字为字内断连对比的典型，上面五个断开的点和下面一缠绕的线形成断连对比关系。"下落始得"四字中，"下"字处理为三个点，"落"字草字头也处理为三个点，六个断开的点、"落"的部件"各"和"始""得"的左部的一条缠绕的线，形成了强烈的断连对比关系。"心祖师"三字也是运用先断后连的典型。

"教有言"三字，"教有"两字一笔所书，"有"字和"言"字点相连，"言"字的点与下部断开。由于"有言"两字势的强烈一致性，三字整体上呈现一笔书就的感觉。

著

下落始得

心祖师

教有言

七、线条的粗细对比

《诸上座帖》中的许多字粗细、轻重用笔讲究，对比强烈。

"莫"字重笔墨，"人语"两字用笔较轻。

"著色"两字一重一轻，变化不是太大。"何不"两字一轻一重，反差极大，是线条由细到粗、由轻到重的突变。

莫

人语

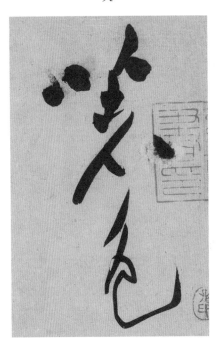

著色

何不

线条的粗细变化形成了字不同的轻重。

局部十一标注线下面区域的字为轻，线外区域的字用笔重，块的轻重对比明显。轻的块内有重字，重块内有轻字进行对比以调整。

局部十二标注线下区域用笔轻块，里面由"也"重字作调整。线外为用笔的重

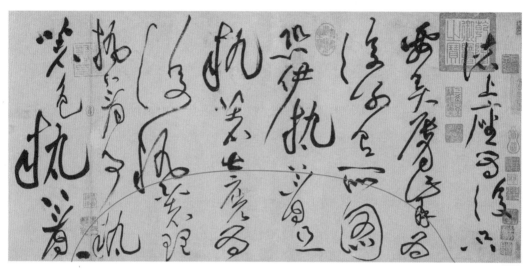

《诸上座帖》（局部十一）

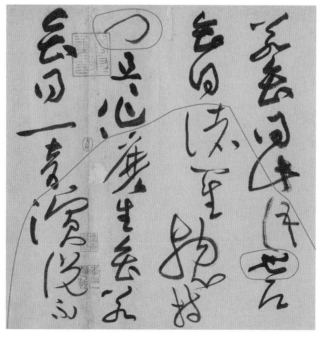

《诸上座帖》（局部十二）

块，有"门"轻字作调整。

行末部分的字一般用细线，用笔较轻。

局部十三中九行字除了第五行最后一个"除"字用笔较重外，其他八行最后一个字在行中均用笔较轻。这是基于长卷这一特殊的幅式进行的精妙章法安排。物体的上轻下重给人以下坠感，上重下轻给人以飘然之感。每行的上重下轻处理，从视觉上拉长了每行有限的高度。这种轻重处理的章法，类似于张旭的《古诗四帖》。

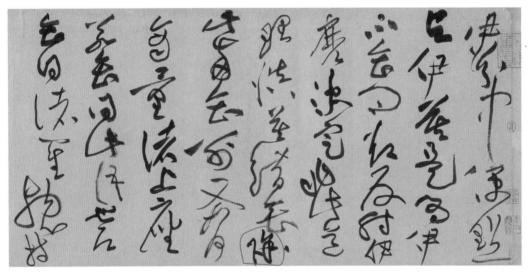

《诸上座帖》（局部十三）

八、用笔的顺逆对比

《诸上座帖》以顺锋用笔为主，间以大量逆锋起笔。点画起笔的顺逆并用也是本帖用笔方面的一个特点。逆起，相对减弱了书写的整体速度。

四个"么"字，前两个"么"字的首点，都是顺起笔，第一个"么"字的点，是我们常见点的写法，有完整的点画起行收动作。第二个"么"顺锋侧按右行后直接出锋虚接下一横画。这两个点的外形都是向右下方向。第三个"么"字的首点是典型的逆锋起笔。从第四个"么"字点的起笔处留下的小圆钩可以直观看到，第三、第四个"么"字两个点的逆锋起笔，引起点的外形呈向左下方向行笔的走势。

"理""复"两个字，在首笔的起笔处均运用了不同顺、逆用锋。左图为顺锋起笔，右图为逆锋起笔。

"么"字点画的不同写法

"理"字首笔的不同写法

"复"字首笔的不同写法

在临帖时，一定要特别注意细节处的笔法。下面"过""随"二字，都不是逆锋起笔。

"过"字首笔的起笔处，从局部放大图中箭头标示处的小尖可以看出，此处是先写一长竖点，再藏锋写一横。从上面"慧"字末笔的出锋方向分析，也可以先写"过"字的横画，最后加点。

慧过　　　　　　　　"过"字局部放大

"随"字首笔的起笔处、局部放大图中箭头标示处有一小尖，结合标注A和B两条线段外缘光滑度不一样来分析，线段B标示的笔画也是最后添加的。

随　　　　　　　　"随"字局部放大

九、书写速度的疾徐对比

此帖行笔稳健、舒缓，这与"颠张醉素"那种"忽然绝叫三五声，满壁纵横千万字"的狂者之风是截然不同的。

此帖书写速度要比怀素《自叙帖》慢，但书写速度还是有变化的。局部十四中"接手处""傍家""却时光"等字的书写速度比其他字要快，这样就自然产生了书写的节奏韵律变化。

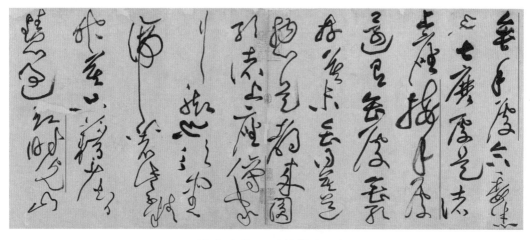

《诸上座帖》（局部十四）

别

"执著事执"四个字，在书写速度上，"执著事"三字逐渐加快，第二个"执"字速度最慢。

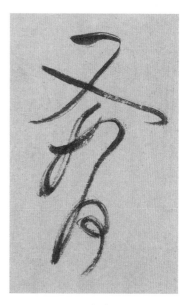

执著事执

又如何

十、用墨的干湿浓淡对比

干湿相间，浓淡结合，墨的浓、淡、清、干、枯在帖中表现得较为丰富。

"别"字用墨较浓，"又如何"用墨较淡又较干。

局部十五、局部十六、局部十七是干湿对比运用的典型，局部十七更是达到了干湿对比的极致。这些都是在书写过程中笔干墨渴之时重新蘸墨所呈现的效果。

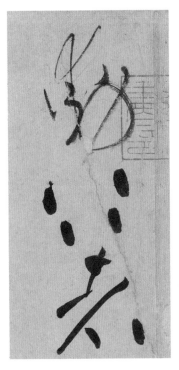 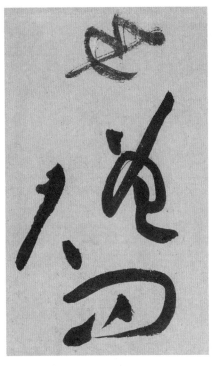

《诸上座帖》
（局部十五）　　　《诸上座帖》
（局部十六）　　　《诸上座帖》
（局部十七）

《诸上座帖》沉郁徐行，多理性用笔，笔画过度的一波三折与夸张，制约了书写时的流畅与率意，过于抖动的线显得做作，有僵硬摆布的瑕疵。

书家书作中独特的用笔、结体等特征构成了其书法风格，这是一个书家最为难能可贵的地方，这些特征也正是其书写的习气所在，更是初学者容易抓到并掌握的地方。我们临帖时注意要弱化而不要强化原帖中的习气，一切要以自然为上。

比肩"南赵"的"北巙"

——康里巙巙《李白古风诗卷》

康里巙巙（1295—1345），字子山，号正斋、恕叟，康里（游牧于今乌拉尔河以东至咸海东北的突厥）人，元代杰出的书法家。

《元史》卷一四三《巙巙传》："巙巙，字子山，康里氏。父不忽木，祖燕真"。其祖父燕真服侍元世祖忽必烈，征战有功，受到重用。父不忽木官至平章政事，为元世祖、元成宗时的名臣。康里巙巙在这样的家庭里，幼年便在皇家图书馆接受过充分的汉文化教育，后来做过文宗和顺帝的老师，官至翰林学士承旨，卒后谥"文忠"。他是个廉洁、正直的大臣，死后因贫而"几无以为殓"。他为政期间亲览元内府的书画收藏，且直接参与元朝文化制度的规划，在推动民族文化交流、促进蒙古统治者汉化方面，起到了极大的推动作用。

康里巙巙博览群书，擅楷、行、草等书体，正书宗虞世南、钟繇，行草书由怀素上追羲献，并吸取了米芾的奔放，极具个人特性。康里巙巙的字有很深的功力，自谓一日可写三万字，未尝以力倦而辍笔，三倍于松雪道人"日书万字"而令人惊叹。《元史》云："善真行草书，识者谓得晋人笔意，单牍片纸，人争宝之，不翅金玉。"在当时社会上盛行赵孟頫复古书风的情况下，康里巙巙开创了自己独特的艺术之路。其书与赵孟頫、鲜于枢、邓文原齐名，世称"北巙南赵"。康里巙巙的书法对元末明初的书坛，产生了很大影响。宋濂、宋克、解缙以及之后的文徵明，

都不同程度地吸收了他的书法元素。明代解缙说："子山书如雄剑倚天，长虹驾海。"

康里巎巎主要成就在行草，有墨迹《李白古风诗卷》《颜鲁公述张旭笔法十二意》《谪龙说》《柳宗元梓人传》《临十七帖》等传世。

《李白古风诗卷》是康里巎巎的重要代表作之一，草书，纸本，35.3cm×63.8cm，没有纪年，书写中字句有遗漏和错处。与草书《自作秋夜感怀七言古诗》《唐人绝句六首》合装为一卷，现藏于日本东京国立博物馆。

一、圆劲清朗，颇具气势，极有神韵

《李白古风诗卷》，字体秀逸奔放，深得章草和狂草的笔法。全卷既有王献之、米芾那种神俊、痛快的用笔特点，也不乏赵孟頫清丽温润的气质，还有《书谱》的俊秀洒脱与挺劲刚健。整体行笔迅捷，线条极为流畅，字形较长，风姿疏展挺拔。锐利中见委婉，纯净中见强悍，与典雅秀逸的赵派书风确有异趣。

康里巎巎的书法可谓是既深入传统，又于古法中出新意，他的章草书随势相生，不主故常，打破章草书的束缚，气势连贯而又产生各种巧妙的变化，偏旁结构、波磔形态一泻千里，是元人草书中最有个性、最具洒脱豪迈风格的书家。在元代赵孟頫复古书风的影响下，他能够入古而出新，独出机杼，他的章草与今草相融的书风在中国书法史上具有开创性的意义。

二、章法正中寓奇

《李白古风诗卷》书录李白《古风·天津三月时》一首，计17行，150余字。卷末署"闲书太白一诗，子山识"。

在章法上，此帖左右均有一定的留白，上下边缘线均呈高低错落状。整体虚实对比不明显。行距无明显变化，字的大小变化不大，字与字之间无连带。第10、11、12、13、15和16行的行轴线较直，其余11行下部均向左倾斜。

这种章法寓小险绝于平正之中，也是此帖疏展挺拔风格在章法上的选择。

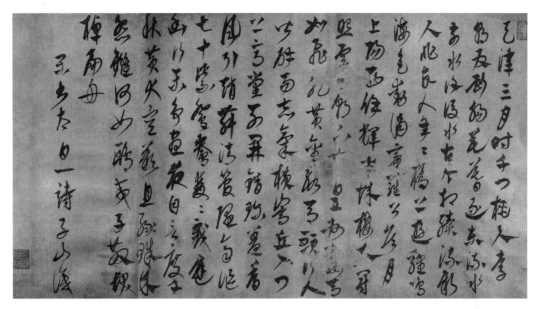

《李白古风诗卷》

三、用笔大胆，锋芒尽现

《李白古风诗卷》整体气势爽快、酣畅，用笔圆润，锋芒毕露。锋正而无臃滞之态，笔快而不见单薄之势，化毓自然而妙韵天成。明代文徵明在卷后题跋中写道："此书出入规矩，笔笔章草。张句曲谓与皇象而下相比肩，信哉。时人但知其纵迈超脱，不规摹前人，而不知其实未尝无所师法。"

用笔特点：

1.笔画粗重且多方笔，颇见章草浑朴之风貌

"千""子""马""舞""丘""夜"六字笔画较重，尤其"千""子""舞"字的三横画、"丘"的两横画和"马""夜"字的首笔均粗重并用方笔。

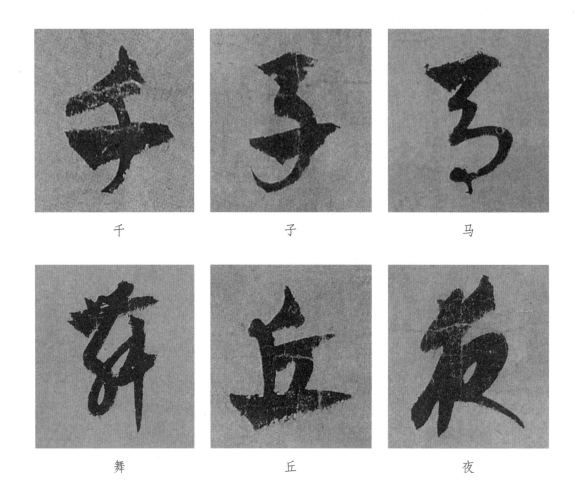

千　　　　　子　　　　　马

舞　　　　　丘　　　　　夜

2.笔画粗细相差很大，提按明显，书写节奏感强烈

整体看，此帖开始与中间部分比结尾三行及落款要粗重一点。同时，也存在字与字之间的提按变化。

下页局部一首行前三字由重逐渐到轻，再向下逐渐加重，到最后"人"字最重；第二行由轻逐渐到重；第三行前五个字逐渐重之后轻，最后一个字再重；第四行前四字整体较重，但仍有逐渐变重的变化，之后逐渐变轻；第五行由弱逐渐变重；第六行除了首字和最后一个字较重外，中间有轻—重—轻的变化过程。

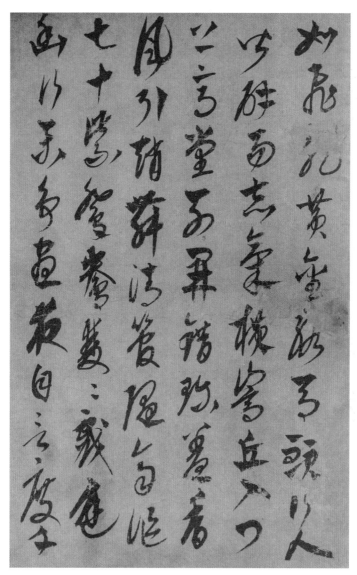

《李白古风诗卷》（局部一）

字内存在笔画与笔画之间的提按变化。

"年"字的三横、"扁"字的前两笔和"散"字的末笔画都较重，和其他笔画形成了较大的提按对比。

此帖中较重的字和字内较重的笔画，保证了整体上的平稳。明初方孝孺评云："子山善悬腕，行草书逸迈可喜，所缺者沉着不足。"这个论点，此帖是站不住脚的。在康里巎巎草书诗卷《唐人绝句六首》《谛龙说》等帖则有此倾向。

年　　　　　　　　扁　　　　　　　　散

3.笔画洒脱，转折挺劲刚健

"风""犬""如"三个字笔画率性而为，转折有方有圆，均劲健有力。

风　　　　　　　　犬　　　　　　　　如

在整体洒脱中要有沉稳格调进行调整压制。"七""鼎""高"三个字收笔较稳，这些在帖中并不少见。

七　　　　　　　　鼎　　　　　　　　高

在草书快速书写中，笔法要做到精绝是一个书家的硬功夫，也是一件书作具有一定高度的体现。此帖字的起、行、收和转折无不精到，"城"字第二笔是露锋中锋入笔，虽然带了一个长丝，但仍有一个按的动作。"渴"字首笔入笔为小切笔。"度""管"两个字最后一笔出锋处一急一稳。

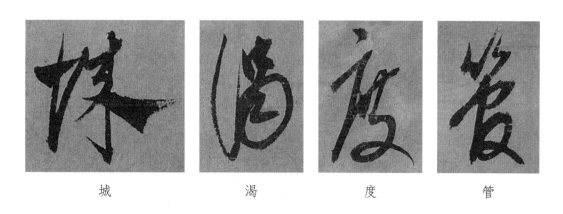

城　　　　　　渴　　　　　　度　　　　　　管

4.用笔速度较快，爽利干脆，波磔笔画锋利，增加了险峻挺秀之气势

"复""为""成"三字的最后一笔用力一顿、又复笔一挑书就，顿挫尖利出锋，这些章草挑笔使得流利顺畅的行笔中有了厚重的古趣。

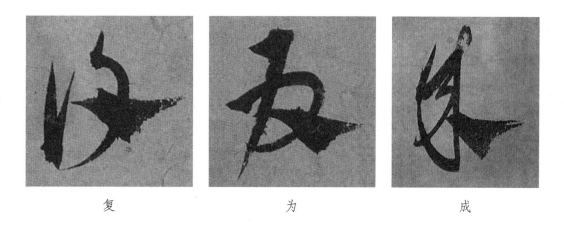

复　　　　　　　　为　　　　　　　　成

康里巎巎一生为官清廉，品质高洁，他的书法作品亦如其人，给我们高逸精雅的艺术享受，成为留给世人的宝贵财富。此卷将章草与今草成功地糅合在一起，体势以章草为本又发挥出了今草的长处。

此展吟断而志气横空丘入

兴言堂而罪锦殊着著

风引萍群清发风归追

七十学鉴参美二戴庵

画行不尽夜自言座

林黄火空戟旦孙猱

天津三月時，千門桃與李。
朝為斷腸花，暮逐東流水。
前水復後水，古今相續流。
新人非舊人，年年橋上遊。
雞鳴海色動，謁帝羅公侯。
月落西上陽，餘輝半城樓。
衣冠照雲日，朝下散皇州。

李国勇临康里巎巎《李白古风诗卷》（局部）

天真灿漫任我书

——祝允明《前赤壁赋》

　　草书艺术在经历了唐宋鼎盛时期到元末明初渐趋衰微，直到明中期，祝允明的出现又有了新的气象。祝允明不仅天资卓跞，博览群书，才华横溢，其草书风骨灿漫、天真纵逸的独特风格对草书艺术的贡献，使他成为明代最杰出的书法大家、吴门书派"一代之冠"。

　　祝允明，字希哲。因右手多生一指，故号支指生、枝指生、枝山、枝山居士、枝山樵人，世称"祝京兆"，长洲（今江苏苏州）人。生于明天顺五年（1461），卒于嘉靖五年（1527）。他和唐寅等人意气相投，玩世狂放。与唐寅、文徵明、徐祯卿并称为 "吴中四才子"。祝允明与文徵明的出现，将吴门书派的发展推向了高潮。吴门书派的学术思想自由活泼，他们抛弃了明初独霸书坛的台阁体，也无意追求元人的隐逸之风，形成了一种具有文人情趣、充满蓬勃生机的艺术风格。吴门书派既是行草书法史上的高峰，也是帖学最后的辉煌。

　　祝允明出身名门，祖父祝颢是正统年间进士，官至山西布政司右参政。外祖父徐有贞是宣德进士，后参与英宗复辟有功，官至兵部尚书兼华盖殿大学士，封武功伯。徐有贞工书画，尤精行草，是吴门书派的先导。祝允明在这样深厚的家学背景中，自小受到祖父及外祖父的熏染，有机会常与当地名士交往。《明史·文苑传》称他"五岁作径尺字，九岁能诗，稍长，博览群集，文章有奇气，当筵疾书，

思若涌泉。尤工书法，名动海内。"文徵明在《题祝允明草书月赋卷》谈到祝允明的书法来源说："……早岁楷笔精谨，实师妇翁，而草法奔放出于外大父。盖兼二父之美，而自成一家者也。"祝允明少年楷书严整，中年以后多作行草，尤其是50岁后几乎以草书为主。书体的转变与年龄的增长，尤其是与仕途失意后开始嗜酒、好色、喜六博的颓废生活有关。放浪形骸，玩世不恭，草书便是他最直接宣泄的方式。让人啼笑皆非的是祝允明52岁那年与儿子一同赴京会试，儿子祝续登进士第，而他又名落孙山。三年后，55岁的祝允明再次赴京会试，仍不第而归，改谒选，仅得了一个广东兴宁知县的七品小官。南下就任时写下"五十六年行役身，又漂萍叶及初春。柏灯向壁吟残句，江雨敲窗梦故人。"这是一位旧式文人政治理想破灭后，悲苦内心的真实写照。晚年，他崇尚魏晋士人的风流，喜老、道、禅宗学说，以酒色书画娱心，甚至达到玩世不恭的地步。奇特的才情和人生境遇，使他选择了放荡不羁的生活方式度过残生，然而却使他在艺术上得以自由发展，成就了他在草书艺术达到了有明以来的书法高度。

王世贞《艺苑卮言》："京兆少年楷法自元常、'二王'、永师、秘监、率更、河南、吴兴；行草则大令、永师、河南、狂素、颠旭、北海、眉山、豫章、襄阳，靡不临写工绝。晚节变化出入，不可端倪，风骨灿漫，天真纵逸，直足上配吴兴，它所不论也。"文彭《跋祝允明书东坡记游卷》曰："我朝善书者不可胜数，而人各一家，家各一意。惟祝京兆为集众长。盖其少时于书无所不学，学亦无所不精。"由此可见，祝允明习书广泛，面貌多样，然而能使他终于赢得书史一席之位的则是他的草书，他的草书中当属长卷最好。在他留传下的长卷《箜篌引》《怀知诗卷》《自书诗卷》等众多草书名作中，《前赤壁赋》不如《箜篌引》笔墨放纵，它处在一个从理性向自由的过渡期，赏临此帖有利于初学者对笔墨和结构进行很好地把握。祝允明自50岁起，书写《前赤壁赋》有8次之多，为什么祝允明对《前赤壁赋》如此钟爱呢？《前赤壁赋》乃苏轼遭贬谪时的失意之作。首先，政治失意使得他们同病相怜；其次，苏翁"挟飞仙以遨游，抱明月而长终……惟江上之清风，与山间之明月，耳得之而为声，目遇之而成色，取之无禁，用之不竭，是造物者之无尽藏也"的豪情、旷达、超然情怀与祝允明的仕途失意正相吻合，寄情书画、优游于山水间，是他们面对现实的无奈抉择和作为一个文人的必然精神追求。因此，祝允明以书写《前赤壁赋》来排遣内心的无限失意与惆怅，从而使其精神有所寄托。

祝允明50岁之后的笔墨功力、文化修养和人生阅历都积累得相当深厚，直到67岁去世的17年光景中，他的草书达到了一个相当的高度，也使明中期的书法因祝允明草书的出现达到了新的高峰。

一、意态万象、缤纷烂漫

祝允明的狂草更接近黄庭坚。二者相比，黄庭坚的草书重塑了汉字的空间结构，独特的笔与笔的错让、字与字的连接关系和牵引方式形成了黄庭坚鲜明的草书艺术特色，而正是由于黄庭坚开张纵横的牵引，使得他横、竖、撇、捺的线条比较开张，因此也有人说他惯用长枪大戟。这是黄字的特点。祝允明吸取了黄庭坚的纵横气势，但长枪大戟又不是其主要特点。从《前赤壁赋》书作来看，用笔、结体直接取法自黄，但用笔更性情。祝允明的书法给人一种意态万象、缤纷烂漫的艺术感觉，书作荒率、自然、浑然一体，气韵富足，这直接来源于祝的学养。与张旭、怀素等书家相比，他兼有画家身份，因此在创作中笔性的表面是独特的。其后的徐渭也是如此。画家更在乎的是情趣，追求得是线条的流动与畅达，这也是草书艺术的灵魂与生命。他灵活轻盈的笔下动作令人叹为观止，笔下的点画无不前后呼应，神采飞扬，烂漫可掬。

《前赤壁赋》章法的主要特征：行与行之间的距离很紧但有较小的远近变化，字距又小于行距，整体呈现一种汪洋恣肆的视觉效果。行轴线左右变化幅度不大，整体看，有大块的轻重、疏密变化。线条连少断多，尤其是短线条更多。

二、用笔清利、挺拔

莫是龙曾在祝允明《张休自诗卷》跋："祝京兆书不豪纵不出神奇……今人知古法从矩镬中来，而不知前贤胸次，故自有吞云涌梦若耶，变幻如烟雾，奇怪如鬼神者，非若后士仅仅盘旋尺楮寸毫间也。京兆此卷虽笔札草草，在有意无意，而章法结法，一波一磔皆成化境，自是我朝第一手耳。"

祝允明作品点画之清利，可以看出其行笔速度似有风神，正可谓"不豪纵不出神奇"，才华之横溢、性情之旷达跃然纸上，似将士奔向杀场勇往直前，真正是

"笔墨的王者"风范。狂草非速度迅捷不狂。纵观历代草书大家，无论章法格局如何变化，无论结字造型如何奇特，我们都能从其点画的风采中体会出其行笔速度的风神。只有技法娴熟的书家才敢于表现迅捷的速度，只有速度迅捷才会呈现点画的风采，只有速度快慢变化，才会呈现出笔墨韵律。祝允明的书法"沿晋游唐，守而勿失"，他取张旭、怀素气势，取"二王"笔法，取黄庭坚章法变幻穿插诡谲，以其"无所不学，学亦无所不精"的技法功力，任情恣性、天马行空地抒写胸中块垒。他学习书法取前人之长，但不拘泥于前人规矩、法度、形式，以特立独行的书法风格引领吴门书派。

从祝允明入笔、收笔动作准确、果断来看，其功力相当深厚。加上他熟练、快捷的速度，使线条呈现出一种清爽劲健的精气神。他的字气息贯通流畅，线条清利。虽然祝允明喜用断笔而不用引带，但内在气韵仍使作品真力弥漫并浑然一体。所以，草书的流畅与否，连绵不是唯一的方法，关键是内在气韵的贯注。有的人写草书，虽然连绵、牵引，但从他的线质中仍能判断出其行笔的速度是缓慢且没有节奏的，所以，你仍然会感到他不是一种写大草的状态，因为他的气息没有贯注在笔锋之中，它的线条显得非常呆滞。

使转多用圆笔。"窈""露""虚"三字的穴字头、雨字头和虎字头三个横折的书写，几乎是写成上包下的姿态，折处用圆笔。

窈　　　　　　　　　　露　　　　　　　　　　虚

另外许多横折的使转也多用圆笔，如"月""舟""徊"等字。

月　　　　　　　　舟　　　　　　　　徊

《前赤壁赋》中有一些横画受黄庭坚的影响不平直，有一些多余抖动的动作。
"在""上"两字最后一横，"吾"字中间的横画入笔处还略有点低垂。

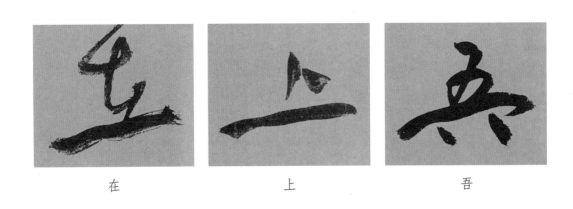

在　　　　　　　　上　　　　　　　　吾

和"二王"、张旭、怀素相比，此帖个别笔画笔法相对简单。

"仙"字首笔撇画的草率入笔，"则""幽"两字首笔的笨、拙姿态，"荆
州"两字的大回环笔画和"安"字的首笔，在书写过程中，动作简单，情态不足，
因而导致一定的俗性。

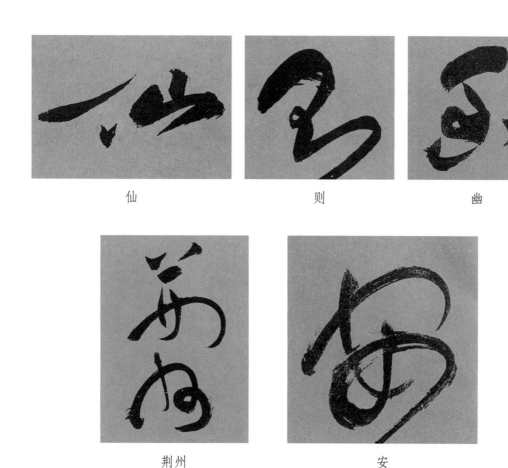

仙　　　　　　则　　　　　　幽

荆州　　　　　　　　安

三、结字特点

祝允明的草书结字取法于黄庭坚，强化了字的扁势并且大量用点。

1.压扁字势来处理

以字横势为主形成新的风格，祝允明这一点和苏轼完全是一个套路。

"叶""遗"两字通过拉长横画形成扁势，"地""苏"两字通过缩短竖画或压缩字内构件形成扁势。

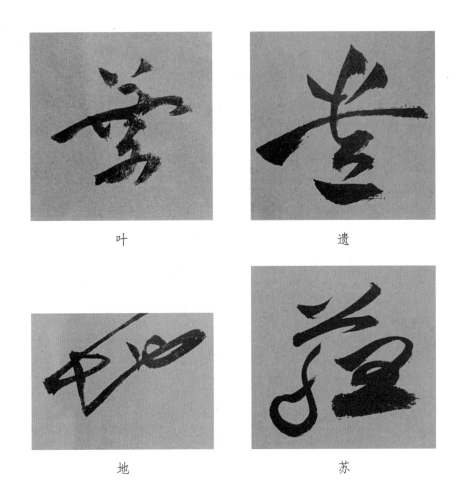

叶　　　　　　　　　　遗

地　　　　　　　　　　苏

　　2.豪纵、神奇的气势与情态生动活泼的点融合生辉

　　祝允明的草书不如"二王"含蓄典雅，也不如张旭健劲、圆润，更不如怀素"刚劲铁木"的挺拔和柔韧。但是祝允明的草书却有一股不同于前人的清利、果断和狂狷。欣赏祝允明的字，最先映入眼帘的是那些天真烂漫的点。祝允明的高明之处在于他对于黄庭坚的点的极大化运用。他的点用笔动作准确、生动，力度强，控制得好，有的点似乎是砸上去的，这一砸便显出了祝允明的狷介、奇逸。王世贞评价祝允明的草书"风骨烂漫，天真纵逸"，正是指祝允明对点的书写所营造的烂漫天真的气象。

　　从下页三幅局部图中可以看出，此帖在结字中，通过缩短笔画的长度以及笔画与笔画之间用断来实现大量用点的目的。

　　我们写点时常常容易放松对毛笔的控制，不是按得太重，就是动作不到位，甚

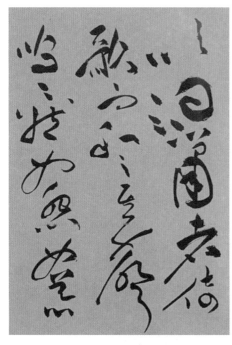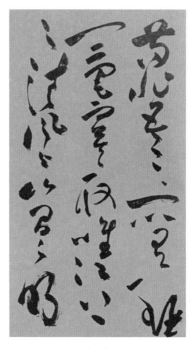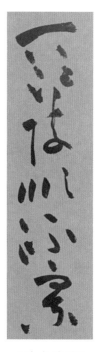

《前赤壁赋》　　　　　　　　　　　《前赤壁赋》　　　　　　　《前赤壁赋》
（局部一）　　　　　　　　　　　　（局部二）　　　　　　　　（局部三）

至拖泥带水。控制毛笔应做到紧而不僵，松而不懈。学习古人旨在纠正我们手上的俗性，只有认识到自己的不足才能慢慢克服。

　　临学此帖，需要注意得是，除了上面提到的个别笔画笔法过于率性，还要注意个别字的草法，这些一般不用在我们的创作中。

　　"观""蛟""无"三字的草法不常见于其他法帖。

观　　　　　　　　　　　蛟　　　　　　　　　　　无

　　"月之诗"的"之"字在书写时，明显少了一个笔画动作，草法极似一个表示
和上字重复的草符，在此帖内有几处出现。"知东"两字，"知"字因末笔缩小，
类似草书"去"字。"东"字的草法，直接可以看作是错写为"不"了。

月之诗

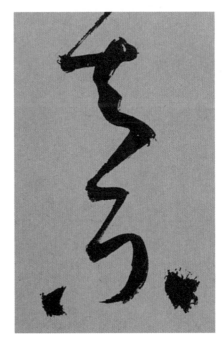

知东

　　祝允明不愧为一代草书大家，明中叶吴门书派的代表人物，他恣肆纵横、狷
介狂逸的草书艺术以及他"有功无性，神采不生；有性无功，神采不识"的书法主
张，使他的书法既有深厚传统的遗风，又有鲜明独特的个人面目。祝允明不仅在明
代产生了广泛的影响，即使在当代仍然有许多书家不断从他的作品中汲取营养。

疏朗淡雅

——董其昌《试墨帖》

董其昌《试墨帖》现藏于日本东京国立博物馆。大草作品，用笔取法怀素《自叙帖》，点画无一不合规矩，墨气淋漓酣畅，达到了天真淡远的境界。

董其昌（1555—1636），字玄宰，号思白、香光居士，华亭（今上海松江区）人。万历年间进士，授翰林院编修，官至南京礼部尚书，谥文敏。世称"董香光""董文敏""董华亭"。书法以继承为主，沉浸于古帖，又自成一格，被后人称为"帖学殿军"。与邢侗、张瑞图、米万钟并称"明末书法四大家"。能诗文，擅画山水，为山水画"华亭画派"代表人物。其书画理论对明末清初书画坛影响甚大，万历三十一年（1603）刊刻《戏鸿堂法帖》行世，著有《画禅室随笔》《容台集》等。

董其昌出身贫寒，17岁时参加会考，本来可以凭文采名列第一，但因考卷上字写得太差，被降为第二，而他的堂侄董源正因为字写得好看被拔为第一。这件事极大地刺激了董其昌，从那以后他发愤图强，钻研书法，在34岁高中进士，之后青云直上，最终成为一代书画大家，名重当时。

董其昌书风飘逸空灵，平淡疏朗。笔画圆劲秀逸，笔法流畅，风华自足，令人赏心悦目。《明史·文苑传》记载："名闻外国，尺素短札，流布人间，争购宝之。"到清代中期，康熙、乾隆都宗法董书，备加推崇。康熙曾题跋赞美："华亭董其昌书法，天姿迥异。其高秀圆润之致，流行于褚墨间，非诸家所能及也。每于若不经意处，丰神独绝，如清风飘拂，微云卷舒，颇得天然之趣。尝观其结构字体，皆源于晋人。……草书亦纵横排宕有致，朕甚心赏。其用墨之妙，浓淡相间，

更为绝。临摹最多，每谓天姿功力俱优，良不易也。"康熙还亲自临写董书，致使董书风靡一时，出现了满朝皆学董书的热潮。

一、风格空灵，平淡疏朗

中国的书法长河中被誉为大家者，最重要的一条就是其书作具有的独特意境。明代各家各有奇趣，但董的境界最高，是因为其创造了古淡的书法审美意境。就董其昌的《试墨帖》来说，境界要高于怀素的《自叙帖》。

董其昌把质朴无华、平淡自然作为书法艺术的最高追求，终于形成了其萧散自然、古雅平和、独具特色的书法艺术风格。也使其于晚明书坛独树一帜。董其昌作书追求"古淡"，他在《画禅室随笔》中说："自学柳诚悬，方悟用笔古淡处。自今以往，不得舍柳法而趋右军也。"

《试墨帖》是董其昌追求淡秀意韵审美取向的代表书作，所谓"试墨"，就是为试墨的质量随性而书，书家完全放松下来，一任毫端挥洒。用笔强调虚灵而骨力内蕴，章法强调疏空而气势流宕，用墨强调清淡而神韵反出。此帖整体清新淡雅，字字丰采神姿，飘飘欲仙，充分反映了文人士大夫崇尚自然的率真、萧散之趣。

董氏的"淡"意，既要质任自然，又不离法度；平和冲虚，不事张扬。这种书法风格的形成，与他的性格、人生经历和思想都有直接关系。在明代末年险恶的政治环境中，董其昌对政治异常敏感，懂得进退之道。党争酷烈之时以持平之论而明正义，同时遵循"邦无道则隐"的处世观，远离东林党与阉党之间的残酷争斗，明哲保身。天启六年（1626），他选择了深自引远的处世之道,告病还乡。因政治原因，他一生有三次出入京师的经历，由此可见其政治智慧。《明史》评价董其昌："性和易，通禅理，萧闲吐纳，终日无俗语。""淡之玄味，必由天骨"的审美观体现了董其昌所崇尚的禅宗思想。至于流传的"民抄董宦"事件，与董其昌的做人、思想极其相悖，正史亦没有记载。

二、章法疏朗，意境深邃

董其昌非常重视章法的构成，他曾说："古人论书，以章法为一大事。"又

云："古人神气淋漓翰墨间，妙处在随意所如，自成体势，故为作者。字如算子，便不是书，谓说定法也。"

《试墨帖》章法疏朗，主要表现在字距、行距大，字的大小参差错落，一行多则三字，少则一字，线条流畅，映带连属，气韵飞动。这也是其风格散淡简远的外在形态表现。

从"癸卯叁月"至"雨窗无事"，7行15个字书写较为舒缓，字相对收敛，"卯""之""事"三字的长画，使这一块形成了章法上疏密的对比。从"范尔孚"开始至"磨高丽墨并"21字，用笔速度逐渐变快，字形大小跳跃性更强，其中"磨"字独占一行，极如《自叙帖》中"戴公"二字之处理。"试笔乱书，都无伦次"在书写上愈发放松飞动，给人一种痛快淋漓的感觉。落款"董其昌"3字与起首行呼应，构成了长卷书写完整的起承转合关系。

三、结字变化多端，气势超人

《画禅室随笔》载："古人作书，必不作正局。盖以奇为正。此赵吴兴所以

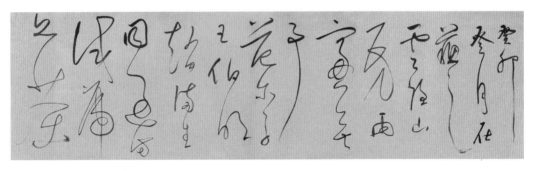
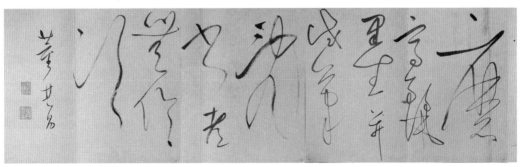

《试墨帖》

不入晋唐门室也。兰亭非不正，其纵宕用笔处，无迹可寻。若形模相似，转去转远。"又言："作书所最忌者，位置等匀。且如一字中，须有收有放，有精神相挽处。王大令之书，从无左右并头者。右军如凤翥鸾翔，似奇反正。""米元章谓：'大年千文，观其有偏侧之势，出二王外。'""转左侧右，乃右军字势。所谓迹似奇而反正者，世人不能解也。"这些论述，体现出董其昌"以奇为正"的结字理念，在字的布置上，不能平匀，要有收放、疏密、欹正等变化。

下图中"癸"字上放下收；"卯"字末笔长竖靠右行笔，字中部留白加大；"叁"字下面三横笔相连，但距离仍然有近远的变化；"月"字内部两横相连并极度缩小为一个"〈"符号，居中靠右，上下及左部分空间变大；"苏"字上部草字头和字下部分的疏密处理；"苏"字和下面拉长的"之"字相连接，又构成新的密

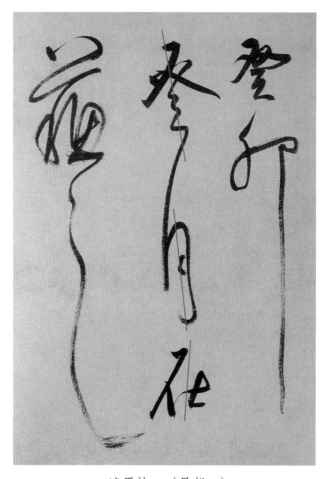

《试墨帖》（局部一）

疏、收放对比。在字势上，中间"叁月在"三个字表现尤其明显，"叁""月"两字向左倾斜，"在"字向右倾斜，绝妙地是"在"字左右两部分均向右倾斜，整体却给人端正的视觉感受。

"丘"字横画上面部分笔画居左安置；"茶"字草字头向左倾斜，下部"木"向右倾斜，字中间撇放捺收，整个字动感十足。"丘茶"两字相连，具有实虚、收放、小大、重轻、粗细、徐疾等诸多的对立。

相连的"同过访"三字，标注处是字内的留白所在。这三个字除了具有和左图两字的对立变化方式外，字距的远近变化也十分明显。

丘茶　　　　　　　　　　同过访

董其昌在结字方面同时主张"结字得势"。董的字"势"极大，比米芾、赵孟頫的字势都大。

"窗""范""满"三个字，从辅助外框看董其昌在结字时，外形撑得起来，字的线条多向四周布置，字内留白、虚空。这样使得字的"势"异常大了起来。

窗　　　　　　　　范　　　　　　　　满

字的线条向四周撑边时，参差但不机械，不是所有都撑边，是留有余地的。上面三个字，注意观察"窗"字的左下，"范"字的左下、右中和"满"字的右下的线条撑边情况。

"试""书""次"三个字，均在字的左下角留白，这样也避免了写成方块字的呆板，字在撑边的同时，也保持了字势的灵动性。

试　　　　　　　　书　　　　　　　　次

四、用笔精绝，风神超逸

欣赏《试墨帖》，可以明显体会到董其昌书写的节奏变化和心手两忘的快意之情。在高速行笔和忘我的挥洒状态下，用笔法度严谨，不逾绳墨。

1.藏锋

董其昌在其《画禅室随笔》卷一中写道："书法虽贵藏锋，然不得以模糊为藏锋，须有用笔如太阿剸截之意。盖以劲利取势，以虚和取韵。"本帖里藏锋"藏"得轻盈、干脆，没有丝毫拖沓、呆滞之意。

两个"试"字，标注处均为藏锋，从形态看，这些藏锋为圆笔，藏锋处和行笔之后线条粗细相比，变化不大。"漓"为《自叙帖》里的字，首笔为藏锋。董和怀素《自叙帖》里藏锋的状态极为相似。

"云"字首横为藏锋入笔，藏后侧锋行笔，以侧锋取妍。

| 试（一） | 试（二） | 《自叙帖》中"漓"字 | 云 |

2.末笔出锋

从《试墨帖》出锋处线条的形态可以看出，出锋有两种不同的写法。

"笔""房""丽""卯"四字最后一笔的出锋处均稳厚、丰实。"笔""丽"两字最后的出锋速度相对较快，但仍较稳，提按变化不大。"房""卯"两字出锋处更稳。"房"字整个出锋线条没有提按变化，从出锋的最末端也可以看出，行笔到末端不是出锋空回，而是戛然而止后有稍回锋至线内的动作，是"无往不收"的最好例证。

"可""滞""峰"三个字，选自《自叙帖》。它们依次和上面"笔""丽"

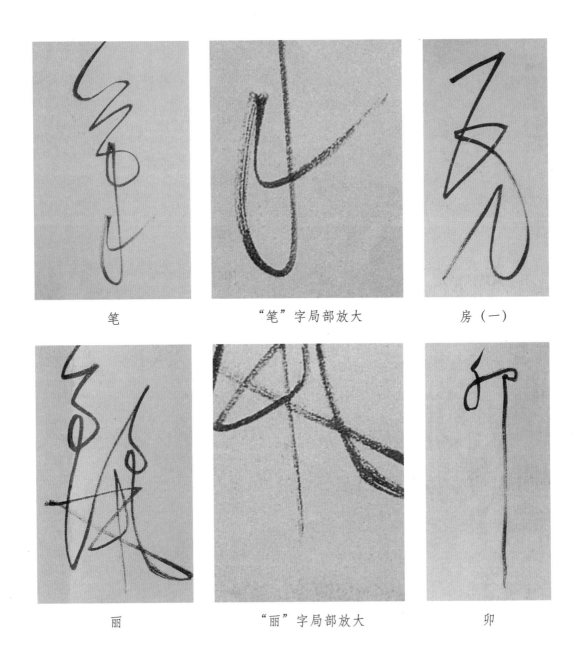

| 笔 | "笔"字局部放大 | 房（一） |
| 丽 | "丽"字局部放大 | 卯 |

"房"三字出锋的形态、笔法完全一致。

蔡邕在《九势》中说："画点势尽，力收之。"意思就是说在笔画的末处要留，要笔送到位，力戒轻飘。以上末笔出锋的形态和笔法，是该帖的主调，也是草书基本技法的要求与标准。

"董""赵"两字最后一笔的出锋形态和上面一组完全不同，两字出锋时的线条刚性更强，用笔力度更大，提按变化的线段较长，速度更快，这是对控笔能力极

《自叙帖》中
"可"字

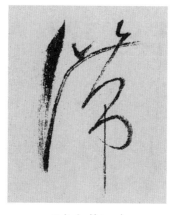

《自叙帖》中
"滞"字

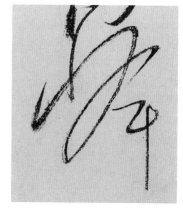

《自叙帖》中
"峰"字

董

赵

"赵"字局部放大

强的最好体现。这种末笔出锋的形态在帖里不占主流，是书写至此的情感所致，同时也增加了出锋技法和形态的丰富性。临这些字时，特别注意出锋处要聚锋，不能出现"鼠尾"和游丝的病笔。

"雨"字末笔的出锋尤其妙极，速度介于上面讲的两种出锋形态和用笔速度之间，可谓是不疾不徐。出锋前的线条较厚实，和整个字的风格保持了高度一致。

3.切笔

"满""书"两字，"满"的首笔入笔处为切笔，行笔较缓，交待得十分清楚；"书"字的B处

雨

满　　　　　　　　　　书

为切笔，用笔干脆、爽朗，没有任何多余笔触痕迹。此字A处的露锋入笔很有特点，C处的出锋与B处的笔势呼应。

4.用笔自然

董其昌云："作书最要泯没棱痕，不使笔笔在纸素成板刻样。东坡诗论书法云：'天真烂漫是吾师。'此一句，丹髓也。"古代因印刷水平所限，学的都是拓本，在临写时最紧要的是去除那些匠人刻碑时的棱角，要"透过刀锋看笔锋"，从而做到"天真烂漫"。董其昌借用苏轼诗句中的"天真烂漫"，指的是笔情、笔趣不为碑刻所囿。米芾"石刻不可学，但自书使人刻之，已非己书也，故必须真迹观之，乃得趣。"米芾主张学书须观真迹，这一点董其昌和米芾是一脉相承的。

清代包世臣、何绍基、康有为诸家以石刻立论，后称"碑学"。"碑学"亦追求自然为上，和"帖学"只是风格不同，同样也反对一味表现碑版的棱角。

董其昌是典型的帖学书家，在用笔的起、行、收处均"泯没棱痕"，尤其在行笔的转折上，转折以圆为主，方圆并用。方折也是在增加折法的多样性的同时，又保持了圆意，这也是"草贵流而畅"的要求。

"书""伯""丘"三字，"书"字A、B、C三个折为圆折，行笔至折处速度稍放缓，同时进行调锋。"伯"字B处的折法与A处竖画向右小引带而形成的折法相同，行笔到折处，有一个较大的提笔动作，同时移动行笔，也可以接笔，用两笔写出这种折法。C处为圆折，是"提笔暗过"的写法，行笔至折处，速度稍放缓，边行边提笔调锋。和"书"字三个折处写法区别在于这里有个提笔的动作。"丘"字折

書　　　　　　　　　　伯　　　　　　　　　　丘

处A和"伯"字B处折法相同，折处B和"伯"字C处折法相同。折处C相当于横画的下起笔，行笔至折处向上运动之后调锋顺势侧笔横出。横画的上外缘线痕迹光滑，下外缘线毛糙。折处D为方折，行笔至折处直接调整用笔锋面，之后中锋而下。

5.松、虚用笔

董其昌线条的质感松，怀素《小草千字文》松，《自叙帖》稍松，赵孟頫的线质紧。学书法之始要紧，锋要裹住，然后要学会松。同样学王羲之，沈尹默因紧而不自然，白蕉松而不"天真烂漫"。临学董帖，重要的是把松活的东西学到手。

我们在临习体会经典法帖的过程中，要感悟用笔的虚灵之质。在掌握用笔产生的各种点画形态的同时，更要注意那些生动且极富变化的线条质感。

董其昌《临海岳千文跋后》曰："不使一实笔，所谓无往不收，盖曲尽其趣。""不使一实笔"以虚和取韵，写字不避快，以劲力取势，使其作品风神超逸。

董其昌"作书之法，在能放纵，又能攒捉。每一字中，失此两窍，便如昼夜独行，全是魔道矣"。"放纵"书写必快，"攒捉"必缓。这里更多是指用笔的节奏性。书写速度的改变也直接影响着风格的变化，而董其昌古淡的书风也决定了其书写速度要缓于《自叙帖》。

下页三幅图依次为《自叙帖》《小草千字文》和《试墨帖》局部。可以直观看出《自叙帖》结体、用笔紧于《小草千字文》《试墨帖》，松和章法中的字距、行距远近没有关系，但《自叙帖》比《试墨帖》字距、行距更近，增添了其强劲的气势。从书写速度上三者相比，《小草千字文》书写速度最慢，《自叙帖》书写速度较快，而《试墨帖》介于其间，快于《小草千字文》而慢于《自叙帖》。

《自叙帖》（局部一）

《小草千字文》局部

《试墨帖》（局部二）

董其昌"虚"的思想是其书风古淡、笔意悠润的思想基础，加上其草书用笔稍缓的节奏，实现了从"虚灵"到"淡"的变化，并形成了他独特的书法风格。

6.线的变化

①提按分析：

董其昌"作书须提得笔起，不可信笔。盖信笔则其波画皆无力"。"信笔"就是写字时笔使唤人，如何使毛笔听从于人，方法就是要"提得笔起"。我们常说的"笔还没有提起来"，不是指毛笔提起距纸面的高低，而是在提按行笔中提的力度大小。行笔中的提按类似于物理学中力的作用与反作用关系。刘熙载《书概》"凡书要笔笔按，笔笔提"，辩证地阐释了提按的关系。而"信笔"是不可能做到的。

我们这里讲的是因提按的不同，而产生的线条粗细变化。

下面两个图依次为《试墨帖》《自叙帖》局部。左图中线条均较细，提按变化

 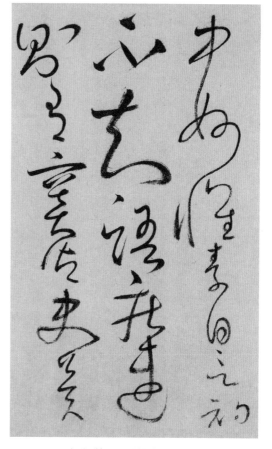

《试墨帖》（局部三）　　　　　　《自叙帖》（局部二）

不明显，这个是《试墨帖》的提按主调，也极似《自叙帖》线条。这也正是董其昌取法于怀素的地方之一。

"房"字线条粗细没有明显变化。"同过访"三字，"同"字自身线条粗细变化不大，和"过访"两字相比，有了明显的粗细变化。"山"字线条在引带和横画的前后部分，提按变化较明显。

房（二）　　　　　　　　同过访　　　　　　　　山

整体上看，《试墨帖》线条粗细一致性很高，变化不太大，极似于《自叙帖》。

②线性分析：

"生""并""范"三字，线条硬朗，但又不似《自叙帖》线条的刚劲，构成了《试墨帖》的主题风格。

"赵""试"两字箭头所指处的线条和前面"生""并""范"的线性明显不一样，这是用笔由聚锋转为铺毫所致。

"知名""战"分别是怀素《自叙帖》、米芾《吴江舟中诗卷》里的选字。从中可以看出董其昌这种线条的师承关系。

生　　　　　　并　　　　　　范

赵　　　　　　　　试（三）

《自叙帖》中"知名"　　　《吴江舟中诗卷》中"战"字

"之""次"两字中，"之"字最后出锋处，用笔稍侧锋绞转而出；"次"字箭头所标线段用笔绞锋，这种线质非常苍劲有力。

之　　　　　　　　　次

③线条节点分析：

"过""高"两字，"过"字在一笔所书所形成的不同圈里，较明显的就有五处节点。"高"字的节点表现在下部的"圈"上，局部放大图内箭头所指为四处节点。

过　　　　　　　高　　　　　"高"字局部放大

7.董其昌和怀素综合对比分析

两个"都"字分别为《试墨帖》和怀素《小草千字文》选字，两个例字均把左右结构的"都"字处理为上下结构。

左图的"都"字A处横起笔露锋重按后边提边行笔。B处用切笔。C转折处绞转至上部提笔调换锋面，行笔至D处高提笔，换用笔尖行笔。E处直接调换锋面折出方折，和F处的圆折形成方圆对比。G折处行笔下行方折出。C、E、F、G四个折，两方两圆，折法又各不相同。从上下两部分的线条粗细看出，整个字有不小的提按变化。从结体分析，上部竖与两横的交点位置一右一左，E、F之间的距离又远于F至卜部横画的距离。整体看上部较正，下部构件向左倾斜和上部形成正敧对比。线性上C处折出至D的撇，明显异于其他线条，书写节奏上也有明显的快慢变化。右部怀素"都"字较正，用笔、结体和书写节奏变化远没有董其昌丰富，这与他们两人不同的审美趣尚和风格追求有直接的关系。

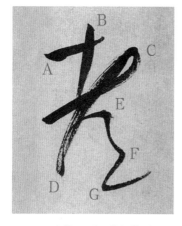
《试墨帖》中"都"字

《小草千字文》中"都"字

五、用墨秀润，潇洒流畅

董其昌是一位书画大家，其作品突出的特色就是精于用墨，他将中国画墨分为五彩用于书法艺术创作之中，这与他的用墨理念和主张是分不开的。他在《跋赤壁赋后》中说："每波画尽处，隐隐有聚墨痕，如黍米珠，恨非石刻所能传耳。嗟

呼，世人且不知有笔法，况墨法乎？"《论用笔》又云："字之巧处在用笔，尤在用墨。然非多见古人真迹，不足与语此窍也。"他认为"用墨须使有润，不可使其枯燥，尤忌秾肥，肥则大恶道矣"。

《试墨帖》枯湿浓淡，尽得其妙；用笔苍润兼施，通篇在墨色浓淡枯润的变化中呈现出音乐般的节奏和旋律。墨色丰富，淡而不薄、枯而不浮，浓、淡、枯、湿相间自然。前面第一段含墨相对饱满湿润些，书写至第二段"虎丘茶"起，墨色开始变化。由于丰富的用墨技巧，加强了章法的虚实、聚散与动静、疾缓等变化，精彩地表现出其书法行云流水、无拘无滞的潇洒风神。

董其昌"非多见古人真迹，不足与语此窍"句，给我们学习书法指明了用墨的路子，就是要尽可能地多看真迹，真迹的用墨和透露出来的气息，印刷品是很难表现出来的。

六、董其昌给我们的启示

董其昌认为"学书不从临古入，必堕恶道"。在临帖上又舍得下大功夫，其谓"临颜太师《明远帖》五百本后，方有少分相应，米元章、赵子昂止撮其胜会，遂在门外"。他"晋唐人结字须一一录出，时常参取，此最关要"，从而使他的结字，达到了明代他人难以企及的境地。

随着阅历的增加和书法水平的提高，他由原来临帖"纯如师法"，逐渐向自我追求方面发展。在强调以古人为师的同时，反对循规蹈矩，反对刻意模仿。尝云："余每临怀素《自叙帖》，皆以大令笔意求之。"主张"妙在能合，神在能离"，"书家未有学古而不变者也"。要"临帖如骤遇异人，不必相其耳目手足头面，当观其举止笑语精神流露处，庄子所谓'目击而道存'者也"。这些临帖方法和舍弃细节重视精神的主张，对我们学习书法有很大的启发。同时，也说到书家要打开胸襟，放下一切，"多少伶俐汉，只被那卑琐局曲情态耽搁一生。若要做个出头人，直须放开此心，令之至虚，若天空，若海阔。又令之极乐，若曾点游春，若茂叔观莲。洒洒落落，一切过去相，现在相，未来相，绝不挂念。到大有入处，便是担当宇宙的人，何论雕虫末技！"

董其昌在《画旨》中说："诗文书画，少而工，老而淡，淡胜工，不工亦何能

淡。"讲明了没有工致之美的过程就难以达到高古疏淡的艺术之美。这是书家由艺入道的过程，也是一个书家成功的必由之路。

董其昌和黄庭坚都学怀素，都修禅，三者草书书风为何有如此差异？其主要的原因：黄山谷挫折的仕途，一生没有摆脱经济上的拮据，情感自是没有胆量放开，致使其书法线条一波三折；董其昌官居礼部尚书，三次主动避祸的明哲保身与生活的适意，线条自然圆润；怀素作为僧人，远官场居俗世，以狂进入非理性忘我肆意状态，其"忽然绝叫三五声，满壁纵横千万字"的狂者之风，黄、董莫及。刘熙载在《艺概》中说："书，如也。如其学，如其才，如其志，总之曰如其人而已。"信矣。

字林侠客

——徐渭《白燕诗卷》

历代文人和书画家中，徐渭是一个特殊的存在，他的生活境遇和性格中某些极致的性情似乎有点象凡·高。他们近似疯狂、奇崛的性格，成就了他们独一无二的艺术。在中国书法史上，没有哪一个书法家比徐渭的生存境遇更困顿、更坎坷、更让人怜惜。难怪袁宏道在《徐文长传》说"古今文人牢骚困苦，未有若先生者也"。但是，也没有哪一个书法家像他这样如此全才，诗、书、画、戏剧，都以耀眼的光芒照耀着中国文化史。

徐渭（1521—1593），初字文清，改字文长，号天池山人、青藤道士等。山阴（今浙江绍兴）人，又号山阴布衣，斋名一枝堂、青藤书屋。徐渭自幼聪颖过人，天才超逸。"渭少嗜读书，志颇闳博，六岁受《大学》，日诵千余言，九岁成文章，便能发衍章句。"（《上提学副使张公书》）徐渭少年即多灾多难，出生3个月丧父，母改嫁，与母相依为命。19岁妻病故。徐渭从20岁到41岁之间，8次应举都未中。21岁时他师从王阳明的弟子季本先生，因此，徐渭的艺术观和人生观里有很多王阳明心学的影子。38岁时，徐渭成为胡宗宪的幕僚。后胡宗宪以严嵩同党罪名下狱，徐渭怕受株连，内心矛盾痛苦，最终导致精神分裂。他思索再三决定一死了之，备好棺木，写好墓志铭，以三寸铁钉刺入耳中，持斧头击破头颅，然天不绝人，多次自杀而不死。后又怀疑妻子不贞，将其杀死，并因此身陷囹圄6年，后被同

乡好友救出狱。此后精神病和其他疾病折磨了他20多年。徐渭自53岁起四处游历，著书立说，写诗作画，以卖书画度日。72岁时，这位特立独行的旷世奇才离开人间，结束了充满磨难的一生。

悲剧的一生造就了艺术的奇才。徐渭尤以书法自重，自称"吾书第一、诗二、文三、画四"。他的书法尤其是行草书更是"绝去依傍"，面孔奇异，激情四射，笔意奔放。他的诗被袁宏道称为"有明一人""一扫近代芜秽之习"。他的大写意花卉开启中国画先河，与陈淳有"青藤白阳"之称。郑板桥曾刻印"青藤门下走狗"。齐白石画题款："青藤、雪个、大涤子之画，能横涂纵抹，余心极服之。恨不生前三百年，或为诸君磨墨理纸，诸君不纳，余于门之外饿而不去，亦快事也。"他的杂剧《四声猿》被汤显祖评为"词坛飞将"，撰写的《南词叙录》是宋、元、明、清四代专论南戏的唯一著作。

袁宏道在《徐文长传》中云："文长喜作书，笔意奔放如其诗，苍劲中姿媚跃出。"徐渭不受约束的笔墨，虽然让我们很难从中看清他的师承，但仍能看出他自小受过的规矩和法度的训练。在徐渭书法作品中，章草笔意使他的作品多了几分古拙和姿态，纵横之势让他的字里多了几分豪侠。由于徐渭受王阳明心学影响，因此，他强调天成。他认为："夫不学而天成者尚矣。其次则始于学，终于天成。天成者，非成于天也，出乎己而不由乎人也。"他对"始于学""终于天成"之间的辩证关系有自己的看法，他反对那些抛弃前贤和传统的人，这更证明了徐渭书法是在根植传统基础上"出乎己而不由乎人"的"终于天成"。明陶望龄《歇庵集》云："渭行、草精伟奇杰，其论书主于运笔，大概昉诸米氏云。"袁宏道在《徐文长传》中赞其书说"不论书法而论书神，先生者诚八法之散圣，字林之侠客"。"散圣"是说徐渭在笔底下将"八法"消散，不拘于法度而放旷不羁，自由闲散，在散中求仙，无为而为。"侠客"，所谓"侠"乃技艺高强，行侠仗义，徐渭一任侠气纵横纸上。最能代表徐渭书法成就的是他的行草立轴和手卷。而他的立轴与手卷，在大的章法形式上又有所不同。立轴在形式上字距行距密不透风，满纸如疾风暴雨，排山倒海，势不可挡；又如天女散花，落英缤纷，神采飞扬。其飞速的行笔过程，显示了他激越的创作激情和一泻千里的奔腾气势，在徐渭笔下，一切法度都是为心灵的诉说服务的，这一特点在中国书法史上罕有。

徐渭的草书作品不在乎点画法度的精雕细刻，而着意于点线极尽挥洒绽放处对

生命原动力的表现，以创作自由精神的张扬打破传统，诗文的内容只是他宣泄胸中块垒的符号。他重视自我性灵的抒发，"不论书法论书神"，重视作品的整体审美效果。字与字之间的缠绕使作品显得密集急促，点画荒率使笔画有些狼藉，让人感受到作者内心承载的矛盾、痛苦与悲怆，满纸都是他呼号的血泪控诉，让观者不得不为其失路、托足无门而心生愤慨和悲悯。

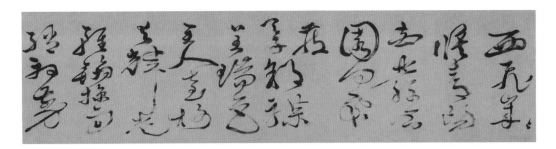

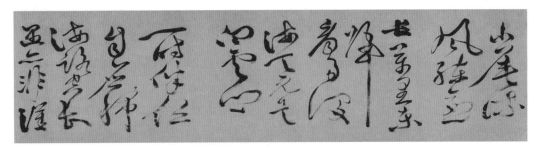

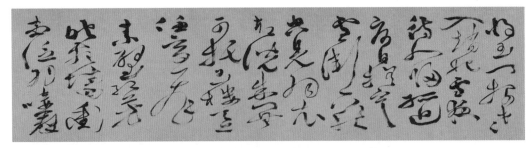

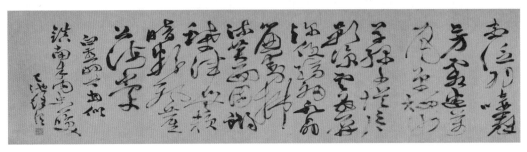

《白燕诗卷》

徐渭的立轴草书字体结构开张，变化奇崛，参差错落，让人有眼花缭乱之感，尤其是对初学者，有点不知从何下笔。宋元以后书家有用羊毫笔书写的，但相较于狼毫或兼毫，使用羊毫笔进行行书写时，在用笔起、行、转折、收、提按等方面较难于控制。因为他的行笔、结字变数太大，其对点画破坏、情感张扬而形成的画面让人难以捉摸和把握。笔墨的来龙去脉，细节的精微在快速流动的行笔过程似乎被削减，理智让位于情感，局部细节让位于整体效果。所以，它只适宜于有一定基础的书家从中感悟其整体意象和神采。因此，我们选择了相对规范、容易辨析的徐渭草书《白燕诗卷》来进行赏临。

阜书《白燕诗卷》，作品纵30cm，横420.5cm，纸本，现藏于绍兴市文物考古研究所。从笔法和结体看，该作有黄庭坚和祝允明遗风。

徐渭的作品大多激情奔放，狂野逼人，似狂风卷地，落叶纷飞，纵横交错，笔意来去不可捉摸。而《白燕诗卷》相对少了一些破笔、散锋和粗头乱服的笔法，结构也相对稳定，较之于其他作品，后学者较容易辨识。

一、章法前疏后密

整帖前疏后密，前松后紧。由此可以看出徐渭刚落笔时内心较为理性，至后来情绪越来越高涨，体势飞动，点画充满生机，前面的疏与后面的密对比鲜明，节奏强烈，最后绵密的行距排列和飞白，呈现出一种诗意浪漫气息。

二、结字宽博，用笔多外拓、绞转

由于书写速度的要求，自魏晋以后大部分草书家多用外拓绞转笔法。如王献之、张旭、怀素、黄庭坚、祝允明、徐渭、王铎、傅山等。为了性情瞬间快速的表达，行笔速度必须加快而且有节奏，外拓、绞转笔法正是适应了草书对速度的要求，挥洒自由畅达，适宜笔墨表现而产生的。徐渭率真狂野的个性，自然地付诸外拓绞转的笔法，形成了他宽博、疏朗、大气的结字，其横折处外拓绞转笔法的运用更使他的结字圆浑。

"帘动拂"三个字，不仅在右折的时候用笔绞转，左挑的竖勾也是转动手腕绞

帘动拂

云母屏

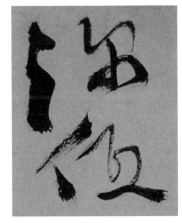

深低

转。另外，个别字捺画的收笔雁尾，流露出章草的痕迹。如"云母屏"的"屏"字和"深低"的"低"字最后一笔。

三、笔势连绵、缠绕

草书自"二王"始有引带、连绵，在王羲之《得示帖》、王献之《中秋帖》中已有引带、连绵的笔法。后在张旭、怀素、黄庭坚的法帖中字之间的引带、连绵增多。但是到了徐渭，引带、连绵甚至缠绕成了他激情宣泄、不可遏止的一种手段。激情迸发时，徐渭任笔墨流畅而不计较点画工拙。如《白燕诗卷》第七行"呈瑞色"一直到后面的内容，几乎都是字与字、点与画之间相连，字距绵密缠绕，简直让人喘不过气来。这是他个性极尽张扬所造成的笔墨酣畅淋漓的结果。这种引带和缠绕，甚至还影响了

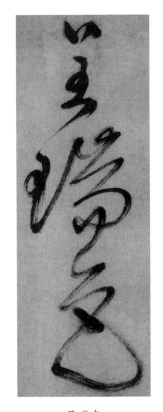

呈瑞色

后世的张瑞图、倪元璐、王铎、傅山，他们以雄强豪迈的气势，掀起了晚明清初雄强浪漫主义的大潮，形成了明清书坛蔚为壮观的新格局。

四、用墨浓且时有枯笔

徐渭多用浓墨，且用羊毫笔书写，所以渗墨、涨墨较少，一般写三四个字就有枯笔出现，与唐以前的书家相比，徐渭的干、枯、涩笔相对多些，这种笔法对于"晋尚韵""唐尚法"的艺术理念，相对来说都是一种挑战，对于墨法也是一种人胆率性的尝试。徐渭对笔法、墨法的运用开启了一代先河，之后才有了王铎涨墨和枯笔的运用。由于徐渭在结字上也受黄山谷的影响，因此，笔画点线写得比较开张疏朗，个别字也有上小下大的写法。

徐渭没有借鉴黄山谷字与字奇妙的衔接和错让，而是取横式，一任情感的驱

芳　　　　　　　　遇　　　　　　　　将

使，使笔锋在急速环转盘曲、纵横交错、跌宕起伏中，任墨色的浓、枯、涩自然交替，其风流倜傥、狂放不羁之性情自然地流露。徐渭在笔墨的自由挥洒处无不透露着其绘画的写意精神，诗书画意浑然一体。

五、注意收笔

要注意的是收笔处的引带和连绵。有的地方是折笔，有的地方是圆转，要用心辨别，要让气息饱满地贯注于笔锋，不能有丝毫的犹豫和懈怠，否则就会显得软弱

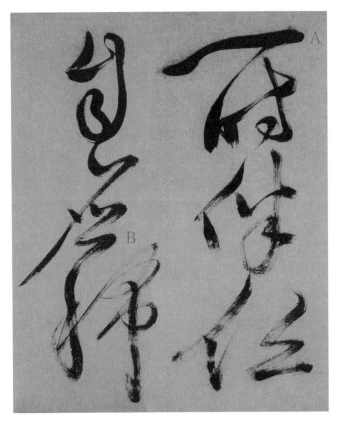

《白燕诗卷》（局部一）　　　　　　　　　《白燕诗卷》（局部二）

无力。

　　上左图中，A处是"一"字的逆笔出锋与"时"字连接。B处是"应"字末横圆转出锋与"稀"字连接。同样是横画的收笔处和下字的连绵，A处用折笔，B处用圆转。上右图中，"有辉光"三个字的连绵，"辉"字最后一笔写下去再挑了上来。

　　徐渭是一个具有特殊经历和天赋的书家，他的书法不是每一个人都适合学习的。假如你自视不是一个极富才情的书家，还是不要把他作为你的专攻对象，以免徒费日月。

一意横撑　独标气骨

——张瑞图《后赤壁赋》

晚明是中国书法发展史上的一个重要历史时期，思想领域的个性解放，出现了如徐渭、张瑞图、倪元璐、王铎等一批重独创、重主体情感抒发的书法家，他们成了这一时期书坛变革中的代表。他们的书法艺术成就大都体现在行草书上，从墨法、笔法、结体、章法等不同角度对魏晋帖学的行草书有一定的变革和突破，从而形成了他们各自独特的书法面貌。张瑞图就是其中一个绝去依傍具有浪漫主义色彩的代表人物。

张瑞图，字长公，号二水，别号果亭山人、芥子居士、白毫庵主、白毫庵道者，生于明隆庆四年（1570），卒于崇祯十四年（1641），泉州晋江（今福建泉州）人。神宗万历三十五年（1607）殿试一甲第三名及第，历任翰林院编修、武英殿大学士、礼部侍郎、吏部尚书等职。当时正值魏忠贤宦官擅权，张瑞图因畏于权势投靠魏氏，给魏忠贤写了很多生祠碑文。后阉党失败，因为同党而入狱，后赎为庶民。从此，张瑞图对世事心灰意冷，一心向禅，寄情诗文书画。张瑞图虽然政治失败，但在书画艺术上却得到了后人公允的评价。清吴德旋曰："张果亭、王觉斯人品颓丧，而作字居然有北宋大家之风，岂以其人而废之。"清代秦祖永在《桐阴论画》中说："瑞图书法奇逸，钟、王之外，另辟蹊径。"张瑞图奇崛、一意横撑、独标气骨的风格正来自其笔法和结体的独特创造，书名与邢侗、米万钟、董其

昌齐名，有"邢、张、米、董"和"南张北董"之称。

张瑞图草书《后赤壁赋》版本较多，我们以上海书画出版社《书法自学丛帖——行草》（下册）中的版本为例进行赏临。

一、艺术风格和审美价值

明末书坛的张瑞图是一个典型的反叛性书家，他的草书与"二王"中锋外拓、圆转用笔和典雅、清朗俊逸的书风相悖，笔法的最大特色是用笔多露锋，空中取势，顺势落笔，转换笔锋处多用侧锋翻转，少用圆转笔法。起笔方利，转折峻峭、线条瘦硬、骨力洞达，结体字心紧密、纵横交错、锐角高昂，展示了一种雄奇傲然的生命意识和孤绝的气象。这种气象或许缘于他静修禅宗、得益无法之法的理念，其使转中的一意横撑透出的孤傲倔强的性格，更是他政治失意后的精神对抗和反叛意识的流露。这种写法拓宽了行草书结体和笔法的艺术审美形式，是对王羲之内撅笔法的开掘和发展，是比内撅笔法更加直接简单、任情恣性、斩截爽利的一意横折笔、翻笔，转折处多有圭角暴露，锋芒毕露独标气骨，打破了外拓圆转笔法飞流直下的势态，形成了他排奡跌宕、潜气内转、瘦硬挺拔的书法艺术风格。他的手卷《后赤壁赋》就是其中的代表。

张瑞图对"二王"书风的反叛源于他对"二王"内撅笔法的最大化运用，这和颜真卿最大化地运用"二王"外拓笔法一样。这不仅是单一的技巧变革，更是开辟了独特的审美价值，因此张瑞图在书法史上的价值是不可取代的。

二、用笔多露锋多折笔

张瑞图在用笔上与"二王"秀润典雅不同，其用笔的起、止、行、使转多尖笔露锋，使转处和左提右钩多用折笔、翻笔，使转处呈方折形式，使字体透出一股棱角分明的生命意识。这种使转法让后世评论者几乎找不出其渊源。在书法史上，用笔有内撅和外拓，即便是王羲之的内撅法在使转中也都有提按动作的交代，笔意温润含蓄。而张瑞图则相反，他的折笔多从横画中间将笔锋直接折过来，笔锋不作任何回环的调整，动作简单直接，转折处露锋芒呈现圭角。

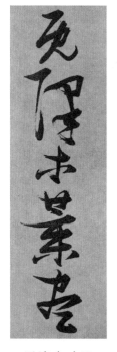

既降木叶尽

　　"既降木叶尽"几个字的转折处尽是圭角、方折、露锋，表现出作者内心的桀骜不驯。"叶"字中间三横的连接都是简单地把笔锋直接折过来，笔锋不作回环调整。

　　从"归""霜""肃"三字可明显看出，张瑞图结字的最大特点表现在草书书写时的化转为折，这样的结字进一步强化了他的独特书风。

归

霜

肃

　　张瑞图《后赤壁赋》笔势矫健跌宕，锋芒凌厉，用力劲健。横画露锋入笔后，往往拖有一长尖。如下面"来""尽"两字的首笔横画和"叶"字的中间一长横的入笔处。

　　此帖用笔露锋为主，偶以藏锋相辅，来避免锋芒太露，也具有了一定的多样性。

　　"似""凛"二字首笔的入笔均为藏锋。

来

尽

叶

似

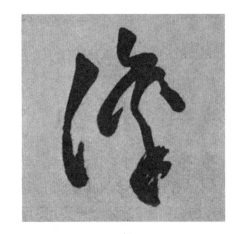

凛

同时，此帖用笔也注意用圆折风格来加以调整。

"酒""临""悲"三字，用笔法度严谨，转折处均为圆转。这种调和，避免了一味奇崛而失之于俗怪。

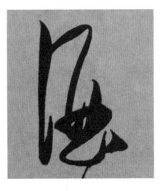

酒

临

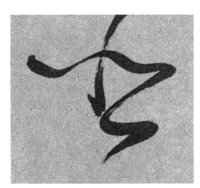

悲

三、结体峻峭，中心密集

由于张瑞图用笔尖刻露锋的特点，使他的字形结构峻峭、瘦硬。

"月白风清"四个字与王铎、徐渭、黄庭坚、怀素、张旭、"二王"一脉帖学笔法相反，他的字不追求大开大合，而是一味中宫内收，字心密集。形成这种用笔和结构的深层原因可能是政治失意导致他对现实的失望，他更愿意把自我裹紧，避

免再受伤害，也许是他内敛性格的笔墨折射。在《后赤壁赋》中，几乎所有使转处留下来的都是方折内敛的笔意，这种方折成了张瑞图笔法的定式，也铸就了他奇崛峻峭的书法风格。张瑞图结字以横取势，线形横折扭错排列叠加，形成自身折带摇荡不断回环的节奏韵律，打破了以往帖学弧线外拓、圆转顺势滚动直下的常规模式。

张瑞图结体的横式走向、中心密集、峻峭风格从某种意义上拓宽了草书的结字形态，丰富了书法的艺术审美形式。张瑞图在使转处方折内敛时，折处内白呈"造方"形态。

"问""如""何"三字是折处内白"造方"的典型。这个特征更多存在于横折笔画或类似横折的笔画中。

在临帖时，注意帖中个别字的独特草法，如"惊""开""落"字的草法。

月白风清

问

如

何

惊

开

落

四、用墨均匀、蕴藉

张瑞图的书法作品中很少有墨色的夸张，《后赤壁赋》也是如此。一般来讲，书法的节奏感一是靠用墨的浓淡干湿对比来表现。当然用墨跟用笔是不能截然分开的，要在熟练控制用笔提按顿挫的基础上才能将墨的轻重、浓淡、干湿表现到位，尤其是草书的书写，其用笔和用墨都很重要。用笔是基础，用墨是体现书法艺术效果的关键。用墨得当才能更好地保证用笔动作的准确表现。二是以结构变化来体现作品的节奏感。在书法诸体当中，草书结构形态的书写是因势成形，是最无法固定的。固定的是字符，不固定的是字的形态。在不同的位置需要不同的形态。笔法是历史的传承延续，汉字结构的书写符号是统一的，而汉字结构形态的变化是需要随时随地根据前后左右的布局来及时调整的。同样一个字在不同位置就需要有不同的字体变化及写法，每一个字的书写形态要看前后左右的既有条件、空间分割、轻重对比、黑白关系来调整这个字书写的大小、肥瘦、粗细、轻重、浓淡等对立统一的关系。

《后赤壁赋》的用墨比较均匀、平缓、蕴藉，没有强烈的对比。它的个性风格靠的是用笔方折和结构的中宫紧密等特点来表现的。只是个别字和个别字组的用笔提按轻重不同，线条的粗细、墨色的分量也不同。临写张瑞图的《后赤壁赋》不需要墨色上的过分强调，只需要用笔提按的轻重变化和书写速度快慢变化的调整。

五、章法行距疏朗、字距紧密

《后赤壁赋》在章法上的特点很明显，行距疏朗，字距紧密。行轴线左右摆动幅度不大，行距远近疏密有小的调整。

通常古帖的行距是其作品字体的半个字，而《后赤壁赋》的行距则在一个字以上，这是张瑞图书作章法的特点，他的其他书作的章法很多都是如此。如行书《论书卷》和行草书《杜甫诗册》。

张瑞图为什么要这样安排章法呢？试想如此绵密紧缩的字体，行距若再排列很紧密，势必会在视觉上感觉压抑。其疏朗的行距反倒是腾出了足够的空间来展示他精彩的结构和笔法，同时，也会让欣赏者把目光集中在他字体和书写用笔上。一般

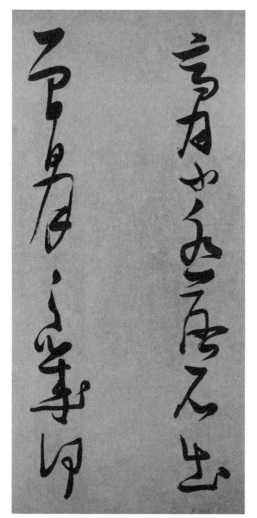

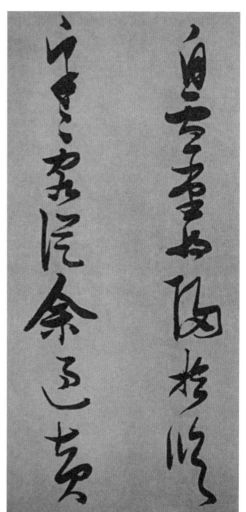

《后赤壁赋》（局部）

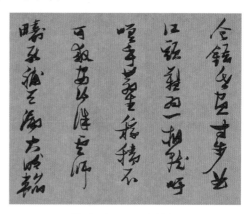

《论书卷》（局部）　　　　　　《杜甫诗册》（局部）

书写字心紧密、中宫收紧的书家，行距安排都较大。如黄道周的书法，也是结字中宫紧收，行距疏朗。与之相反，傅山的字体开张宽博，线条浑厚遒劲，行距逼仄，满纸云烟，有一种摄人魂魄的风云气。所以说，不同的字体运用不同的章法，表现不同的艺术审美形式效果。

那么，是否选择张瑞图的字帖来学习，这要根据自己的性情和审美取向来考量，千万不要人云亦云或趋之若鹜。张瑞图的草书因用笔和结体奇崛，内涵略少蕴藉，所以，后学者不是很多。但他在用笔和结体上的独特性，我们不妨临摹尝试一下，以期丰富自己的笔法和创作。艺术最重要的是在共性的法则中创造出充满个性的风格。但愿我们能通过广泛深入的学习，创作出独具个性的书法作品。

书不惊人死不休

——王铎《游房山山寺诗轴》

在中国书法史上，王铎是个绕不开的人物，尤其是他那些入古而又能出新的行草书帖，其凝重沉郁、酣畅淋漓、纵横豪迈的气势所形成的书法风格，一扫赵孟頫、董其昌清秀典雅的甜美书风，在徐渭独抒性灵、萧散脱俗的行草书基础上，以恢宏雄强、掷腾跳跃、跌宕起伏的草书将晚明书法推向了历史的新高潮。之所以有"后王不让前王"的评说，是因为王铎对帖学创造性的发展。他一生临摹很多古人字帖，并当作他再创造的元素，以"不规规模拟"为学书理念，把对张芝、索靖、"二王"、张旭、怀素、褚遂良的临摹进行深化和再创造，形成了一种前所未有的临摹式的再创作，这是值得我们学习借鉴的。我们学习前人碑帖重在考察他们学书的轨迹和创作方法，并从中得到启迪和感悟。

王铎（1592—1652），字觉斯，号嵩樵，别署松樵、石樵、痴庵、痴仙道人、烟潭渔叟、云岩漫士、老颠等。河南孟津人，世称王孟津。王铎幼承家训，13岁读私塾，书学王羲之，18岁开始学绘画。明天启元年（1621）中乡举，次年中进士。天启四年，王铎与黄道周、倪元璐等同授翰林院庶吉士。崇祯十一年（1638）晋升为詹事，任礼部右侍郎。崇祯十二年（1639），任翰林院侍读学士，达到了崇祯时代政治生涯的最高峰。但他终因耿直善良的天性，屡次触怒皇上，后乞归故里。崇祯十三年（1640），王铎被派往南京，任礼部尚书，崇祯十七年（1644）任东阁大

学士。清兵威逼南京，福王逃命，王铎与礼部尚书钱谦益，率文武大臣数百人，冒雨跪迎降清军。从此，背上了"贰臣"的耻辱罪名，并在耻辱、空虚、悲哀、颓丧心灵的折磨中苟活，直至病逝。

作为政治家，王铎在政治上是失败的，然而，政治的失意恰恰成就了他诗书画艺术的成功。正如他自己早已预料的"我无他望，所期后日史上，好书数行也"。虽然，王铎被列为"贰臣"，但书法史却公允地肯定了他的书法成就，尤其是对他在帖学发展方面的贡献，以及在晚明那个动荡的时代，他以鲜明的书法风格和艺术个性开辟的借古开今的书法新天地给予了高度的评价。在二十世纪八十年代，中国书坛掀起了王铎书风的新浪潮。

王铎在书法上"独宗羲献"。他认为"唐、宋诸家皆发源羲献，人自不察耳"。这说明他遍临古帖，抓住了帖学的源头。他还说"书不师古，便落野俗一路"（王铎《琅华馆帖册跋尾》）。"书法贵得古人结构，近观学书者，动效时流。古难今易，古深奥奇变，今嫩弱俗雅，易学故也。"（王铎书《琼蕊庐帖·临古法帖》后跋）一句"古难今易"，道破了学书真谛，不仅对当时，也为后世学书者拨开迷雾找到了真经。为什么"古难"呢？凡古代经典都经过了历史的不断筛选，留下来的经典作品，无论是其笔法、结体，还是其意韵气象都是精深完美的，其远古的文化意韵也是难以企及的。越是高、难的东西，文化和技术含量越高，所以学书要尽可能地取法乎上，选择那些眼光能够识别而又合乎自己性情的古代碑帖来学习。

王铎真、行、隶、草皆能，成就最大的是行草。王铎书风以"二王"笔法为主，"参用颜真卿、米芾、李邕诸家法，不止入山阴之室也"。由此可见，王铎的行草既有"二王"的晋韵，索靖的高古，米芾的险绝痛快，又有唐人的开阔宽博。他的长条巨幅以饱蘸的墨汁，富于节奏韵律的行笔，形成涨墨、浓墨、飞白、干笔、润笔的强烈对比，创造出一种奇崛雄肆和黑白对比强烈的视觉冲击力。在字法的开张雄肆，以及墨色对比强烈的视觉效果上，他对明中期以董其昌为代表的秀雅、清俊、复古的文人书风有了较大的突破和颠覆，给人一种写意书法的艺术审美。黄道周评其书曰："行草近推王觉斯，觉斯方盛年，看其五十自化，如欲骨力嶙峋，筋肉辅茂，俯仰操纵，俱不由人。"50岁正是一个书家在传统文化修养和笔墨功力的积累上都达到鼎盛的时期，若天赋才情高又能自化，那必定是俯仰操纵、

俱不由人的境界，可见黄道周对王铎书法的评价甚高。王铎终生倾力于书法"无他望，所期后日史上，好书数行也"，可见其"沉心驱智，割情断欲"的坚守和执着，具有这样心性和毅力的人最终能不自化吗？苍天有眼，不会辜负那些真正舍身取书的人。王铎50岁以后的行草笔力惊绝，浑厚奇肆，跌宕起伏，酣畅淋漓。他一生留下来的书法作品很多，其中以临作为最，这足以印证他"一日临帖，一日应请索"的书法生命状态。王铎对古帖的临摹方式可谓空前绝后。一种是如王铎临《圣教序》，对其笔意、结构的具象模拟；另一种是糅以自己对古法帖理解的创造性模拟。他临张芝、王羲之、王献之、褚遂良、柳公权和《淳化阁帖》等法帖，有时一个帖会临许多遍，当然不同时期有不同时期的理解和临摹特点。他把古帖当作书写内容，力求古人的用笔，而在结构、章法、气韵方面，完全是一种创造性的书写。这些临作中，仿佛看不到王羲之的魏晋书风，取而代之的是具有强烈视觉冲击力、雄浑开张的书风。

以独有的书法艺术审美开一代书风，这是书法大师应有的、也是必须具备的艺术素质。王铎在书法史上的重要性，主要是他将秀韵、清俊把玩式的帖学，演绎成长篇巨制。《游房山山寺诗轴》是他的草书立轴书作，恢宏博大而又不失帖学的意韵，现藏于山西博物院，绫本，纵236.5cm，横53cm。落款署辛巳，为崇祯十四年（1641）所书，时年四十九岁。

此帖以强烈的视觉冲击力吸引着欣赏者的眼睛，结构特别疏朗、空灵、大气，宽博的结构配上中锋圆润的线条和墨色的变化，更加强了作品的视觉效果。这种中锋圆润劲健的线条引带、缠绕的夸张是对传统的超越。对传统的吸收是学习书法者的基本功，而对传统的发展和超越才是一个真正书法家艺术大家的才能和创造力。王铎不愧为一代大师，他一生临摹了那么多人的作品，却"不规规模拟"，写出了自己独特的书法艺术风格。这正是后辈学书者不能忽视的艺术创造力和创作方法。

作品幅式的多样化发展，使书法的视觉审美发生了新的变化。随着尺幅的变大，作品讲究的首先是整体气势，而王铎在这个气势上呈现给我们的是强烈的动势。我们以此帖来分析他在长轴动势上采取的手法。

1.行轴线的摆动处理

此帖是较具王铎书法特色的长轴三行草书。整体上看，每行的行轴线有不小的

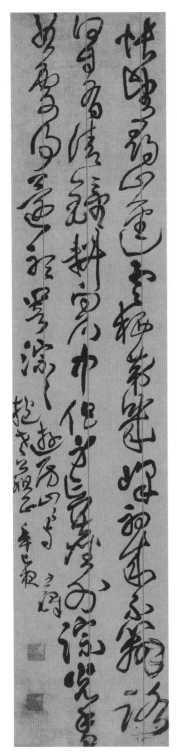

《游房山山寺诗轴》

238

摆动。

首行"栖""初""来""不"左移；第二行"中"字以下九字全部左移，"忘"字整体偏离中心线；第三行"还""听""向""淙"四字左移。这些字的移动自然引起行轴线的摆动。三行间距中第二行与首行的间距大于第三行与第二行的间距。

2. 连断的关系处理

忘尘

全帖40字，共有10个连接处。首行开始就是"怅然寻山径"五字相连，这在其他帖中是极为少见的。

"忘尘"二字，上下两字的笔画直接粘接在一起，比黄庭坚的嵌入式连接更加紧实，草法不熟者是很难辨识其行笔轨线的。

3. 字势的敧侧处理

字势的敧侧变化，在没有位移的情况下，不导致行轴线大的摆动，"处得"即是。在字势的敧侧处理上，上字字势敧侧有变化了，下面一定有反方向字势的敧侧变化，这样保证了整体视觉上的相对稳定性，如"望寻山径""忘尘外"。

4. 字的大小处理。

此帖在字形大小变化处理上，手法十分丰富。

"自有清钟料向"是字由小逐渐到大再逐渐到小。"踪光香"是由大逐渐到小。这两种情况都是字大小的渐变。"不辨"两个字一小一大，对比突出。

5. 转折的方圆处理

处得

望寻山径

忘尘外

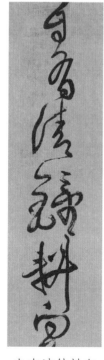

自有清钟料向

踪光香

不辨

王铎用笔多用中锋兼外拓绞转，一定量方折和逆折的加入，使作品气势更加浩大。

"曲处得"左边箭头所指的折均从线条的下部折出，取自篆籀笔法。折后的横画如果单从起笔处看，完全就是篆隶横画的起始用笔方法。临写时注意A、B、C三处的用笔。A处提笔调锋，B处完全从上笔画逆回，C直接调锋折出。右边的折均为圆折，为外拓绞转用笔。"望寻山"箭头所指的折，均为具有方意的折，具体是顺折还是逆折，临写时要用心揣摩分析。

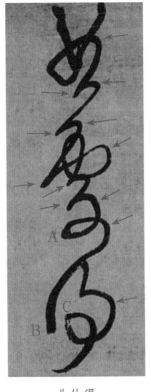

曲处得 望寻山

此帖引带连绵，点画用笔的起、止、行、使转干净到位。我们在临摹时要注意，既要把握大的视觉效果，又要注意用笔动作细节的到位。

6.线条粗细变化处理

该帖笔画厚重、圆浑、古朴，粗细变化不大，显得格局气象大，感觉舒朗、宽博、空灵。

王铎行草书《高适七绝万骑争歌杨柳春诗立轴》，线条粗细变化较大。同样是

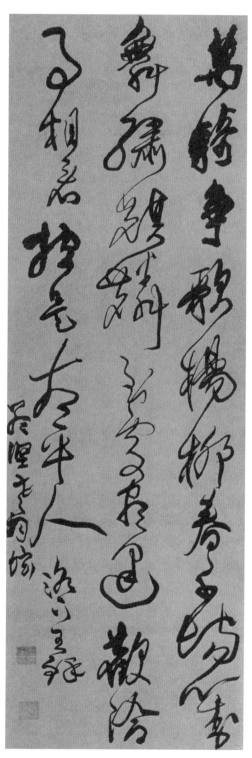

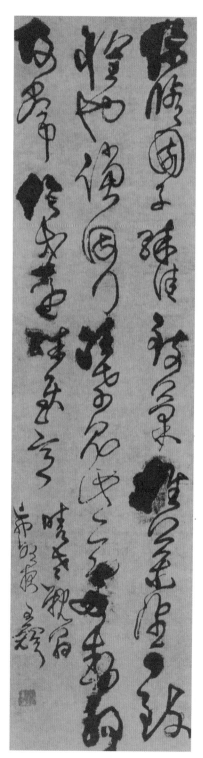

《高适七绝万骑争歌杨柳春诗立轴》　　　　《临王羲之〈小园子〉帖》

长轴幅式，和《游房山山寺诗轴》相比，气势就减弱很多。

7.墨色运用处理

王铎书法在笔法上宗法传统，但在墨法上他的胆识让后学者惊叹。大胆用涨墨使墨色产生对比来增强视觉效果是王铎对书法的一大贡献。涨墨能表现力度和分量，飞白会显得轻盈空灵。用涨墨与飞白使作品呈现出视觉上的强烈对比，增强了王铎书法艺术的震撼力，也使作品产生了一种音乐般的节奏感，如交响乐有重低音，也有轻盈、空灵的音符，让人产生浪漫的联想。

王铎涨墨的运用多体现在其行书作品或草书临作长轴上。

王铎临王羲之《小园子》帖约有8处涨墨，几乎分不清笔画，然而正是这几处让人难以辨析和接受的涨墨，起到了欣赏的兴奋剂作用，能够感受到作者书写时内心澎湃的波涛，具有强烈的视觉冲击力和震撼力，使温文尔雅的魏晋帖学在审美上彻底被颠覆。

涨墨能减少作品的流畅度。如果要增强作品的动势，基本不用涨墨。《游房山山寺诗轴》全帖"云""中""身""光"四字个别点画有少量渗化，涨墨效果不太明显。

一般来说，如果要增强作品的视觉冲击力，可以用涨墨，但不能多，一般一幅作品3～5处即可。

8.精心的落款处理

作品的落款也是作品极其重要的一部分。王铎书作落款不落俗窠，本帖的落款为两行15个小

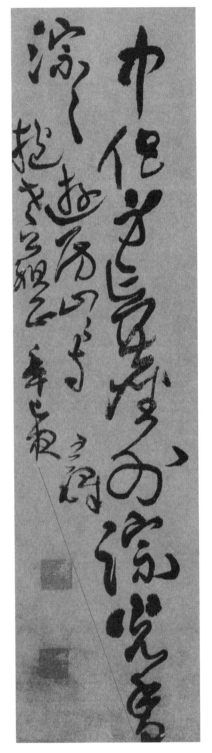

《游房山山寺诗轴》局部

字，位置居第3行正文结束下方，这种落款位置常见乃精心而为。

从落款可以看出：一是落款两行小字的大小、字距和字的敧侧都有很大变化，疏密明显。二是两行小字的上下均不齐。这两点也是增强书作动感与气势的一个技法上的处理。三是两行小字下端和第2行正文近乎处于一条直线，这条直线与作品的左边缘线和下边缘线构成了三角形。由于三角形的稳定性，直接影响了末行行气的延伸。所以书者一般视这种落款为大忌。王铎在落款两行小字下方第3行行轴线上押了两方印章，死局一下就成了妙局。

临此帖要在学其技法的基础上，用心体悟其创作理念。前人留下来的文化遗产对于书法的贡献已将书法艺术臻于完美，但是，作为一代书家对书法艺术若不能有新的发展和创造，将会愧对这个伟大的时代。我们相信，智慧的学书者总能从中找到自己的艺术角度，有所发现，有所创造。

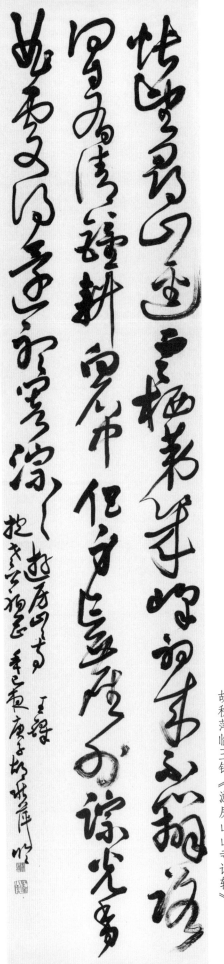

胡秋萍临王铎《游房山山寺诗轴》

244

五十自化任纵横

——王铎《赠张抱一草书诗卷》

王铎因书法"沉心驱智，割情断欲"，这种决绝和坚定常常让我们自惭形秽。这种近似宗教式的虔诚和执着精神，使他的作品具有了更深的精神力量。王铎的行草书中最有代表性的是长条巨幅和长卷。手卷《赠张抱一草书诗卷》，绫本，纵469cm，横26cm，自署书于崇祯十五年（1642），内容为自作七律5首，凡75行，现藏于日本东京国立博物馆，是王铎草书长卷中迄今所见较早的一件。

此长卷笔力惊绝、方圆兼用，字体严谨、开合有序、连绵飞动、字态欹侧，章法纵横有致、疏密错落、气势奔放，是王铎书法的代表作之一。

一、纵横有致、气势奔放

王铎书法的结体吸收了米芾欹侧相生、跌宕起伏的字态，加之他自身书法用笔的中侧、字的大小、线条的曲直等变化，用对比来表现汉字中的矛盾对立与统一，形成了王铎书法气势连绵、雄强奔放、元气淋漓的艺术特色。

1.行轴线的摆动

图一中，从右至左第6、第10和第11行三行行轴线较直，其他8行均有不同的倾斜和摆动。

图一

2.字势的欹侧变化

图二中16个字，字字倾斜，在字势摇摆中表现造型结构的动态美，在矛盾对立统一中表现作品的气韵美。《赠张抱一草书诗卷》里的字势以欹侧为主调，所以整体看起来活泼，动感充沛。在王铎之前的"二王"书系的书家中，大多作品字势以正为主调，以字势摆动求变化，整体给人的感觉是平和。

图二

3.字的大小变化

图三、图四中红圈内的字较大，黄圈内的字较小。"苇"字由于末竖的拉长，整个字的长度比左边"岳老"两个字还要长。"烟"字大得更加霸道，首点距离左边"谁"字更近，似成了"谁"字的点画。"宋""艮""老""丘""者""任""晋"等字和大字相比，最大字是最小字的4倍多。字体的大小变化，也是书法开合、收放对立中很重要的一点。

图三

4.线条的直曲变化

草书为了追求感情的抒发与宣泄，书写速度明显快于其他书体。草书书写速度的提高，也要求线条少方折，少圭角。但是一味地圈圈，无疑会走上俗的道路。"直"作为"曲"的对立面，综合运用能避免书作风格的圆滑。

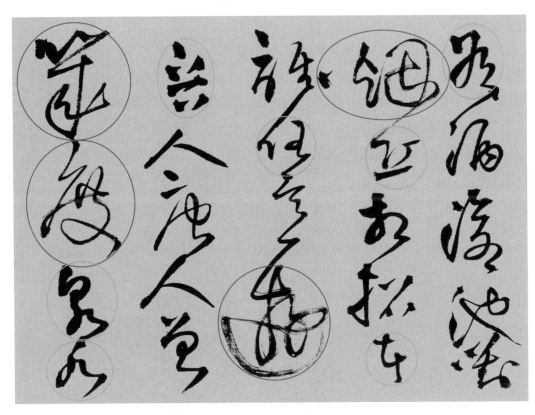

图四

　　"台"字，两个红色箭头所指的线条有一定的曲度，其他黄色箭头指示的线条均相对较直。"还"字箭头所指的线段是直线条，和其他曲线构成对比。"声"字白色箭头所指示的线段取直意，和最后的长曲线构成直曲对比。临习时注意A、B、

图五　台

图六　还

图七　声

C、D四处的折。方折不容易临准，要多悟多练，戒"肉、圆、滑、滞"等毛病，确保临到位。很多人学王铎书法，出现一味的圆，就是把方折练没有了，或者方折写得不到位。

"花"字，箭头所指的是线条的节点，这两个节点都是方折。"楼"字，箭头所指的也是线条的节点，是圆折。通过增加方折或圆折的办法，实现线条的曲直变化；注意"楼"字红点标注的线条由于势的改变，线条前后由圆转变为方折，这样就和最后一笔比较大的圆转构成对比。"看山"两字是直线与节点的综合运用，红色箭头所指线条取直意，有11个折处，C、D、E、F、G、H、I、J都可以视为线条的节点来对待分析，临写时可以处理为转作对比训练。

| 图八　花 | 图九　楼 | 图十　看山 |

王铎书法之所以有如此强烈的视觉冲击力，也许是由于他在政治上的受挫导致内心压抑。王铎不仅以酒色来宣泄内心的痛苦，而且以书法笔墨线条的跳荡狂飙来抒发自己内心的郁闷、颓丧和痛苦。

透过他的作品，能感受到一种强烈的气息迎面扑来，这是一股压抑已久无法诉说的情怀，这是一种无法洗清的两难耻辱，一切的功过是非只能留待后人评说，所以他不求别的，只求"后日史上，好书数行也"。他知道自己会背负"贰臣"的骂名，因此寄情于诗、书、画，只求后人能记住他的诗词、书法。数百年后的今天，有那么多人因他不朽的书法而对他朝夕追索、摹拟、研究，王铎终于可以瞑目了。

二、笔法方圆兼用

此长卷是王铎书写的自作诗，在书写过程中，他已把古人的法度化为自己笔下"俯仰操纵，俱不由人"的自由挥洒。我们在临写前最好先用心感受作品通篇的气息，观察章法的布局和用笔。此卷在用笔上以圆笔中锋为主，劲健含蓄、方圆兼用，在折处表现更为明显。

"有酒沧池对"五字中，"有""对"二字箭头所指的折处，处理为方折。"酒沧"二字箭头所指的三个折均为逆折。"池"字箭头所指的折处，常见的都是圆转，这里罕见地处理为方折。"依然"两字A、B处为圆折，C处为逆折，注意用笔的细微不同处。D、E、F三处的折，从折处的形态可以看出全是方折，E和F是同一种折法，行笔至折处因方向的突然改变，直接调换锋面，没有过多的提按等小动作，显得干脆、率性而又有力。临写时注意折的前后线条宽窄的变化和中锋转为侧锋的用笔，要避免线条一般粗、全中锋用笔的毛病。D处从折的前后线质比较分析，这里应为提笔调锋，也可以用接笔书写。

图十一　有酒沧池对

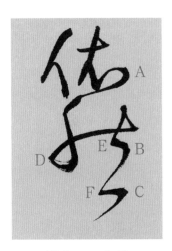

图十二　依然

圆笔能体现中锋线条的劲健、浑厚，而折笔能在视觉上表现个性的张扬、奇崛和力度，写出的线条显得骨力洞达。方圆并用方可刚柔相济。

三、用墨的干湿与飞白兼用

此卷基本没有涨墨现象。

"屈""只"两字，从线条的边缘看，有一定的渗发，但还没有达到涨墨的效果，是重新蘸墨，毛笔含墨较饱，书写时速度又不是很快所致。

图十三　屈　　　　　　　　图十四　只

在《赠张抱一草书诗卷》中，飞白不多但却十分值得我们去体会学习。

图十五中"友"字用飞白，增加了其下空白的空间；图十六中"过"字用飞白，和上面"挟海风"三字比较细的线条上下排列在一起，使这一行显得十分空灵，并且作为虚和其左右的实形成对比。

图十七七中"满江湖"三字用飞白，加上左右行距的加大，使A这片区域更加虚，和右边大片的实形成强烈对比。同时和B处的留白，又产生了呼应关系。

临摹重要的是学习作品整体呈现出来的气韵。这个气韵是需要很多东西在一起才能生成的，仅有笔法和结构是形不成气韵和艺术风格的。孙过庭说"神采为上"，我们在临摹中要学会善于发现其神采，临摹完以后再审视临摹作品的好坏。先检查点画结构是否到位，然后再看有没有气韵、神采；当然，二者也是相互作用、相互制约的。笔法要用手体证，反复体验、练习，然后用心领悟，对照是否到位，俯仰之间是否适度得当。而唯神采、气韵是一种综合的东西，只能用心多思多

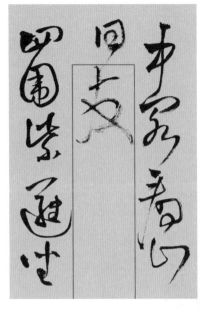

图十五

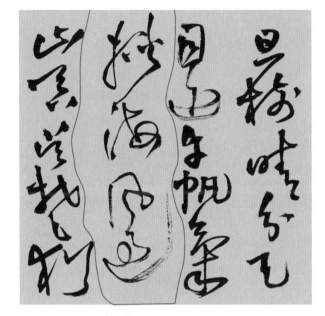

图十六

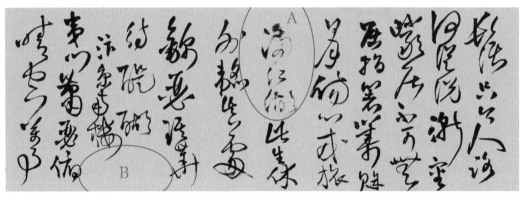

图十七

悟，不断加强自己的学识修养，提高艺术审美能力，铸造自己的艺术品格，如此方能使作品富于气韵和神采。

灵魂在笔墨中绽放

——傅山《李商隐赠庾十二朱版诗》

 傅山，作为一个20年不见生人的遗民、方外之士，为什么他的字写得那么墨气华滋，这与他的隐逸生活和避世心态吻合吗？对于傅山来说真的是字如其人吗？

 明末清初天下大乱，傅山作为隐士看到志士仁人和孤立无援的百姓一直受清廷的镇压和迫害，开始他先是为苦难的百姓治病，最后由隐士变成了斗士。然而作为一个手无寸铁的文人，面对强大政权终归是无能为力，只能以诗文书法发出心灵深处的呐喊，表达压抑已久的反抗情绪。所以他的诗文和书法都有一种不畏强权、敢于表现自己独立的思想和强烈的艺术个性的特点。

 顺治末年至康熙初年，傅山潜心研究先秦诸子，释儒道经典，从思想上找到了一种精神的皈依和坚守独立人格的力量，诗文和书法艺术发生了较大的转变。60岁以后，他渐渐从"二王"、赵孟頫、颜真卿、王铎中脱出，形成了开阔、大气、厚重、奔放、野逸的行草面貌。他取"二王"绞转的笔法，颜真卿宽博的结体、开张的气势，并以内在的一腔浩然正气，铸就了他迥异的书法艺术风格。虽然颜字结体端庄规正，用笔拘谨，但傅山是一个凭智慧学习书法的人，他善于从大处着手，不在小的细节上斤斤计较，以饱满的才情挥洒翰墨，从唐人森严的法度镣铐中挣脱出来，以灵活的笔法，飞动的体势，雷电奔涌的气势，进行自我组合。

 傅山（1607—1684），初名鼎臣，字青竹，后改字青主。别名甚多，有青羊庵

主、丹崖翁、侨山、侨黄、朱衣道人、西北老人等，阳曲人。出生于书香门第，祖上多有文名。祖父中过进士，做过官；父亲是个贡生，以教书为业。至其父，家道中落。傅山自幼聪颖，博闻强识，深思好学，但终未取得功名。他为人耿介，青年时为营救袁继咸冒死三上讼书，被誉为"义士"。明亡后，他因参加反清活动被捕入狱，经友人多方营救才得以生还。从此，傅山退隐山林，潜心研究学问和书画创作，不见生客。清朝开设博学鸿词科，傅山虽被当地官员举荐，但托口有病坚决不赴考。傅山埋头著述，直到78岁去世。

在中国书法史上，傅山与王铎并称"傅王"，同时与顾炎武、黄宗羲、王夫之、颜元、李颙被梁启超称为"清初六大师"。傅山"学究天人，道兼仙释"，著有《霜红龛集》四十卷，还擅长医道，家境贫寒，靠行医为生。但傅山被后世称道的仍是他在书法艺术上的成就。在书法审美上他提出了"四宁四毋"，倡导书法艺术的返璞归真和"不期如此，而能如此者，天也"的"天倪"论。"天倪"二字出自《庄子》"和之以天倪"，即崇尚不事人工雕凿的天然之美。傅山的"天倪"说正是对庄子美学思想的继承和发展，而他的这一审美思想在其书法创作中表现得淋漓尽致。

傅山由楷书入手。对钟繇、"二王"、颜真卿等书家的楷书均有涉猎。王羲之《兰亭序》《黄庭经》，王献之《洛神赋十三行》，颜真卿《颜家庙碑》《争座位帖》等，用他自己的话说"无所不临，而无一近似者"。这缘于他不谨守成法、不亦步亦趋、刚烈倔强的独特性格。

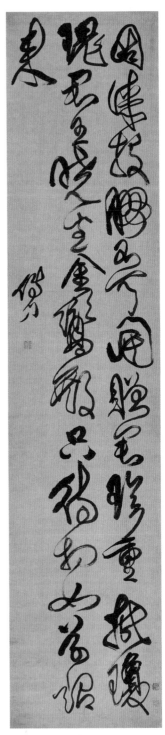

《李商隐赠庾十二朱版诗》

傅山和王铎生活的年代相近，从书法创作整体风格看，他们同属晚明变革书风。傅山很欣赏王铎的书法，教育子孙写字以王铎为楷，傅山留传下来的许多作品中都或多或少有一些王铎书风的影子。当然这只是作品的形，而在更深层处，二人在学术思想和人生经历上又有太多的不同。王铎"独尊羲献"，傅山"虽不得其神情，渐欲知此技之大概矣"。王铎"所期日后史上，好书数行也"。傅山一生主要致力于研究先秦诸子、儒释道经典。王铎"一日临摹，一日应请索"。傅山"老臂作痛，焚研久矣"。王铎委曲求全，落得"贰臣"骂名。傅山自称狂人，自署"大笑下士"，敢于拒绝朝廷，不怕下狱坐牢。《甲申集》曰："三十八岁尽可死，凄凄不死复何言……蒲坐小团消客夜，烛深寒泪下残编……"为复明他报定必死的决心。王铎的书作法度森严，纵然跌宕起伏，盘旋飞舞，仍是从心所欲不逾矩。"纵而能敛，故不极势，而势若不尽"（马宗霍《霎岳楼笔谈》）。傅山的书法以斗士的姿态和精神竭力张扬笔墨，风雨雷电、狂飙突起、盘旋缠绕，以气遮掩技的不足，不拘小节。傅山作品中有一些可赏却不易学，如《秋心无那七言诗轴》神采飞扬，笔墨纷飞，纵横交错，变化无常，让初学者有无从下笔之感，估计即使让傅山本人重写也难。而王铎的作品是可仿学的，作品的创作水平也比较稳定，能够看得出法度在王铎作品中的重要位置。王铎重法度缘于王铎臣子的身份，他心里有皇权，更缘于他委曲求全的性格使他不敢越雷池半步。而傅山作为一个方外之士，宁愿为明朝赴死的义士，其刚烈性格可想而知，这些本性使他蔑视皇权，在作品中敢于天马行空、肆意挥洒。一个人的性格和生命价值观必然也会影响到他的艺术审美。艺术是表达天性和才情的，傅山狂放不羁的性情跃然纸上，给人一种震慑心魄的力量。

傅山凭性情写字，不受技法规则的束缚，强调个性宣泄，并把这种追求推向极致。兴致勃勃的时候尽情挥洒，发挥得淋漓尽致，写得极精彩，有时也发挥不好。笔者认为这恰恰符合艺术规律。所以，后世对傅山的书法褒贬不一。邓散木说他："外表飘逸内涵倔强，正像他的为人。"马宗霍说他："……然草书则宕逸浑脱，可与石斋、觉斯伯仲。"但也有人不喜欢他的字，说他的字"粗头乱服"。傅山做人耿直、立场分明，不给为人不正的人写字，或者说他不给不喜欢的人写字。傅山最讨厌"奴气"，他说"作字先作人，人奇字自古"。作为遗民的傅山，不论为人处世还是研究学问、书画创作，字里行间都有一股孤傲不群的逸气，他借手中的笔

直抒胸臆、毫不遮掩。这种清高孤绝的性格和遗民身份，为他赢得了极高的声誉和世人的尊敬。

傅山的《李商隐赠庚十二朱版诗》，绢本，纵208cm，横45cm，现藏于广州艺术博物院。此作整体写得很随意，从点画用笔到章法布局安排都不受技法的制约，一任情感宣泄、纵横缠绕，在迅疾的行笔中笔锋快速绞转，结字开阔放达、狂放不羁，表现了一个被强权压抑下的灵魂在笔墨中的绽放和呐喊。

一、结字宽博开张

如傅山其他作品的风格一样，此作气势雄强、奔放，结字宽博、疏朗，但没有《秋心无那七言诗轴》那么狂放、自由和诗性。当然，作者每一次书写的心情是不同的，写出的作品也随心境变化而不同。这种宽博的造型，缘于他青年时期对颜体的研习，更缘于他的民族气节和士人风骨。他结字开阔敦厚少有错落跌宕，字距排列疏密也无大的差异，完全是平铺直叙的方式，显得厚重、坦荡、清澈。黄庭坚的字疏朗中透出一股清瘦的仙气；颜真卿的字端庄中显示着君子之正气；而傅山的字旷达疏朗而不散，开张中有一股狷介放达的灵逸之气。然而这种灵逸之气是难以学来的，这是生命在长期磨砺中不断修行铸就的。所以，我们在学习某一家的笔法时，还要注意了解作者的人生经历和学书历程，方能探究其有所取和有所不取的奥妙。

二、用笔圆转外拓

从傅山的线质来看他所使用的似乎是略软的兼毫。他的线条很有韧劲和弹性，作品节奏在中锋的提按中绞转、变幻、行驶、回锋、翻转，始终把笔锋裹在线中间不露锋芒。锋芒和节奏只有通过墨的轻重来表现，只在字形极尽疏放中显露。傅山的线形在圆融的用笔中翻滚、牵引、缠绕，表现他内心的痛苦和纠结。《李商隐赠庚十二朱版诗》的行笔节奏似乎比《秋心无那七言诗轴》稍慢，风采的展现上也略逊一筹。由于行笔稍慢，我们就能看清楚笔锋的走势和其中细微的变化。《李商隐赠庚十二朱版诗》中许多横折是外拓和绞转的笔法，外拓的用笔使结构显得开放大

气。因此，不同的用笔有不同的结体章法，不同的结体、章法呈现不同的艺术风格。比如杨维桢和张瑞图用的是内撅的笔法，他们的结体中宫就比较紧，字形显得清瘦峻拔。而颜真卿、傅山用的是外拓绞转的笔法，他们的结体就显得厚重并有雍容之气。

三、墨色表现节奏

傅山用墨浓且重，少涨墨，少淡墨。现代人多用宿墨和淡墨来表现作品墨色的丰富性和节奏感。傅山作品的轻重多靠书写时的自然蘸墨过程来表现。由于作品中字比较大，一般是蘸一次墨写上三四个字。如开头蘸一次墨写了"固漆投"三个字，然后再蘸墨写"胶不可"，每蘸一次墨写的第一个字墨就会重，写到第三、四个字墨自然就会少，如此节奏感自然而然就出来了。这件作品写得较理性，结构也较均衡，章法也相对平稳，易于临摹。

学习傅山应从大处着手，重点学习他的大格局，大胸襟，大才情，大气象。

后 记

文／谷国伟

　　2010年，我在《青少年书法》杂志担任责任编辑，那年为胡秋萍老师开设了
"草书赏临"栏目，每月一篇，凡12篇。说实话，当年编辑的每一篇稿子，我都是
非常用心的，虽然Photoshop软件用得不大熟练，但我还是根据文中讲解到的单字、
字组或者局部，从原图中进行一一裁剪，这样做一是更有说服力，二是图文结合，
读者读起来也不至于太累。专栏结束后，我向胡老师建议，可以再花点时间把文章
润色一下，到时候结集出版，给更多学习草书的读者提供一些指导。胡老师听完我
的建议后，说这个提议非常好，容她缓一缓，回头一起来做这本书。

　　结果，这一等就是十年。

　　2020年，胡老师在电话中告知我草书赏临系列的文章完成得差不多了，除了原
来杂志刊发的12篇，她和学生李国勇又从历代草书经典中遴选了一些代表性法帖，
共涉及17位书家、24种类型，从草书书法体系来看，非常完整，遴选也非常科学。
作为编辑，我深知"板凳一坐十年冷"的辛苦，每一篇文章的背后都是要花费很大
的精力。所以说，这十年的等待，是值得的！

　　《拈草一析——历代草书精选赏临》重在对草书经典临习过程的技法指导，从
学习经典赏临的角度来讲，具有极强的针对性。从阐述的专业深度这一点来讲，也
极大区别于书法基础知识的大众普及读本。胡老师作为当代著名的书法家，创作硕

果累累。同时，她作为中国书协书法培训中心工作室导师、中国国家画院研究员，长期坚持在书法教育的第一线，常年在国内各地讲学，培养出了一大批书法专业人才。胡老师深谙书法学习之道，深知学生们的渴求，把几十年的教学辅导体悟加以总结，所述切中肯綮。纵观每一篇文章，两位作者在简略介绍经典书作基本概况的同时，通过对风格、章法、字法、笔法和墨法等剖析解述，阐明草书的各种技法之理。在"穷理"的过程中，极力做到"尽精微"，用大量的高清局部放大图例"察之尚精"作为佐证，加上详尽准确、深入浅出的文字描述指导，使各个技法的细节一目了然地呈现在读者面前。

　　书法之"法"可循可学，研习古代经典法帖又是学习书法的不二法门。我和两位作者都期望本书对喜欢草书的朋友能有所裨益。

图书在版编目（CIP）数据

拈草一析：历代草书精选赏临/胡秋萍，李国勇著． — 郑州：河南美术出版社，2022.4

ISBN 978-7-5401-5825-5

Ⅰ．①拈… Ⅱ．①胡… ②李… Ⅲ．①草书-书法评论-中国-古代 Ⅳ．①J292.113.4

中国版本图书馆CIP数据核字（2022）第042365号

拈草一析：历代草书精选赏临

胡秋萍　李国勇　著

出 版 人　李　勇

责任编辑　谷国伟

责任校对　裴阳月

装帧设计　王成福

出版发行　河南美术出版社

　　　　　地址：郑州市郑东新区祥盛街27号　邮编：450016

　　　　　电话：（0371）65788151

印　　刷　郑州新海岸电脑彩色制印有限公司

开　　本　787mm×1092mm　1/16

印　　张　17

字　　数　425千字

版　　次　2022年4月第1版

印　　次　2022年4月第1次印刷

书　　号　ISBN 978-7-5401-5825-5

定　　价　98.00元